1 王鐸的書法

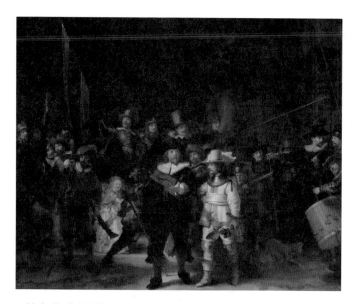

2 林布蘭《夜巡》

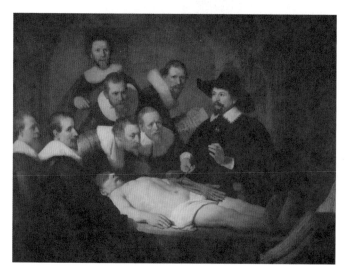

3 林布蘭《醫生的解剖課》

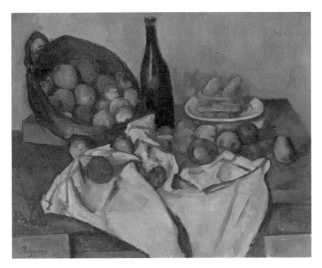

4 塞尚《蘋果籃》

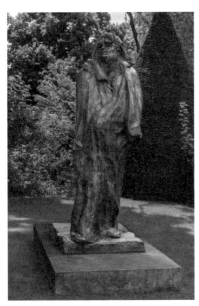

5 羅丹《巴爾札克》

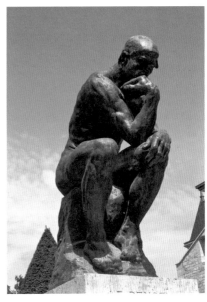

6 羅丹《思想者》

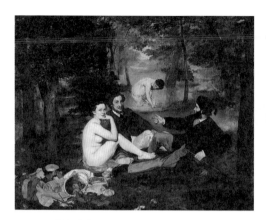

8 馬內《草地上的午餐》

7 布朗庫西《吻》

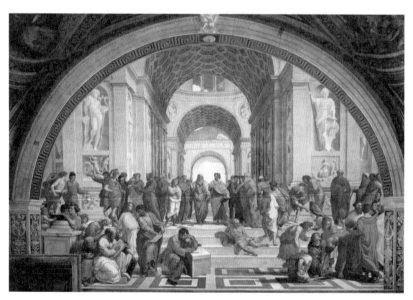

9 拉斐爾《雅典學院》

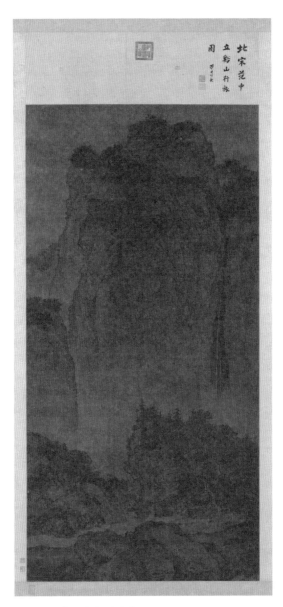

10 范寬《溪山行旅圖》

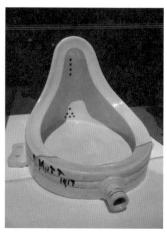

12 卡特蘭《丑角》　　　　　11 杜象《噴泉》

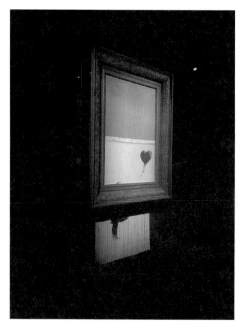

13 班克斯《垃圾桶中的愛》

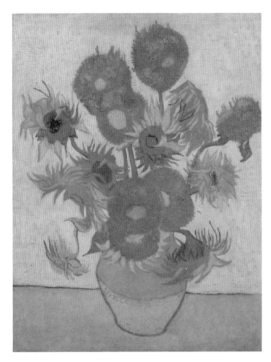

14 梵谷《向日葵》

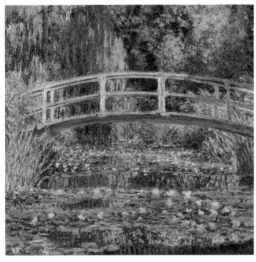

15 莫內《日本橋》

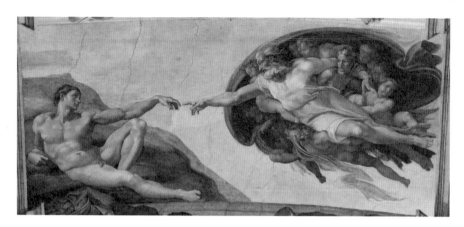

16 米開朗基羅《創造亞當》

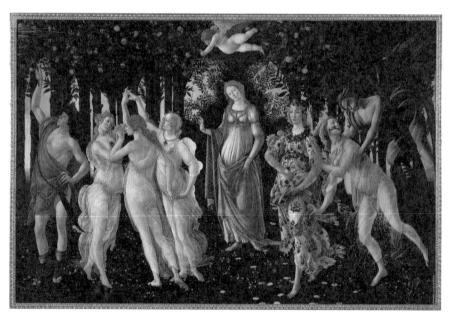

17 波堤且利《春》

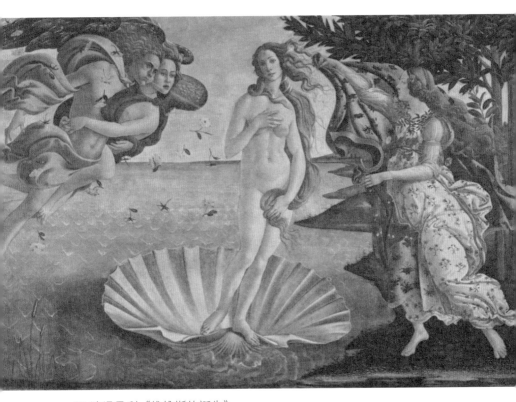

18 波堤且利《維納斯的誕生》

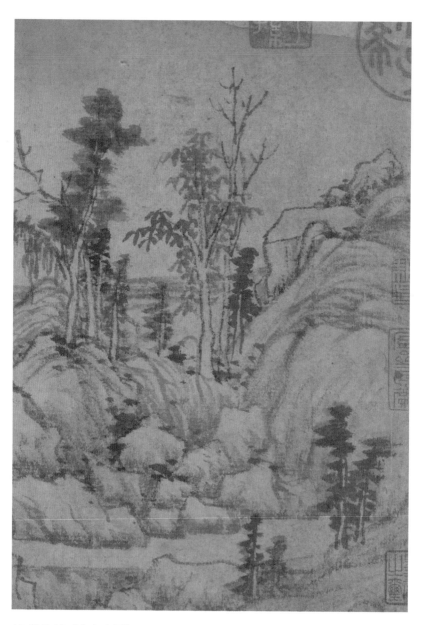

19 黃公望《富春山居》

20 倪瓚《楓落吳江圖》

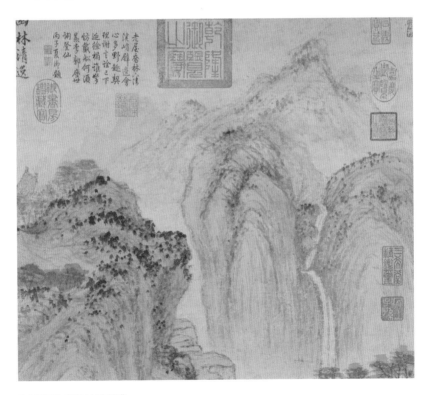

21 王蒙《幽林清逸》

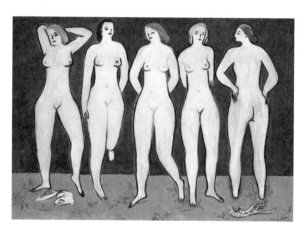

22 常玉《五裸女》

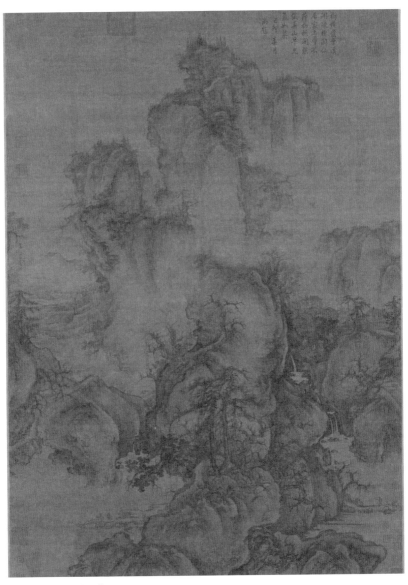

23 郭熙《早春圖》

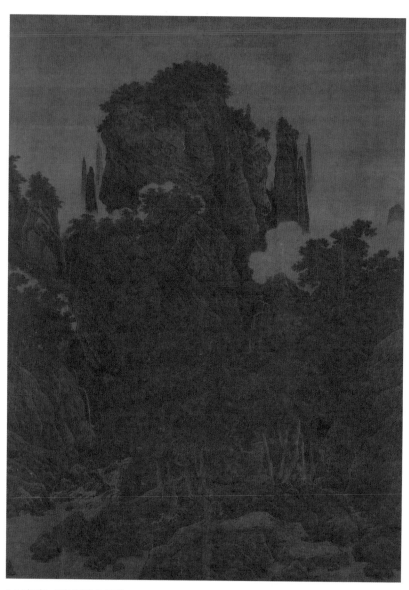

24 李唐《萬壑松風圖》

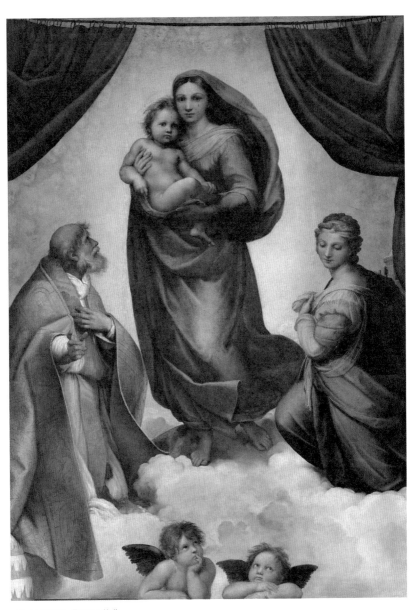

25 拉斐爾《聖母像》

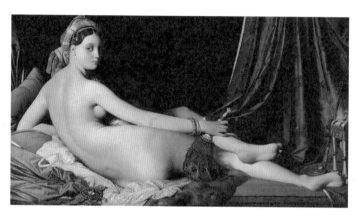

26　安格爾《大宮女》

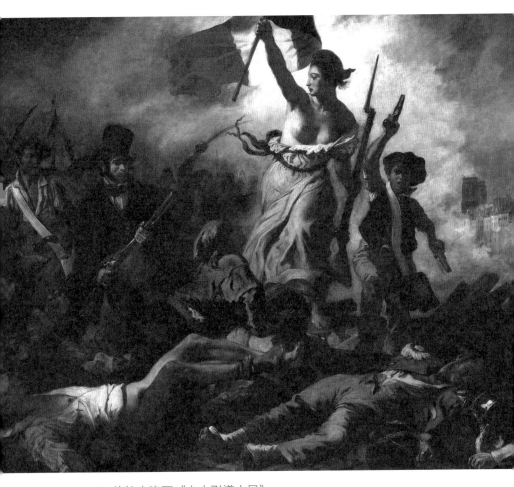

▲ 27 德拉克洛瓦《自由引導人民》

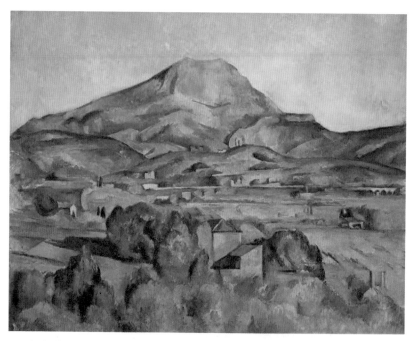

28 塞尚《從貝勒維可見的聖維克多山》

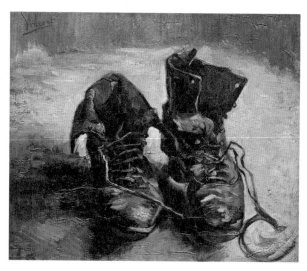

29 梵谷《鞋》

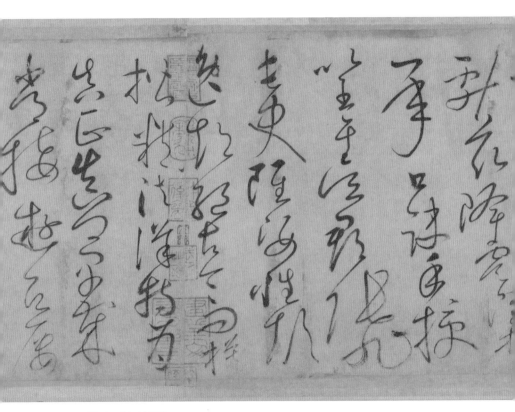

30 懷素《自敘帖》

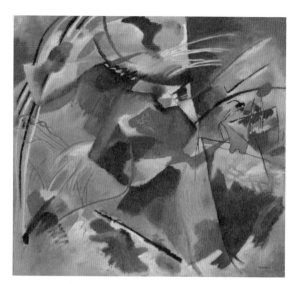

31 康丁斯基《以綠色為中心的繪畫》

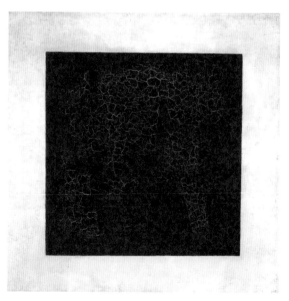

32 馬列維奇《黑方塊》

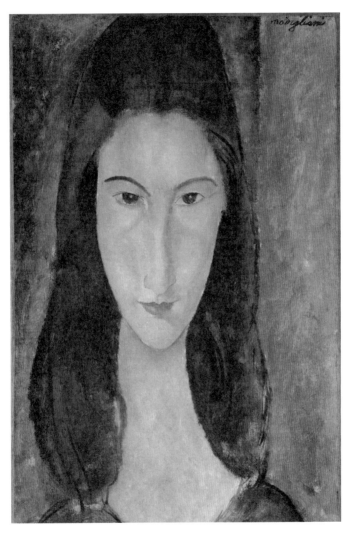

33 莫迪利亞尼《珍妮的肖像》

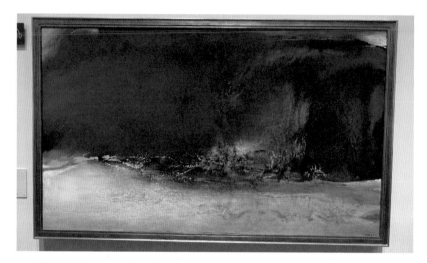

34 趙無極《07.06.85》

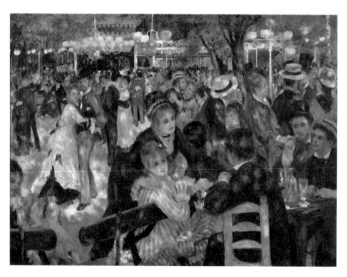

35 雷諾瓦《煎餅磨坊的舞會》

36 朱銘《紳士》

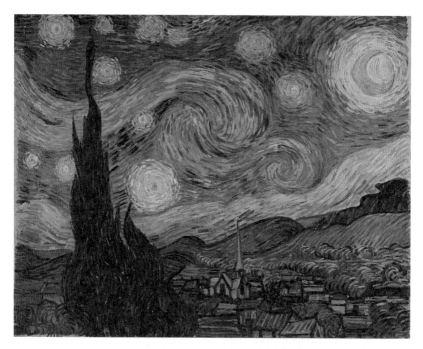

37 梵谷《星夜》

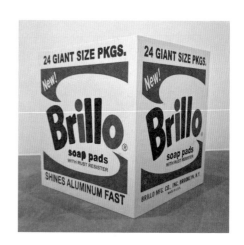

38 安迪・沃荷《布里洛盒子》

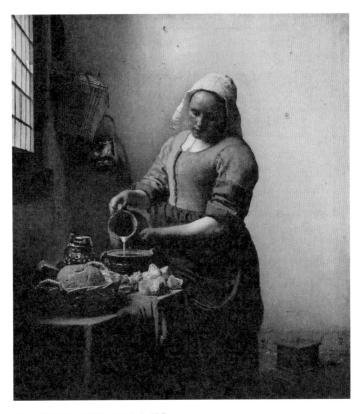

39　維梅爾《倒牛奶的女僕》

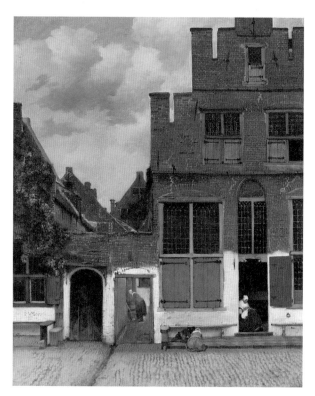

40 維梅爾《小街》

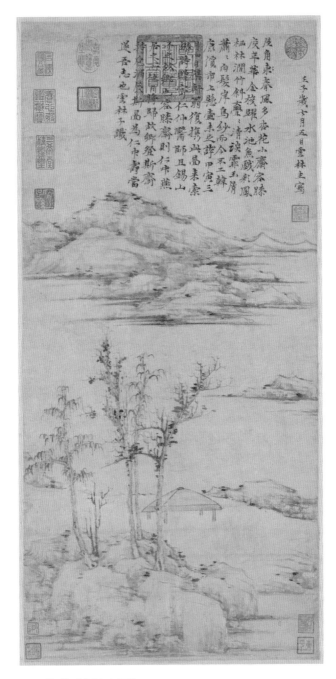

41　倪瓚《容膝齋圖》

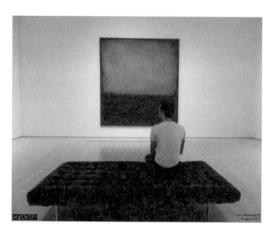

42 羅斯科

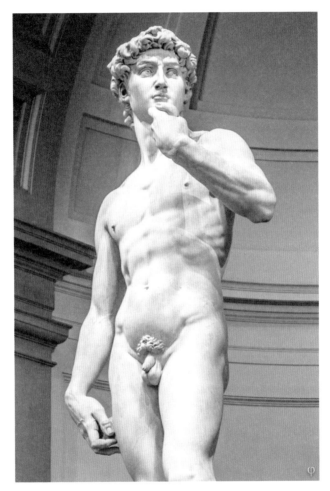

43 大衛像

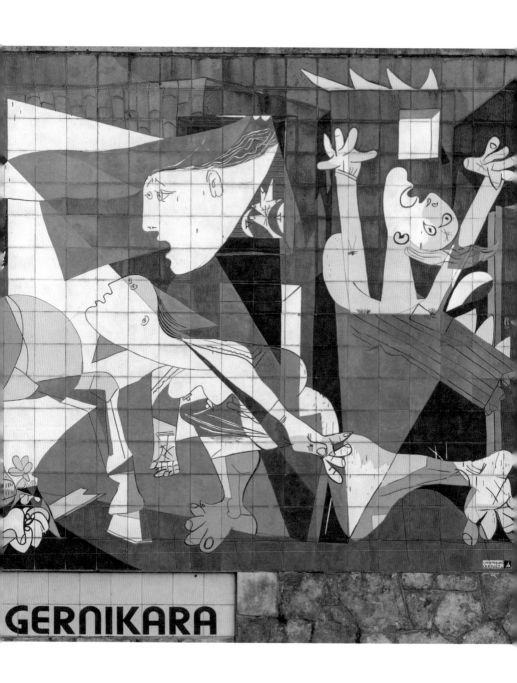

44 畢卡索《格爾尼卡》

45 封塔納《Waiting》

美力覺醒

趙孝萱

——著

目錄

再去「感受」眼睛看不到的

再去「知道」眼睛看不到的

自序

據說有一種人有陰陽眼，能看到玄乎之事。但你知道有人有藝術眼嗎？他們能看到其他人看不到那些無處不在的「藝術」。

能看到的人需要具備一種能力，叫做美感力。美感力是一種也很玄乎，玄乎到完全被忽視的能力，卻是人生幸福的奧祕，甚至是商業勝出的關鍵。

美感分兩種：一種是眼睛看了舒服的「美感」，像是人類發現「黃金分割率」與「18％灰階」等；另一種美感是超越感知侷限，就像怦然心動的震撼感動，或極致的祥和平靜等。

藝術的傑作俯拾即是，你看得到嗎？感覺到嗎？感動過嗎？怎麼才能有藝術眼？怎麼從生活日常中得到藝術眼？人類對美與藝術的感動，與生俱來。只是我們丟失了，遺

忘了。得喚醒我們沉睡的美感力，一起找回藝術眼，把對美的感動找回來。

藝術世界很神祕深奧嗎？很多人印象中，藝術就是小時候美術課上過，藝術品放在如宮殿般的美術館裡，藝術產業像是蒙著紗的神祕行業。多少人一聽到美術館，就會說「看不懂啦」。為什麼把人畫得眼歪嘴斜，畫布割一刀的，都能賣出天價？也曾去藝術拍賣會，卻看得一頭霧水；聽朋友聊收藏，也不得其門而入。找得到現在買得起，未來會升值，自己又喜歡的東西嗎？想優雅地開畫廊，做了才知道畫廊原來是個最難的買賣。的確，世界上還有比賣「藝術品」更難的嗎？怎麼避開代理運作的各種風險？藝術家進入市場，怎樣才不會像小鹿進了迷霧森林？

父母對藝術教育的認識，幾乎都是希望孩子能畫得像、畫得美，或是把藝術看成是一種技藝。其實，不必人人動手會畫會演奏，但應該人人都能接近藝術、欣賞藝術，讓藝術的狀態，落實到生活的體驗上。

因緣際會，我參與過藝術圈裡各種工作。從畫廊、藝博會、拍賣行、策展藝評、藝術基金、學術項目、雜誌專欄、創建美育公司等，我竟然神奇地完整經歷過。真是看盡了兩岸四地藝術產業的興衰無常，大起大落。有道是：眼看他起朱樓，眼看他宴賓客，眼看他樓塌了。聽了太多讓人驚詫唏噓的故事。

對我而言，藝術從不是「才藝」或「技能」，藝術、文學、音樂、電影之於我，

美力覺醒　012

如同魚離不開水，鳥得翱翔於天，必須悠遊其間，身心才得以安頓。我不是藝術科班出身，更不是藝術家，提到藝術，只能算是深度愛好者。因長期受惠於文學感性的教養，我擁有敏銳的藝術感知；也因為自身受益於藝術對生命的撫慰啟迪，我總是樂於分享自己對藝術的感動，傳遞藝術帶來的激盪與自由。

我認為藝術家是有種獨特心靈的非凡人類，彷彿身在靈界，思維溝通方式凡人無法理解。我覺得自己的感知天賦，是個能溝通藝術靈界與凡間的靈媒。

我雖不會畫畫雕塑攝影，沒有成為藝術家的才華，但有看懂藝術家心靈的悟性，總能猜出他們的創作意圖。當我說出我的體會時，他們會說，你真懂我。而當我把自己對藝術的感知理解，傳遞出去的時候，有人又會說：啊！你說的我總算懂了。或者，這就是我這個藝術靈媒起了作用吧！

把藝術寫得高深莫測，很難；但把藝術講得深入淺出，人人能懂，更難。我一直在探索如何能讓更多人明白藝術，卻不流於輕淺簡化。本書就是這持續探索的嘗試之一，也是我個人對藝術體悟的總結報告。書中是我對藝術家、藝術品、藝術圈，以及欣賞、感知、看展、生活等問題的感受；也是我對市場與產業的見聞總結。撥開藝術圈難以一窺究竟的迷霧，讓想一窺藝術堂奧的朋友們，少走點彎路，少花冤枉錢。

審美不是天賦，是可以透過對藝術語言的學習緩步提升的。藝術也不只在展覽空間

裡，也在我們的腦中、眼底、心裡、呼吸裡，在家裡的牆上、在生活日常的每一天。多接近藝術，進入藝術狀態，沉睡的審美力就能被激發覺醒，最終成為一個感知敏捷、感性敏銳、靈性自由的創意人。

此書獻給先父趙善燦先生。是他對美感的追求，對藝術的熱愛，遺傳薰陶了我。爸爸日日悉心澆灌案頭山石的蕨草苔蘚，他曾總結自己的雅趣生活是：「明窗閒坐，煮茗獨飲，遠賞奇石，近聞蘭香，書畫為伍，舒我身心。」多麼真純感性又有情致的老人家啊！遺憾我寫得太慢，他已經在天上，來不及請他過目。

特別感謝初安民先生，謝謝他看出我有寫這本書的潛力，也謝謝一鯉姊與家鵬在編書流程的意見與協助。謝謝我的先生東畲為了讓我不浪費時間能專心寫作，承擔了多數家事，讓我能不受瑣務干擾，一直沉浸在藝術的情境中，娓娓訴說……

生活篇

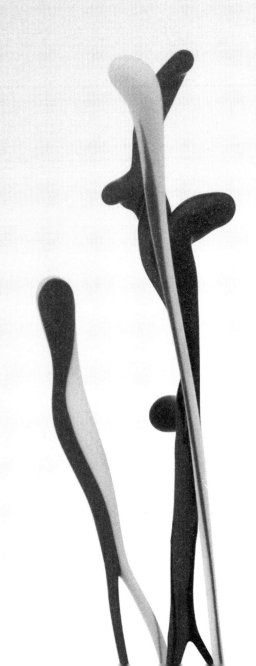

第一章 我是怎麼一步步與藝術扯上關係的

我小時候看不出有什麼藝術細胞，鋼琴彈得五音不全，倒是參加過幾次舞蹈比賽得過獎牌。去畫家的畫室學過畫畫，沒看出有畫畫天賦，上了什麼也全無記憶。只依稀記得去台北植物園畫過那池荷花，那張寫生爸媽幫我保留到現在，我還找得出來。

一九八四年，我是台北仁愛國中的國二女生，每天必須從仁愛路繞著圓環邊走到敦化南路上搭52路回家。其實我是可以走路回到家的，因為暗戀一個會在那裡等公車的學長，所以我也在那裡等車，在對面的新學友書局逛逛。

有一天，忽然發現書局旁掛上了一個招牌：「新象藝術中心」，下課後我當然也會逛到那裡去。依稀記得那是在地下室，有放映室、小劇場、圖書室、舞蹈教室之類的空間，還有舞蹈戲劇電影等活動訊息與購票櫃台。我下課後常下去遊逛，瀏覽這些活動內

容。國中女生還不會去自己去看演出，但那些內容彷彿內置進我的底層生命裡。國中潘萌彬老師送我們的這句話：「如果你有兩片麵包，要用一片去換一朵玫瑰花。」一直印在我的心版上。

高中大學以後，慢慢開始用零用錢到國父紀念館、中華體育館與南海路藝術館等地去看「新象藝術中心」主辦的各種表演與電影放映。記憶中包括有遊園驚夢、雲門舞集、蘭陵劇坊、當代傳奇《慾望城國》、表演工作坊等等。

印象最深的是中山女中楊蒙中老師的美術課。整學期我們都在研究唐朝仕女的頭髮衣褶怎麼畫，還畫了國畫裡的樓宇。回想起來，我們是先白描、再設色，只是那時不知道這些步驟叫什麼。當老師拿出肥膩的美女圖要求我們畫時，記得大家都笑了。竊竊私語著：「這也能叫美女？臉這麼肥還嘟個小嘴。」但我從此被深植了：審美是多元的，不是只有錐子小臉是好看的。

其實愛畫會畫的是我爸。聽說幼時爺爺常給他講王冕的故事，說王冕白天放牛，在牛背上讀書，在池塘邊畫荷。爸爸放學回家，除了放牛，他也模仿王冕畫畫，不但臨摹三國人物畫，還勤練書法。小學五年級他已是聞名鄉里的小畫家。

父親十幾歲孤身渡海來台，奮發自學，從文弱小兵傳奇成了白袍將軍。他軍旅行醫忙碌，生活卻有雅趣。不管是院子陽台頂樓，不論大小，他一定布置山石瀑布盆景花

卉奇草。不管哪個職務的辦公室，牆上一定有書畫，桌前會有盆景或蘭花。

他因公務隨中華國劇團赴美，在舊金山看到張大千贈送郭小莊長旗袍上的荷花，從此對大千崇拜神往。回來就去買了大千畫冊，得空臨摹，成了繁忙工作的精神調劑。公餘與張大千大弟子孫雲生潛心學畫。爸爸不但傳承了潑彩潑墨技法之精髓，後來又在周遊世界大山的體悟上，自創出新的山水意象，在上海美術館等館辦過個展。

爸爸喜歡賞玩案頭的山石苔蘚小屋。總是一邊泡茶一邊欣賞山石，感覺他想像自己就住在面前山裡的小茅屋裡。他愛畫梅花與山水，感覺他就穿梭在自己畫的美景中，流連忘返。

媽媽在讀台灣師範大學時就寫影評賺錢。爸爸學畫後，她也開始練習篆刻。她把她們姚家「振衣千仞崗，濯足萬里流」的家訓刻成一方印章。後來她的篆刻作品與爸爸的書法都得過日本全日展的獎項。還記得小時候常去住外公外婆家，老盯著客廳牆上掛的于右任草書、蘭草、飛馬瞧啊瞧的。我對藝術的濃厚興趣，或者是在長輩們的薰陶裡耳濡目染來的。

高中時喜歡詩與小說。參與中山女中校刊社的編輯工作，也參加了文藝社。記得我們討論的是白先勇《台北人》與張愛玲的《第一爐香》。下課躲在圖書館努力K那套諾

貝爾文學獎全集，記得看了赫曼赫塞與馬奎斯，還跟著同學排隊去看金馬獎國際影展，第一部看的是柏格曼的《第七封印》，但我在電影院裡一直打瞌睡。我們體育課上的是舞蹈，要求要分組自編自跳，記得我選了陳揚的《歡樂中國節》來編動作給同學們跳。

最常跑到國際學社的書展與重慶南路買書，但可惜那時候周夢蝶已經不擺書攤了。

就是這時候買了朱光潛的《談美》。大學上了輔仁大學中文系，書包還常隨身帶著這本書。那時候有看沒懂，但總是很喜歡看。遺失過兩次，記得有一次是在中文系一○○大教室最後一排的抽屜裡找回來的。這是影響我人生最深的一本書。

到了大學，文學興趣得以延續。那時候還可以翻滾曬太陽的文學院草地與靜靜開放的荷花池涵融了我。跟隨中文系溫柔敦厚認真教學的老師們薰陶了我的文學的感性氣質，葉嘉瑩老師對我影響尤深。另外，上過張大春老師的小說課，羅青老師的大二英語課，繼續追看藝術電影；除了常參與學弟聞天祥的電影社活動，也常到台大活動中心與東南亞戲院看。

碩士班到《聯合文學》實習，參與了幾年「巡迴文藝營」的教務工作，跟隨初先生、一鯉姊拓展了文藝視野。考上博士班後，開始在輔仁大學理工外語學院教大一國文，謝錦桂毓老師對我影響尤深，是他教我如何當個好老師；另外我也在輔仁大學中文系教文學概論、文學史與詩選，在中央大學中文系教現代小說。

在佛光大學教職中，因接手規劃台北林語堂故居活化案。林先生充滿情趣的藝術生活，薰陶了我。接任佛光大學文學系主任，一則必須深度思考文學有別於其他學科的內涵，規劃課程架構，每天從林美山遠眺太平洋上的龜山島，美景召喚，靈性得以滋養。我竟然大膽地開過《文學與社會》、《文學與宗教》、《文學與藝術》等課程。在準備《文學與藝術》這門課的過程中，觸及到詩與畫關係的研究，引發了我深究藝術的興趣與念頭。

一直熱衷去美術館看展覽，狂買藝術書籍與畫冊。因為看展都是假日，身為媽媽，都得帶著孩子們一起去。大兒子小學三年級時曾經抗議：「媽媽我們假日可不可以不要去看展了？」喔！原來孩子也會審美疲勞的。他對媽媽的描述就是：「我媽媽喜歡看怪怪的書、怪怪的畫與怪怪的電影。」我的確會刻意給他們看伊朗電影、北歐動畫等。但其實這個怪怪的，就是與眾不同的，這也是我對藝術特質的追求。

在佛光大學教書之餘，我也到台灣大學藝術史所去旁聽明清書法與兩宋山水畫的課，在台北故宮跟傅申老師上書畫鑑定。傅老師看到我這中文系副教授，竟然對藝術有如此追求的熱忱，特准我與研究生們一起上課。我們上午九點「進宮」，每張畫得細看討論一兩小時，看到閉館才踏著落日而歸。記得曾隨傅老師去過林百里收藏的庫房「廣雅軒」上課，看到好多精品張大千與傅山王鐸等的書法，真是大開眼界。書畫宇宙的氣

韻天地，帶給我無比的精神滋養，讓我忘了當時家裡的紛擾憂煩。

回想起來，在生命困頓的時候，我都是逃到藝術的世界裡療傷。曾經人生巨變，異鄉漂蕩，我更是整天沉浸在藝術的生活裡。我在北京中央美院旁邊租了一個小房子，就是成天去美院上各種課、去看多到看不完的展覽、看各種另類電影、讀詩以及與同學們泡咖啡館、酒吧。逐漸地，我不再暗夜哭泣，枯萎絕望的心慢慢綻放。

那段歲月，是藝術救贖了我。

二○○五年，因緣際會遇到曾在台北漢雅軒工作的劉素玉，她與張孟起介紹我收藏劉國松的作品，我也隨她去了彭康隆、于彭家，大開眼界。二○○五年五月，隨她去北京參觀CIGE（中國國際畫廊博覽會）的這次參訪，成了我人生軌跡轉向的關鍵。

二○○○年中國加入WTO，藝術產業剛露苗頭，未來市場想像空間巨大，二○○五那年北京的畫廊博覽會吸引了許多國際重要畫廊參展。我除了感受到業界的盛況，也在那時認識了台灣畫廊一哥群：陸潔民、張逸群、張學孔、蕭富元等，還有香港漢雅軒主人張頌仁。此行讓我大開眼界，產生繼續探索學習的興趣。

在藝術會場，收到一張簡章，中央美術學院藝術管理研究所正在招生，很是動心。又發現北京大學文化產業研究所，也有每月一個課題幾天的課。思考再三，一直考慮到學年的最後一天，才去向當時的趙寧校長請辭。他問我辭職要去做什麼？到現在都清晰

記得他那錯愕不解的表情。我猜他心理一定在想：「大學專任副教授不幹，年資也不要了，要去做畫廊？」想想我當年提出的研究計畫，很幸運申請到國科會年輕學者連續三年的特別獎助，如果繼續留在學界混，應該也能闖出一番天地吧。套句我大學導師李毓善老師的話：「聽說你棄文從商了？」呃，準確地說，我是「棄教從藝」了。

二○○五夏天，因為房仲朋友的推介，我還到信義房屋台北總公司去分享我對藝術的感受，聊到那年拍出歷史高價的三連屏趙無極。九月，我提了兩個大箱子遠赴北京，沒想到這一去，完整見證了藝術圈的超級狂歡，也親眼目睹了當代藝術市場的狂飆與崩落。

我在中央美院旁租了個小房子，一早背著書包，邊吃著雞蛋灌餅，穿過望京小區到學校上課，重溫學生時光。那時候藝管所的老師有余丁、趙力、皮力，還有後來中國美術館館長范迪安等等，我還另外去聽薛松年的中國藝術史。同時去北京大學文化產業研究所進修，每個月探討一個文化產業的不同版塊，如藝術、電影、唱片、電玩、戲劇等等。

在美院通常是上午上課，下午看展。那時候幾乎天天泡在七九八藝術區與周邊區域。我是眼睜睜看著「七九八廠」如何從原本只有央美雕塑系的工作室，然後全球畫廊一家一家在這裡出現。印象中那時候的七九八已經有日本人開的「東京畫廊」，還有德

國人開的「空白空間」。

因為我曾在台北的「家畫廊」收藏過吳少英的作品，家畫廊主人王賜勇來北京請我陪他去逛七九八。當時王先生在「空白空間」隔壁遇到隔壁鄰居建築師朱鈞，兩人一見如故，於是分租了他工作室的一樓，作為家畫廊的展廳。王賜勇請我負責家畫廊在北京的業務，這是我在藝術圈從業的開始。第一檔展覽我取名叫《家藏風華》，就是王賜勇把他收藏的常玉女人線描系列作品拿出來展。回想起來，這展覽多麼難得，可惜那時候我們還沒認識北京藏家。但想起後來常玉飆出的天價，我想幸好那次沒幫王先生賣掉常玉，否則就扼腕了。後來家畫廊還幫朱鈞對空間思考的作品做了展覽，我幫朱老師寫了一篇他念念不忘的藝評。

提到藝評，想起現在畫廊協會理事長張逸群，那年請我幫中國美院顧迎慶教授寫藝評，文章收錄於出版畫冊中。我文中提到他受了波提且利（Sandro Botticelli）與莫迪利亞尼（Amedeo Modigliani, 1884-1920）的影響，藝術家看了大吃一驚。我與他素昧平生，看了他的畫，就能下此定論。他從架上拿出這些畫冊告訴我，他真的就是喜歡這幾個藝術家。二○一三年我為畫馬名家王農寫評論，文章收錄於典藏出版的《觀想寫意自在》一書。

二○○五那年北京發生很多事，不但各藝術區開始活絡，有吸引了全球頂級畫廊的

藝博會，那年還同時出現了北京保利拍賣與北京匡時拍賣。這兩個新拍賣公司的首場拍賣，我們中央美院藝管所同學都躬逢其盛，印象深刻。

不久藝管所老師皮力邀我去他創立的新畫廊「U空間」工作，香港漢雅軒畫廊主人張頌仁得知後對我說：「你還是來幫我負責北京的業務吧！」於是我開始隨張先生工作，真是開了不少眼界。當時還沒直航，回台灣得去香港轉機，記得都是從北京一早飛到香港，進畫廊與張先生討論工作，再去看幾個香港展覽，晚班機再飛回台北。張頌仁當時在中國美術學院上課，在上海青浦的老房子裡做展覽，我也跟著參與了這個頗有影響的展覽。還隨他去過中國美術學院院長許江家拜訪。當時我還去夏威夷大學曾佑和教授北京家整理書稿文件，協助她準備創作材料。漢雅軒主辦了劉國松在北京故宮武英殿的個展，我因此經歷了當代藝術首次在故宮展出的藝術事件。

記得有次張先生到北京，約了藝術家張曉剛一起吃飯，我拿出的名片上寫：漢雅軒北京代表。張曉剛說：「哈，那你怎麼沒來找我？」是喔，這種知名藝術家，別人還得千方百計接近，我能冠冕堂皇去，怎麼沒想到要去呢？記得張先生不只一次感嘆：你這單純小白兔，怎麼混得下去喔！本人生性天真，又一直在大學讀書教書，涉世未深，的確像是小白兔誤闖了叢林。

在此同時，北京大學藝術史系朱青生教授，也是世界藝術史學會前主席邀我參加他

的《北大現代藝術檔案》的學術項目，我因此參與了編纂《中國當代藝術年鑑》的編輯工作。那時一週好幾天上午去北大的燕南園小院與朱老師的研究生共同研讀當代藝術理論，探討工作。也記得曾經隨當時美國弗利爾美術館中國部主任張子寧去北京嘉德拍賣公司鑑定拍品，他是我輔大中文系學長，帶我去掌眼，跟著去開開眼界。

因中央美院藝管所老師趙力推薦，二〇〇七年藝術北京Art Beijing博覽會總監董夢陽邀我去負責招展。現在回想，這不只是進了叢林，而是上了戰場。「藝術北京」是從原本的CIGE分裂出來，北京一下子出現兩個博覽會，本來競爭就很激烈。同時又冒出來上海當代博覽會（SH Contemporary）由瑞士經紀人皮埃爾·于貝爾（Pierre Huber）協同義大利博洛尼亞展覽集團落地上海，更是來勢洶洶。

我到任的時候招展時間已經緊迫，董夢陽讓我去瑞士巴塞爾博覽會考察，他說沒有要我去招展，去觀摩學習就可以。但負責認真的我，竟然用破英文穿梭在Art Basel各大畫廊中介紹藝術北京。回想起來自己真是初生之犢，因為當時對藝術行業的來龍去脈還一知半解，我才會這麼「認真」。同團來的都開心地去看周邊展覽、參加各種派對，就我一個人在會場認真工作，想想真是可惜了。同團有位仁兄跟我說，我看你老闆不在，你還一直在認真工作，之後有項目一定要找你。後來他真的找我了。他找我做一本給藏家看的作品圖錄，要我為每一張畫寫五百字評論。

那次離開瑞士巴塞爾，又繼續去德國看「卡塞爾文獻三年展」，聚會上遇到艾未未。那年他帶了一〇〇一個中國人作為「遊客狀態」去巴塞爾參展，項目負擔所有旅費，當年這個展覽超級轟動。

也因為做博覽會，比較了解畫廊的來龍去脈，北大朱青生老師的「現代藝術檔案」做的《中國當代藝術年鑑》委託我做了《二〇〇七年中國畫廊調查研究》，也開啟了我長期對畫廊模式的觀察。因為經歷過博覽會招展工作，也想更了解各博覽會的差異，就自己又飛到新加坡、東京、台北、香港各地去觀察。二〇〇八年寫了一篇論文《市場乎？藝術乎？⋯國際藝術博覽會的定位策略與價值內涵》去參加深圳美術館論壇。

後來董夢陽因協助方力鈞在上海美術館的個展，要我去參與籌備，我因此在上海住了一段時間。那真是中國當代藝術最意氣風發的時代，方力鈞那次展覽由中國民生銀行主辦，圈子裡的人全來了，吃喝痛飲狂歡閒聊川流不息好幾天，盛況空前。我作為聯繫祕書，也真是開了眼界了。

北京那時候不只七九八藝術區，極盛時期還有酒廠、草場地、費家村、索家村、黑橋、宋莊等，那時因為招展工作，我常穿梭各藝術區拜訪畫廊與藝術家。記得有次朋友引薦我到宋莊去拜訪劉煒，我們相談甚歡，從正午聊到日暮。然後他說：「你真能瞭解我，我請你吃飯，我們繼續聊。」回去那位引薦的朋友聽說我受邀晚餐，很是驚異，他

說這事挺罕見。

二○○八年，韓國朋友請我代為邀請中國藝術界重量級人物赴首爾參加國際論壇，我邀請了潘天壽的公子、中央美術學院潘公凱院長蒞會，他也曾擔任了八年中國美術學院院長。有幸在北京飛首爾的往返班機上，一路向院長請教。

同年，馮博一邀我一起策劃深圳華僑城集團「華‧美術館」的開館展：《移花接木：中國當代藝術中的後現代方式》，這個大展網羅了所有中國當代重要藝術家。展覽開幕，華僑城以高規格接待了參展的大腕們。之後常聽到藝術家津津樂道這次展覽創下的紀錄。我在深圳待了一段時間，全程參與了展覽規劃、策展文章、畫冊編輯、展覽布展等工作，真是難得的經驗。我為展覽畫冊寫了一篇《經典如何變臉？》的評論文章，這段時間我也協助過谷文達在上海的策展與畫冊編輯工作。

後來去的公司洽談的項目是在某大銀行的私人銀行空間做展覽，同時為客戶做藝術沙龍。我們去請了知名藝術家提供作品，行長曾指著牆上的抽象畫，問我：這為什麼是藝術？（我心想：拜託！這可是好不容易等到的王光樂耶）；經理說請不要拿這隻綠狗來，客戶不喜歡綠色（我心想：這可是好不容易找到的周春芽耶）；行長說能否不要掉淚的孩子，客戶看到會心情不好（有沒有搞錯，這可是劉野耶）；又說不要找這種夕陽下垂頭的葵花來，不吉利，因為我們是金葵花⋯⋯我當場無言，才驚異地發現一般人

對藝術的認識原來是：沒有認識。記得接著也去了建設銀行、工商銀行等去做藝術沙龍活動。

我發覺圈子裡的人都想賣畫，但圈外的人根本不懂藝術是什麼東西。如果藝術圈想要有更多正確認識的買家，就得有人來做入門的基礎工作，我感覺得把更多人帶進來才行。我於是開始著手進行《藏家養成計劃》初稿。我離職後，當時所在的公司又找其他人刪改增補了這本沒完成的初稿，最後沒經我同意過目，我竟然被掛第一作者，由中信出版集團出版。真冤。

後來好友引薦，我去了邦文當代藝術投資公司任學術總監，這公司與中國民生銀行共同發行了中國第一支藝術基金，我在市場最狂飆的時候又參與了藝術基金的運作流程，也看到了市場的危機與危險。這公司旗下還有傳是拍賣，春秋大拍時忙得人仰馬翻，全員都得協同工作，我因此也參與了拍賣的業務。

當時北京《藝術財經》雜誌，每年如同《Art Review》的Power100權力榜，會選出中國當代藝術權力榜。這一年我一看，十大裡有五個做過我老闆，也意味著我一直在這個圈的核心闖蕩。

二〇一一年我在《藏家養成計劃》的基礎上，完成了《藝術收藏投資的七十個問題》。那本書，是我在藝術圈工作數年，經歷了畫廊、博覽會、拍賣、藝術基金、研究

機構等工作後，觀察匯整的行業見聞。當年邦文公司與中央美院美術館長王璜生合作推出「未來藏家計畫」，也是我這本書的新書出版發布會，記得來了八十幾家媒體報導。後來有朋友說看到北京電視台書香節目推薦好書欄目推薦了我的書，他還把對著電視機拍到我書封面的那張模糊的照片給我。

之後，我開始為北京《藝術財經》雜誌寫專欄，每月寫一篇關於市場動態的觀察。各雜誌報紙的採訪專訪也越來越多，上過幾檔電視節目，印象比較深刻的有：上鳳凰衛視去辯論寶寶該不該回國的問題。曾邀請大藏家余德耀一起上北京電視台探討「收藏的故事」。還有應《芭莎藝術》之邀與崔岫聞一起去廣州美術學院演講，記得我的題目是「藝術家與畫廊的愛恨情仇」。

後來，我最怕媒體拿支麥克風採訪或邀稿，要我做拍賣預測或拍後分析。拍前預測，我多說了豈不是影響市場？所謂拍後分析，也就把當季拍賣現象解讀分析一下。當時常上媒體，看來光鮮，但得這麼貼近捕捉市場風向，感覺自己做的事對藝術環境沒有幫助，反而助紂為虐，越做越沒意思。

出書以後，我也常受邀為私人銀行、高端會所講藝術收藏入門的講座。小學同學也是央美同學翁佳鈴，邀我去她在北京別墅區裡的「游藝時光藝術中心」為家長們上了兩年的藝術收藏課。這是我離開學校教職，又重啟教師身分的開始。除了出書與專欄，這

也是我為大眾做入門課程嘗試的起點。

老講市場與收藏原則，慢慢發現，成功的收藏還得靠眼光與眼力。要有眼力，還得多看原作與藝術史。於是我在講投資收藏原則的講座架構下，加入了中西藝術史脈絡與經典的導讀，還有藝術家工作室、畫廊、拍賣預展等參訪。我竟斗膽來講中西藝術史概說，也誠惶誠恐地努力進修補，不求鉅細靡遺，只求能深入淺出地說明藝術觀念與脈絡的變遷。想起自己還在讀博士班，就被老師們拔擢去教中文系大學部必修課程的心情一樣，自己總是在備課與教學相長中精進。

二○一二年中歐工商管理學院ＥＭＢＡ校友們成立了中歐收藏俱樂部，理事長白文濤因為看到我的書，邀我在深圳的成立大會上做三小時的講座。沒想到反應出奇的好，於是請我為中歐校友開設《藝術鑑賞收藏班》。我在之前北京上課的基礎上，設計了如同商學院的進修課題，每月一次，每次兩天，一天授課一天參訪。為期一年。沒想到頗受歡迎，反響甚大，同學們欲罷不能還想再上。

學生裡有創業導師，鼓勵我成立公司來做藝術教育，但創業對我來說挑戰極大。我思考這幾年到處做藝術入門講座，發現問題不只是大家懂不懂藝術，根本是缺乏文化底蘊和美學素養，也就是缺乏美感力。

能否鑑賞藝術，關鍵更在於感性能力與美感力。席勒（Johann Christoph Friedrich

von Schiller）的《美育書簡》對美育的界定是「促進鑑賞力和美的教育」，德文原文是geschmack，意謂品嘗、味道，引申為品味、趣味、鑑賞等。席勒認為美育就是培育美感趣味與鑑賞力。於是，我想到了倡導美育不遺餘力的北大校長蔡元培，那公司就叫元培學堂吧！

二○一三年元培學堂文化有限公司在深圳成立，喊出「以美呼喚自由」。除了深圳的氛圍更適合創業外，也方便我去香港參加各種國際藝術展會，回台灣也近。我因此也經歷了深圳最好的時代，看盡了繁華，而繁華如夢。

元培的藝術收藏鑑賞課，第一、二年全是中歐商學院的EMBA校友，後來擴大到北大光華、北大匯豐、復旦、交大等校的EMBA。每月一個課題兩天，第一天我在課堂講中西藝術史脈絡、收藏與投資原則、市場梗概，我們曾在不同城市如北京七九八藝術區、觀想藝術中心、中國美術學院、西安美術學院、廣州美術學院、上海大學、上海民生美術館、上海喜馬拉雅美術館、大理別墅會所、香港中國會等地上過課。

隔年的藝術收藏進階班，我邀請了重要的美術館館長、策展人、藝術史教授、畫廊負責人、拍賣負責人、大藏家等授課交流，邀請的老師有傅申、陸蓉之、朱青生、潘公凱、范景中、龔繼遂、張頌仁、徐政夫、林天民、馮博一、馮瑋瑜、王新友、杜曦雲、李峰、施之昊等。日本法國義大利的藝術與建築美學課程則邀請陳力川、蘇美玉、朱宇

暉等老師。

收藏班第二天則在北上廣深港澳等地參觀美術館、拍賣預展、藝術博覽會、重要畫廊、藝術家工作室、雙年展等。這麼多年去藝術家工作室拜訪過的有潘公凱、隋建國、劉可、王小明、譚平、左小祖咒、尹朝陽、徐累、梁詮、劉建華、劉大鴻、王光樂、范勃、劉曾梵志、盧征遠、邵帆、楊茂源、吳少英等，巴黎班我們去過嚴培明工作室。

這個經歷，讓我有機會繼續近距離接觸市場現象；但因不牽涉到交易層面，又能保持與圈子若即若離的關係，彷彿一個熱鬧場中的冷眼人。過程中，學友們的狀態與疑惑，激發我更多思考。

後來元培學堂的藝術參訪，擴大到文學、建築、書法、瓷器、電影、茶文化等主題，也遠及日本、法國、義大利、荷蘭、以色列、希臘。

例如我們的書法班除了書寫練習、書法史鑑賞與鑑定之外，還帶學員來台灣參觀故宮書畫大展、何創時書法藝術基金會明代書法尺牘、歷史博物館與蕙風堂等。這些年，我因為得規劃這些課程、聘請師資並且隨著聽課上課，文化視野為之開拓，收穫最大的是我自己。

來深圳後講座邀約更多，深圳幾大房產集團，如華僑城、華潤、招商蛇口等，我都去講過。例如給華僑城「華會所」做過幾次講座，華會所還曾與雅昌藝術中心合作，請

我在「深圳灣一號」為會員講嶺南畫派，我也曾帶華會所會員去香港看巴塞爾博覽會。

也曾在「招商蛇口」集團的「南海會」會所講過藝術收藏，元培學堂的書法、國畫、古琴、茶文化老師同時為「南海會」會員舉辦雅集。

二〇一四年參加澳門文化局的講座，主題是「當代藝術：收藏與投資」。二〇一七年參加深圳TEDxFutian的演講，我的題目是「以美喚自由」；三個月後接著主持TED的夏季沙龍，探討題目是「創造力從何而來」，延續了我在TED大會裡的觀點與話題，現場帶動參與者繼續思考討論。二〇一八年參加「城市＆商業商業交流年會」，探討主題「文商共融」，我講的題目是「探索美育更多可能」，介紹元培學堂如何嘗試用商業模式推廣美育，致力於做出體系化的美育課程。還嘗試做了幾期元培「美育導師團」，研究如何能培訓出在各地產生影響的美育老師。

其他專題講座去過藝術深圳博覽會、北大校友會、港大校友會、紅樹林基金會、銀湖沙龍講座、光明圖書館、深圳誠品生活、樊登讀書會、前海聚能、深圳獅子會、和平小學等等等等。二〇一七年也在羅振宇《時間的朋友》跨年演講的珠海分會場演講，題目是「美育與自由」。

在事業生涯中，我一直都是教師，只是從大學轉移到社會，教學的對象從學校裡的學生轉移到社會各個領域的人，我喜歡跟不同的人進行心靈溝通。沉浸美育的領域後，

再回望關於藝術的這些事，深刻覺得應該強調的是鑑賞過程中的心靈與感知的作用，喚起個體的內在情感。藝術是上帝送給人類滋養靈魂的禮物，我們要以靈性的心來感受。

二〇二〇年初疫情爆發回台灣定居，受邀加入攝影博物館文化學會，認識了很多視野獨特的攝影家，接觸到攝影的世界。二〇二〇年四月，在線上為香港中文大學「大學藝術中心——雲上藝術」藝術與人生講座系列講授「如何理解當代藝術」。當代藝術活化石韓湘寧韓公子，邀請我到他樹林工作室參觀。過往每年都會帶收藏班去參觀他雲南洱海邊的而居當代美術館。韓公子指著作品一一為我講解，還送了我幾本很珍貴的畫冊。為了不辜負他的看重，我回去認真寫了一篇藝評。韓公子說，他創作脈絡複雜，我這篇是最能透徹理解又能清晰梳理的文章。

二〇二二年初參與了「藝術未來」博覽會主辦的「台灣藝術財經論壇」，我的題目是「大陸藝術市場的發展與轉變」。同年我也開展了在區塊鏈、NFT與DAO世界的學習研究。去了中歐工商管理學院台灣校友年會與台大人文社會高等研究院主講NFT與藝術產業的關係，也與同好組織了Renaissance DAO體驗了區塊鏈世界的社群運作，讓我進一步思考AI、NFT與元宇宙對藝術生態圈產生的撼動與未來可能的影響。因為我長期思考藝術與創造力的關係，我也去宜蘭講堂與仁愛扶輪社分享了「創造力如何可能」的講題。

回台後跟隨視丘攝影藝術學院吳嘉寶老師每週上攝影美學課，學習如何解讀影像、如何挑選作品策劃展覽。二○二三年初夏跟著視丘日間部去東京箱根學習，參訪了三所藝術大學，去了十個美術館上課，如此系統地觀看學習，視野為之開闊，眼睛的觀看與思考方式被重設了。二○二三年八月受邀加入聯合藏家與藝術家的「大亞洲藝術聯盟協會」成為會員。二○二三年秋天，何國慶董事長請我來擔任何創時書法藝術基金會創時書院的院長，借重我長期做藝術教育的經歷將書法藝術向全球推介。

我一直也是「上班族收藏家」，工作所得盈餘，捨不得買奢侈品，竟然去買藝術品。尤其是給學生上收藏課，自己也得有親身的經驗才行，否則就是紙上談兵。但打工畢竟收入有限，常遇到買不起喜歡的作品，只能錯過。例如二○○九年曾去東京藝博會看到一盒杉本博司的大海系列，那時還不認識他，就是單純地欣賞那樣連續的靜謐。實在很心動，但價格超出我的能力。後來這位大師價格水漲船高，真是遺憾錯過。為了買得起喜歡的作品，二○○九年開始與先生一起代理老科技儀器，讓收入能更多元。仔細算算，陸續收藏了幾十件當代藝術作品。我是看到有感覺有眼緣的就收，多是為了支持藝術家創作，絕大多數是跟代理機構買的。從油畫、水墨、雕塑、攝影、版畫、生成藝術NFT等都有。

是否從此就想買什麼就能買什麼了嗎？那可不。借用一位藏家朋友的感言：「在藝

術面前，再有錢都覺得自己是個窮人。」眼界越來越高，想買的東西越來越多，口袋裡的錢永遠不夠。藏品中有被蟲蛀的、有被偷的、有破損的、有寄放在朋友家的，近幾年忍住不太敢多買，因為家裡實在沒有多餘的牆與儲藏室能放了。

以上絮絮叨叨，彷彿是白頭宮女說著長安舊事。直道是：往事已成空，還如一夢中。大疫三年，一切突然按下了暫停鍵。上帝給了我人生難得能沉澱靜思的機會。於是有了這本書的誕生，是為記。

第二章 藝術家：一種天生反骨的人類

畫家不一定是藝術家

貢布里希（Josef Gombrich）在《藝術的故事》開頭就說：「根本沒有藝術，只有藝術家而已。」藝術是藝術家創造出來的，的確得先有藝術家，才有藝術。

想起台灣一位評論家說過，當下人人自稱藝術家，但絕大多數人根本不是。為什麼？提到藝術家，多數人會想到畫家。但藝術家不一定會畫畫，畫得極像的也不一定是藝術家。為什麼？

能稱得上藝術家的，得在承繼中有超越，有創造。藝術的狀態，得在創作 ing。有創造意識的人，有實驗精神的人，有勇氣挑戰一切的人才能成為藝術家。即使都是藝術

家，能成為藝術史巨匠的更是鳳毛麟角。

用文字來「創作」，才是詩人；用音符來「創作」，才是作曲家；用影像創作，成為導演；把人的存在，用一根線去表達的是書法家。能寫程式編碼來「創作」，才能叫生成藝術；用相機來創作，才是攝影家。人人拿起手機就能拍照，但照片不是攝影，攝影作品要有與眾不同的創作企圖，照相則只記錄就行了。又如，用身體來「創作」，如開創現代舞先河的鄧肯（Isadora Duncan）在創作時尋找更自然、更自由的肢體表達，就是藝術。如果用創作藝術品的狀態蓋房子，那麼，建築，就是大地的百年藝術。

創新的前提是發現，發現的前提是在偶然性中去碰觸那個從未出現的可能。藝術必須是那些從來沒有出現過發生過的事情。藝術家們特別想知道自己在幹什麼，他們唯一的途徑是在創作中去發問或者尋找答案。藝術創造的源頭是藝術家們對自我、生命、社會、觀看等方向的提問與思考。二十世紀後，藝術的邊界無限擴大，成為心理、哲學與社會思想的載體，藝術成為有形的哲學、心理學、社會學。他們藉藝術的形式媒介表達觀念、思想、精神。或以批判、或以抗議、或以嘲諷，去探索自我，探索時間、空間、歷史，也關心政治、社會、經濟、科技、環境等議題。既能師古又能出新，才成大家！

個性與創新是藝術的生命。

例如王鐸（圖1）書法作品傳承與反叛交織，融合傳統又變異出自己的風格。運

筆濃淡虛實變化多端，從漲墨的姿態到枯筆的飛白，一氣呵成。濃淡、輕重、徐疾、粗細，對比強烈。從他臨古書跡看，絕大部分是《淳化閣帖》裡王羲之與王獻之的尺牘，也兼容了顏、柳、旭、素、米各家之長。用筆磊落灑脫，看似不經心，卻筆筆有法，形成了個人雄強恣肆的獨特書風。

非凡與非常的無框靈魂

藝術家們擁有異於凡人的感受與思考。馬格利特（René Magritte）說，我看世界的眼光和思考問題的方式與前人大相逕庭。香奈兒（Coco Chanel）說，想要無可取代，就要與眾不同。

一般人對太陽的印象不是紅就是黃，但在想像世界中，如敢畫出自身感受到的顏色，創造出差異與個性，就是藝術性的開端。如同那畫出黑色太陽的王攀元。藝術家既然敢用獨特的形式表達，傳遞晦澀的思想與情感，就不會去在乎旁人或者當世是否接受。即使與他人想法相左，也有勇氣堅持己見。

小說家普魯斯特（Marcel Proust）說：「所有傑作都出於精神病患者之手」；達利（Salvador Dali）也說：「從天才到瘋子只有一步而已」。他們以非凡的想像力，把平

凡熟悉的事物，化為讓人瞠目結舌的存在。他們的視角獨特，思維另類，奇思妙想，無中生有，反而是創造力的來源。

很多藝術史大師們的精神、情緒、感受、思考有異常人，很多甚至長期被精神疾病困擾。例如徐渭、八大山人、孟克（Edvard Munch）、梵谷（Vincent van Gogh）、高更（Paul Gauguin）、蒙德里安（Piet Mondrian）、芙烈達（Frida Kahlo）、草間彌生等。

我曾在阿姆斯特丹荷蘭國家美術館看過鎮館之寶——林布蘭（Rembrandt）的《夜巡》（圖2），但藝術家本人卻因這張畫身敗名裂。以前畫家的集體畫，大家排排站，僵硬不自然。但林布蘭的《醫生的解剖課》（圖3）裡人人模樣清晰生動。他從此聲名大噪，名利雙收。荷蘭民兵隊因為慕名，集資向林布蘭定了畫，也就是這張《夜巡》。

但林布蘭卻不肯屈服於金錢與世俗觀看，只在乎自己藝術表現的突破。他不想重複自己，這次想把畫面處理得更有戲劇感，所以只突出了個別成員。民兵隊他們花錢得不到想要的效果，一怒之下控告他。從此林布蘭訂單一落千丈，五十歲破產，晚景淒涼。這是一個藝術家只為了自己的追求而活的任性故事。

另外一個執拗的故事，是後來被稱為「現代繪畫之父」的塞尚（Paul Cézanne）。這位銀行之子，不甩父親要他學法律，堅持要去考美術學院，卻沒考上。多次報名巴黎

沙龍展卻入選那顆只認一次，成日思考揣摩那顆他認為能炸掉整個巴黎的蘋果（圖4）。也因為畫作遲遲未獲世人理解，受盡了冷嘲熱諷，只能靠父親資助。

但塞尚的苦思實驗，創造出了新圖像。他揚棄了傳統透視，將俯視、側視與仰視放在同一平面，讓遠近感產生謬差。他將自然複雜的千變萬化簡化為塊狀與幾何，刻意平面化。簡化到極致，就走向抽象。如此的多重視點是人類觀看方式的新發現。在此看出神的真正啟蒙者。

後來畢卡索（Pablo Ruiz Picasso）、布拉克（Georges Braque）及立體主義的源頭。

塞尚探索物象的本質，對形式語言的深度思考，啟蒙了整個時代。他甚至對普魯斯特與喬伊斯（Jaines Joyes）等作家產生啟發。塞尚的肖像畫告訴我們：存在的狀態不是連續的，每個人底下隱藏的可能是支離破碎的自我。從這角度來說，塞尚也是現代精神的真正啟蒙者。

我曾走在普羅旺斯的艾克斯小鎮，一路上踩著地上的C銅牌，跟著指引去塞尚故居。懷想著他在此對於空間與觀看的探索，如何給了後世無與倫比的啟發。

藝術家們是天生反骨無框的靈魂。他們堅持獨立，不輕易被馴服。會說：「我偏不！」憑什麼只能這麼看？憑什麼只能這樣想？憑什麼是你說了算？叛逆者們創作邏輯清晰，敢於與主流唱反調，備受爭議。他們勇於推倒前人的巨碑，違逆時代意志，卻能引領時代風向。

我也在巴黎的羅丹（Auguste Rodin）美術館與巴爾扎克（Honoré de Balzac）故居都看過羅丹詮釋的巴爾扎克（圖5），深受震撼。據說這作品羅丹探索了七年。頭像巨大的眼窩狠狠被挖了下去，太陽穴深陷，鼻溝強化，雕塑的古典法則在此瞬間崩塌。對比巴爾扎克故居裡其他古典雕塑的詮釋，現代雕塑之父羅丹是以違反常規的表現性手法，無所顧忌、隨心所欲地捏塑這個法國大文豪。

這件離經叛道的作品在當時慘遭滑鐵盧。交貨時慘遭法國文學家協會，也就是甲方的否定和拒絕。羅丹固執地把作品搬回工作室，向甲方退回全部的製作費，從此束之高閣。二十二年後這件作品才得到時代的承認。

曾經坐在巴黎羅丹博物館《思想者》（圖6）正下方，感覺被這個目光深度痛苦肌肉粗獷緊張的男人逼視。隨著他，我也沉入「絕對」的冥想：他強壯的身體抽縮緊張、彎壓成一團，不但全神貫注地思考，而且沉浸在苦惱之中。如此深刻的沉思，體現了詩人但丁（Dante Alighieri）內心的苦悶。突出的前額和眉弓，雙目凹陷，隱沒在暗影之中，緊緊收屈的小腿和痙攣彎曲的腳趾，有力地傳達了這種痛苦的情感，這隱藏於內在的力量更令我覺得震撼。

羅丹是第一位展出不完整形體的雕塑家，他不再像希臘雕塑家相信理想化的完美形體，將視角轉向自然。雖然不符合當時的雕塑陳規，但他藉此傾訴了心聲。其中的表

達，就是他所主張的藝術即情感。羅丹用他的創造精神，為新時代敲開了大門。真正的藝術家不盲從跟隨，找到獨特的自己，真實的自己，獨一無二的自己。想起林語堂說過：「我要有能做我自己的自由，和敢做我自己的膽量。」

最勇敢做自己的是謝德慶，藝術做得徹底到被行為藝術教母瑪莉娜·阿布拉莫維奇（Marina Abramović）盛讚他是行為藝術史上的「大師」，是她個人的「英雄」。二○○九年紐約ＭＯＭＡ現代藝術館與古根漢美術館同時做了他的個展。最著名的作品是五件各耗時一年完成的《一年行為表演》，以下是《籠子》這件作品的自我陳述：

我，謝德慶，計畫自一九七八年九月三十日起，進行一項一年行為藝術表演。我將把自己單獨禁閉在工作室一個11'6"×9'×8'的空間裡。我將不與他人交談，也不閱讀、寫字、聽收音機或看電視，直到一九七九年九月二十九日結束自我禁閉。我會每日進食。我的朋友程偉光將照料我的每日飲食、衣物與清理垃圾。

在完成《籠子》之後，他連續幾年繼續做出強度驚人的行為作品：《打卡》一年不間斷於整點打卡；《戶外》一年生活在沒有遮蔽物的紐約街頭；《繩子》一年與女性

藝術家琳達（Linda Montano）以八英呎繩子綁在一起生活，彼此不能接觸；《沒有藝術》兩件挑戰「藝術家」身分的作品，包括一整年不碰藝術，與長達十三年做藝術卻不公開發表。

謝德慶用自己的身體、生命、時間來交換藝術。他說：「藝術不是我的職業，是我的生命。我開始做藝術，探討生命存在、時間流逝這種本質問題，這不管是不是藝術家都該有對生命的一種探究。」謝德慶說自己創作的唯一標準是能否「給藝術提出新的議題和推進方向」、「我的作品不是哪一件，而是整個一生……」

他說：「我搞藝術，繪畫我媽媽還能接受，但後來高中不念，去搞跳樓，然後又去跳船去美國做這些作品，我的兄弟都說：這個阿慶已經瘋了。」這又是一個被「認為」瘋了的藝術家。

他始終游離在主流外，包括拒絕台灣的國家文藝獎提名。一直任性做自己想做的事，走著只有自己一個人的道路，既不想屬於這裡，也不想屬於那裡。

有人說，藝術就是看不懂，這也是正確的描述。因為藝術家創作就是要讓我們看不懂。如果能看懂，藝術就不叫藝術了。

就因為藝術家的思索，擴大了人類的觀看與認知，藝術史才產生了變化。文藝復興大師用透視法創造了三維空間感。印象派畫家通過對瞬間光影效果的捕捉，還原了比眼

晴看到的更為真實的畫面。立體派畫家用鋒利的碎片式形象，解構了傳統意義上的美學概念，重組了人們對於三維世界的慣性認知。如同科學史上的哥白尼、伽利略，藝術的認知也是被少數人拓展的。有創造精神與拓展意圖的，才能稱之為藝術家。

音樂史上的大師也是一樣。貝多芬（Ludwig van Beethoven）前的作曲家都有宮廷職位，他是史上第一個自由作曲家。他把音樂會從宮廷帶給中產階級，他的音樂深刻影響音樂藝術的發展，成為之後作曲家的榜樣。

舒曼（Robert Schumann）在一八四七年時升任為德勒斯登男聲合唱團（Liedertafel）的指揮。男聲合唱團最初是為了對抗拿破崙的專制政治與言論審查，而逐漸流行。德布西（Claude Debussy）開啟了現代樂派，是現代主義開端的代表人物。他的創作不遵循浪漫樂派的調性與曲式，推翻傳統和聲觀念，聚焦在微妙的音色變化等。

如果這些作品沒被寫下，今天的音樂會是什麼樣貌？他們之所以是先行者，因為他們試圖打破時代限制，傳統、框架、束縛與阻礙，是激發創作的動力。他們透過創作回應時代，建構自己的音樂語言。

譏嘲未來大師的故事

能成為藝術大師的，都是因為推動了人類文明史的發展與變化。能稱為大師的藝術家去計算自己的生命，不只是五十年，而是一百年、三百年，甚至一千年。

藝術家思考的是如何以自己的方式應對時代，他們是先行者。所謂筆墨當隨時代，真正的藝術必然有時代的精神。不是畫畫明朝人的圖式，用用清代人的筆法，就是藝術。因此，一切藝術都「必須」是時代的藝術，也就是「當代藝術」。

「當代藝術」可以是一個藝術史段落的概念，藝術史的第一階段是義大利體系為主的古典主義階段，第二階段是從法國塞尚、畢卡索到一九五〇年抽象表現主義，也就是現代主義階段。當代藝術是杜象（Henri-Robert-Marcel Duchamp）以來的第三階段。另外，當代藝術也指的是今天的藝術，任何曾經發生過的藝術形式，都肯定是當代藝術。藝術家置身的是當下的文化環境，面對的是今天的現實，作品必然反映出今天的時代特徵。

例如：莫扎特、徐渭、孟克、梵谷、八大山人、貝聿銘等等，太多了，都是那時代的當代藝術。都是一現身讓世人驚詫莫名，罵聲連天，爾後變成大師。

如今，大多數人都知道梵谷生前並不得志，生活窮困潦倒。而據經紀人瓦拉德講，

在當時，不僅普通人欣賞不了梵谷的畫，連當時的畫家都難以接受。雷諾瓦批評梵谷「迷戀異國情調」；塞尚則認為梵谷作畫時就像個瘋子。

真正的藝術是超越當世的。當代人的「解釋」未必等同於將來藝術史的「解釋」，試圖下定論的確是困難的。當藝術家的思考一旦超越了時代局限，就會出現「在當時不被接受」的情況，因為其他人跟不上他的思考。所以革新的作品在當時總會遭到大量質疑、反對、甚至嘲笑。隨著時間推移，慢慢有人能理解的時候，作品就會被更多人接納，最終廣受好評。

在藝術史上看到太多當時人譏嘲未來大師的故事，例如最初「印象派」這個詞就是當初用來諷刺莫內（Oscar-Claude Monet）他們的。高更、梵谷更是一個比一個慘。但他們之所以在後世成為大師，是因為他們領先了時代。高更找回原始元素裡的樸素輪廓，返璞歸真，帶出了原始主義；梵谷在繪畫中噴發情感與衝突，豐富了藝術的內在空間，引領了表現主義。因此後世不得不瞻仰這三位離世後才完成逆襲的男神。

又如布朗庫西（Constantin Brancusi）曾經控告美國海關，因為海關要他去證明他的雕塑作品是「藝術」，結果他贏了（圖7）。又如史特拉汶斯基（Stravinsky）的《春之祭》發表時，群眾們在劇場內群鬥大罵，但這作品卻奠定了現代音樂舞劇的基本形式。前文提到的行為藝術家謝德慶如今頗負國際聲望，但翻開台灣早期報刊，會見到

「謝德慶又要作秀」這類語帶負面譏嘲的文字。韓湘寧說：「但我可是獨排眾議一直力挺他的。」好藝術家就會有預見未來的眼力。

藝術家與發明家是同一類人

人類第一個藝術家，是第一個用炭灰紅土在岩洞牆上畫出牛形的人。第一個在石器上刻出紋飾的人，第一個用陶片玻璃作鑲嵌畫的人，第一個用油彩在還沒有乾的灰土上畫濕壁畫的人，第一個用蛋清做油彩介質畫蛋彩畫的人，第一個用毛筆墨汁畫出線條在絹上的人……他們，都是藝術家。

第一個透過線條表達書法藝術純粹的力量之美的，叫張芝。研究出用亞麻仁油做介質創造油畫的人，叫做凡・艾克（Jan Van Eyck）。第一個用轟炸機上使用的「投彈瞄準器」，製造第一個自動繪畫的機器，這人叫做保羅・亨利（Paul Henry）。他們都是藝術家。

同樣的，我認為第一個研究出如何用電腦作畫，第一個運算出 AI 如何能生成藝術，這些第一個，都是一等一的藝術家。我認為甚至從賈伯斯、布特林（Vitalik Buterin）、馬斯克（Elon Reeve Musk）這類能無中生有能創造的人，都是真正的藝術

家。因為非凡超越的心靈，天馬行空的想像，靈光乍現的超越與創造，就是藝術的本質。

一九九七年，賈伯斯重掌蘋果公司，推出一則廣告：Think Different（非同凡響），其中提及約翰・藍儂、鮑勃・迪倫、畢卡索、愛因斯坦、甘地以及金恩博士等。這類人常被當世視為瘋子，但只有瘋狂到認為自己能改變世界的人，才能真正改變世界。他們的開創改變了局面，開展了人類文明的不同面貌。這份名單中，藝術家最多，其次是科學家與政治領袖。賈伯斯認為真正的創新是藝術創新、思維創新。

藝術家與發明家在本質上接近，他們為世界創造了新的技術、觀念與視覺衝擊。所以林布蘭、塞尚、羅丹等藝術家與愛迪生、賈伯斯都是一類人。差別在於，藝術的創作本身，就是藝術的目的，並不為實用而存在。安迪沃荷（Andy Warho）說：「藝術家是生產那些人們不需要的東西的人。」

創作源於直覺

你好奇藝術家到底是「想好了再作」，還是「作好了再想」嗎？藝術創作很多取決於直覺與本能。多數藝術家在創作的當下，不知道自己在幹什麼，因為想明白再幹，那

就沒有探索的意義了。創作其實更近似一種實現，而不是表現，其實我感覺創業也是這樣。創作後藝術家也難以判斷自己做的事到底對不對，因為歷史還沒有展開。

例如馬內（Édouard Manet），他雖然下筆畫了驚世駭俗飽受非議的《草地上的午餐》（圖8），也無法馬上判斷自己到底對不對。康丁斯基（Wassily Kandinsky）偶然發現自己一張作品倒著看更好，從而發現具體的形象會阻礙思想意義的表達。

不只藝術，科學發現、文學創作也都跟好奇心與偶然性有關。在期待與好奇中遇到偶然，或者是製造出一些偶然，在偶然中容易遇到新的可能。藝術就是看似沒有意義的探索，過程本身是很有魅力的。

我不是藝術家

很多人夢寐以求想當藝術家，甚至還有某藝評家寫書來教大家如何成為藝術家。藝術家是教不了的，也絕不是看書就能成為藝術家的。殘酷的是，藝術學院通常只能培養出能精確掌握技法的優秀學生，但很難培養出藝術大師。弔詭的是，很多知名藝術家如杜象、博伊斯（Joseph Boyce）、川久保玲、陳丹青、徐冰、艾未未等反而都宣稱過：很多人留長髮、剃光頭，佯裝出所謂藝術家的氣質。因為大師不是「教」出來的。

「我不是藝術家」。徐冰曾說：「一個藝術家，不能太執著，往往，藝術的新鮮養料來自於系統之外，不要太把自己當藝術家，不要太把藝術當回事兒。」

從製作變成創作

貢布里希說：「從林布蘭開始，藝術家才開始可以自由決定一張畫何時才算完成。」這意味著在此之前的藝術家，大都是受委託、命題製作，而不是為自己創作。

的確，很多藝術史上知名藝術家原不是為了創造本身而畫的，例如拉斐爾（Raffaello Sanzioda Urbino）的壁畫《雅典學院》（圖9），原來是受教宗儒略二世委託繪製，用以裝飾梵蒂岡的簽署大廳。但拉斐爾卻以曠世才華，創造出人類全新的視覺巨作。

又如畫《溪山行旅圖》（圖10）的范寬，是北宋畫院的畫工，但因為他個人長期浸淫山水、體悟自然，畫出了巨碑山水的千古絕作。他隱藏在樹幹上范寬小小兩字簽名，意味著他個體清晰的創作意識。

所以畫家與工匠未必是藝術家，能否成為藝術家，箇中差異就在於能否「創造」。

這年頭滿街都是自稱大師的藝術家，大師弟子的畫，大都平庸。大師如大樹，大樹底下

不長草。凡是仰仗父兄和老師名氣的作品，格調先矮了一截；如果畫得像大師的摹本，那就更俗氣了。

藝術史大師能在拍賣屢屢出高價，但大師的弟子卻不值錢，關鍵也在於能否創新。第一個創作的是大師，跟隨的仿作就不值錢。聽來殘酷，但事實就是如此。

此外，近年關於AI作畫是否算藝術這問題，引發熱烈討論。AI能算是藝術家嗎？AI用演算法生成的藝術算製作嗎？還是創作？或在身體裝上電子感應裝置的賽博格藝術家，又怎麼看待他們的身分？

二〇二二年十月在紐約佳士得已經拍賣AI作品，這是人工智能作品首次參與拍賣會。送拍的是Obvious這個AI製作團隊，他們的座右銘是：「創造力不是人類的專屬品」。Obvious還在佳士得表示，本次拍賣活動能讓人們思考藝術和創意的本質。如此，藝術的邊界又再次擴大。

AI藝術顯然是未來重要的趨勢。我認為如果完全只靠程序從圖庫演算隨機存取出現的圖像，那不能算藝術，只能說是作圖。無序隨機偶然難道就是一種價值嗎？難道無意義，就是意義？這樣只有圖像色彩線條構圖本身的重組，如何承載人類深刻的思想與感情？藝術，本來該是人與機器間最後一道防線。藝術的情感、想像、美感、創造是人類最後的陣地。我們能棄守陣地嗎？還是已無所遁逃？

ＡＩ生成技術如果需要如工藝般精湛的技術與創意，需要美感與眼光，這就是創造活動，那就是藝術了。

看來，未來藝術家或者得分「人類藝術家」與「非人藝術家」？時光倒回一九六六年，杜象接受採訪。記者問：「藝術與技術的關係越來越緊密，您怎麼看？」杜象以彷彿先知的預言回答：「藝術，將被技術淹沒。個體正在迅速消失。我們最終只會成為被編號的螞蟻。」

第三章　藝術品：是也不是一個「東西」

藝術品是不是東西？

能稱之為藝術品，必須有創新性。藝術貴在創新與超越，好藝術品必然有超凡的創意、難以取代的技法、與眾不同的藝術表達、獨樹一格的鮮明風格。

人類史上藝術品的定義不是固定唯一的，什麼東西都能拿來作為探索的材料。工具本身就是有藝術價值的東西。例如繪畫，經歷了漫長的歲月，材料從壁畫、水墨、鑲嵌、蛋彩、版畫、油彩、水彩、粉彩等一直在變化。待照相機、攝影機、電腦發明後，攝影、錄像、數位科技也都成為創作的媒介。當下如玻璃、陶土、火藥、垃圾、綜合媒材、裝置、互動、方案、行為、地景、聲音、多媒體、機械、數位、程式算法、人工智

能等一切你想得到與想不到的東西，都可以拿來創作，沒有邊界，無奇不有。

當下的藝術創作都已是跨領域混媒材，視覺藝術與文學、音樂、舞蹈、戲劇、電影、攝影、建築、科技、生物等學門的邊界，已經越來越模糊。藝術早就是前衛科技、生態環保、社會關懷、政治抗爭等議題的行動方案。

藝術品雖然是被藝術家創造出來的那個「東西」，可以拿來展示以及交易，但它們常常又不是個「東西」。有很多看起來不像我們認為是「藝術品」的那些「東西」，也都能收藏。

例如杜象一九一七年向世人扔出那驚世駭俗的小便池（圖11），今天是巴黎龐畢度中心的鎮館之寶。態度決定形式，杜象之所以選擇這個形式，「就是為了要造你的反」。如他自己所言，「沒有美、沒有醜、沒有任何美學性」。他以無所顧忌的破壞，改變了藝術的手段和觀念。他的出現，標誌著藝術從此不再為視網膜服務，而是為心智服務。

認為藝術該進入生活並進行社會實踐的博伊斯，總是各處演講，在黑板上如繪畫般講解塗鴉闡明意見。他說：「當我不在場時，黑板即代表了我的存在。」黑板塗鴉成為代表博伊斯的視覺符號。他說：「真正的藝術作品，是人的社會意識。」

在觀念藝術中，想法是最重要的。藝術家索爾勒維特（SolLe Witt）的指令是要在

一面牆上畫上一條約十英吋長的線。完成後，「作品」被毀掉。然後，藝術家簽了一張證書給買家，買家獲得這個概念複製成實物的所有權，價值二萬四千六百美元。

卡特蘭（Maurizio Cattelan）作品中常見嘲諷與戲謔，那些不合邏輯的突兀，讓真實和荒誕並生。二〇一九年，他在雜貨店買了一根長了黑色斑點的香蕉與灰色膠帶，就在邁阿密巴塞爾博覽會上展間的牆上一貼，取名《丑角》（圖12），被買家以十二萬美元買走。二〇二三年五月，在首爾三星美術館展出的時候，被一個首爾大學美術系學生當場拆下來吃掉。理由是：沒吃早餐就來，肚子餓了。

二〇二一年，佳士得首次以ＮＦＴ形式網拍Beeple（Mike Winkelmann）集結了五千天每天在ＩＧ上發的數位作品《EVERYDAYS:THE FIRST 5000 DAYS》，最後拍出六千九百萬美元，寫下數位藝術史的里程碑。

這類藝術創作的觀念、行動與過程本身，就是意義的全部。一旦完成了，就不再有藝術。有價值的是藝術本身，而不是留下來的那件「藝術品」。但為了「紀錄」與「保存」創作的過程，什麼「痕跡」都可以被收藏。

另外，又如偶發藝術家，不事先設定情節的行為活動，由表演者與觀賞者共同創作。其實，這種表現方式與當今沉浸互動的表演藝術，如舞台劇與即興音樂等演出極其近似。概念就是藝術只呈現於表現的當下，任何錄製與紀錄都不是，也無法取代藝術本

身。

藝術是創作的行為與狀態，藝術品是創作的結果。所以，藝術品的價值，不在於那個結果本身，而在於過程和內在價值。或者很多藝術是藉著點線面與色彩承載思想與觀念，如同必須「得魚忘筌，得意忘言」，不能執念只在成品層面去追求意義。

所以，有藝術家認為，把創作過程的「紀錄」變成「藝術品」去展覽，甚至交易，是與藝術的精神背道而馳。這類藝術家的創作就是擺明了反產業、反市場。例如班克斯（Banksy）神出鬼沒的街頭塗鴉，有著不失幽默的批判性。圖像的諷刺意味，配以一針見血的評語，傳遞出對戰爭、政治、資本的冷嘲熱諷，大受歡迎。有人就想盡辦法把整面牆挖起販售。班克斯以紅色油漆諷刺地大大寫下：「當它『裱』好之後看起來真棒。」二〇一八年，班克斯讓自己那幅拿氣球的小女孩在蘇富比拍賣一落槌就變成碎布的事件（圖13），他就是擺明要挑戰把藝術商業化的拍賣體制，讓人思考：商品化是否殺死了藝術的精神？

巴斯奎特（Jean-Michel Basquiat）與卡伍斯（Kaws）的塗鴉藝術從街頭的建築外牆進到畫廊的白盒子裡，從非法的地下創作成為高價落槌的拍品。Kaws是從做惡搞海報起家，後來他把海綿寶寶、辛普森家庭、T恤、球鞋、潮玩都加上他的××眼，如此的跨界嘗試，讓他開始爆紅。但塗鴉者自由選擇牆面、躲避警察追捕、挑釁政府定義的

空間權，是在社群中認同的儀式。一旦進入商業被端進殿堂，就失去原先創作的張力。

藝術品被形塑成功後，反而遠離了藝術本身，這也是藝術生態最弔詭的事。

記得曾聽過一個藝術家在紐約的感言：「畫挺好。紐約最好的畫都在大街上。畫廊裡都太弱，不管是技巧還是觀念，都只是精緻而已，都不是非畫不可的東西。」這句話很發人深省，意思是最生鮮生猛的野生創意都發生在紐約大街上，畫廊裡精緻保守的藝術品相較起來就弱了。

我想起海涅（Heinrich Heine）類似的觀點，一個哲學家如果去倫敦，他在繁華的奇普賽德街角（Cheapside Street）看到的東西，將會比他在圖書博覽會上無數的書籍中學到的東西還要多，因為這裡有潮水般的人群和海洋一樣的新的思想。

這些是不是藝術品

常遇到有人聽說我是教藝術鑑賞收藏的老師，就會說：我家有個祖上留下來的瓶子，哪天請您看看；或者說：我有塊雞血石能否幫我鑑定一下；或者說我上次請了尊佛像，請您幫我瞧瞧。我只好說：不好意思耶，隔行如隔山，我不懂。此時，他們會露出你怎麼會不懂的疑惑表情。因為收藏品，不一定是藝術品。

收藏品通常有以下幾類：

一、藝術品原作

二、工藝品

三、歷史性或稀缺性藏品

四、設計產品

五、藝術衍生品

工藝品為工匠所作，因實用而存在，古代的工藝品就叫古董。範疇通常有陶瓷、家具、紫砂壺、佛像、青銅器、珠寶、刺繡、文玩等等。作得美，畫得像，有裝飾性，畫工好，擺在家賞心悅目。但只要無新意，就是工藝品。就像滿街酒店餐廳的畫與雕塑，大都是依樣畫葫蘆的仿作。

當然也有本來是是器物是用品，但因為它美的形式，有難以企及的技術或藝術美感，所以被當成藝術品。工匠本來不是為創造而做，但若有精益求精者，把工藝的技的層次，提升到藝的高度，傳世寶物就面世了。雖然製作者未如藝術家留名，但那難以超越的技法，無與倫比的美感，同樣記載了文明的精彩片段。例如國之重寶青銅器，如代

表中國美學最極致那雨過天青色的汝窯，如顧景舟作紫砂壺，以精妙絕倫的技術，創造出獨一無二的壺藝。所以脫穎而出，成為大師。

歷史性藏品因為歷史性與稀缺性，而有收藏價值。例如錢幣、郵票、善本古籍等。

另外限量稀缺的茅台酒、普洱茶、紅酒、名表等，也只是收藏品。

設計產品與藝術品看來很像，很多設計看來也很有藝術性，很多如服裝、建築等大師走到創意的極致，也是藝術家了。差別在於藝術沒有明確目的，是藝術家內在精神的延伸；而設計有實用功能，設計師得設身處地瞭解使用者的需求，不能以自我為中心。

另外，如把藝術家畫作印在杯子、衣服上、或做成海報、明信片、拼圖等，或者做成娃娃、公仔等，這些泛稱藝術衍生品。帶回家或裝飾或欣賞，能增添生活的藝術氣息，但不算藝術品。

所以，什麼是藝術品？得看是否有創意表達，是否為藝術史系統添加了新的東西。

假如只是為了技術的技術，重複前人，只是一種手藝與工藝，不是藝術。

生活的藝術品

曾看到達悟族作家夏曼‧藍波安的一段文字：「我們的木船擺在灘頭是為了出海獵

魚，為了生計，也是民族為了飛魚祭典創造的海洋藝術品。從我的記憶，我未曾閱讀過島外人『珍惜』木船存在於灘頭的發人深省的文章，包括日本人，表示如此活的藝術品不被視為藝術，但顏水龍的油畫卻是藝術品，理由是『我們住在不同星球』⋯⋯」蘭嶼達悟族人世代傳承手刻的大木船是活的藝術品、是海洋的藝術品、是生活的藝術品。

創物主創生了一切，祂才是最精妙大能的藝術家。天地有大美而不言，一塊石頭、一個樹根、一段枯木、一片落葉，如同鬼斧神工，都可以是藝術品。米芾（1051-1107）對大自然的奇石山水有著特殊情感，他有天畫石頭，畫著畫著便開始和石頭說話，以石兄相稱。自此他只要看見奇形怪石，就跪下拜。人多不解，就叫他米癲。

其實，只要你有藝術之眼，舉目所見的都可以是藝術品。

第四章 我如果不在看展，就是在去看展的路上

不看原作，等於沒看

想要能深度鑑賞藝術，具備眼力，需要大腦記憶庫豐富的存量。所以，只有多看，多接觸第一流的好作品。這與品茶品酒品味要高，唯有多品好茶好酒是一樣的。

要想培養眼力，不但得多接觸第一流藝術品，尤其必須多看第一流藝術品的原作。

因為只有藝術家經手的原作才有筆觸、有材質、有肌理、有質感、有細節。看原作的重要性，如同聽現場演奏或者演唱，有臨場感，有生命力。

就如我跟中文系學生說的，如果不去直接讀詩看小說，文學史讀一百本，文學素養

也不能真正提升。如果不直接站在作品前，看再多藝術史與藝術評論都無法窺其堂奧。

必須看原作，不單是繪畫筆觸與色彩細節需要近距離欣賞，也因為視覺撞擊的強烈程度，取決於作品的尺寸大小。但畫冊、網上圖片、海報與多媒體光影投射都看不出原作的大小比例與筆觸。

不只架上繪畫必須看原作，即使是攝影，攝影家經手沖洗出來的影調、尺寸與裝裱工法不同，效果就天差地遠；即使是版畫，版畫家的刻法與印製的工藝，也決定了作品的品味與藝術性。另外，雖然數位藝術生成藝術自身就是「原作」，不必列印出來，在電腦終端或者手機上就能欣賞，但有的數位作品使用大型空間呈現或者搭配AR、VR裝置展示效果，也還得去美術館現場或元宇宙虛擬展廳等空間才能親身體驗。

關於原作不可取代這件事，有個我很喜歡的故事。《中國梵高》紀錄片主角趙小勇，二十多年在大芬村以看圖片臨摹梵谷油畫，養活了一家人。當他有機會站在梵谷的真跡前時，他的世界崩塌了。

深圳大芬村，世界最大的油畫複製工廠。這裡的畫工大多數是農民出身，他們每天以流水線臨摹梵谷、莫內等作品，賣給歐洲的客戶。趙小勇臨摹了過十萬幅的梵谷畫，他可以在二十八分鐘畫出一幅《向日葵》。他有個夢想，想去看梵谷的真跡和生活過的地方。當他終於有機會去到荷蘭時，他沉默了。在最熟悉的《向日葵》（圖14）真跡

前，他駐足許久，嘴裡不時說著：「不一樣，一切都不一樣。」他曾對著圖片臨摹了這些畫千萬遍，每根線條的落點都刻在骨頭裡。當他看到原作才明白，參考的圖片全是失真的，積累多年的畫法根本是錯筆。梵谷的真跡充滿色彩的筆觸，「看不到半點悲傷，全是熱愛和樂觀」。

他意識到，自己只是畫工，而梵谷是藝術家。趙小勇說：「畫了梵谷作品二十年，抵不了美術館裡的一件作品。」從荷蘭朝聖歸來後，趙小勇改變了。他開始嘗試去畫老家的人和風景，不再只是模仿梵谷，也試著像梵谷一樣，為自己的心畫畫。

所以圖片與原作有天差地遠的差別啊！藝術鑑賞，就得看那唯一的原作啊！問題是：哪裡能看到藝術品原作？

可以去美術館、畫廊、藝博會、拍賣公司預展等等。

到美術館看原作

最好的藝術品原作都在美術館裡。博物館與美術館有什麼不一樣？博物館收藏展示歷史文物文獻資料，美術館收藏展示「藝術品」，當然不一樣。

美術館那麼多，怎麼選擇？推薦很少去美術館的人，先選擇有知名作品的美術館，

由於能看到一些名作，相信更容易引起興趣，也更能投入於展覽當中。

除了繪畫之外，也有以照片、影片等為特色的美術館。假如去過的美術館皆以繪畫或雕塑為主，不妨選擇不同主題的美術館。

抵達美術館，先購票，然後大型的包與雙肩背包最好先寄存。雙肩包如果不想寄存，必須背在前頭，避免背後的包掃到珍貴的作品。

正規的美術館展覽門口會有幾種參考資料。一是展覽的概括文字圖片介紹。其次是有編號與作品小圖的展品全目錄，以及作品在展場裡的位置圖，例如哪件在哪版牆上等，還有展覽圖錄。美術館的重要展覽，都會印制精緻的圖錄。這些圖錄，記錄了收藏作品、參展作品、藝術家的詳細資料與評論文章等。展覽少則幾周，多則幾個月，一撤展也就留不下什麼。因此，展覽圖錄成為展覽過程的唯一紀錄。有些製作精良嚴謹的畫冊，比展覽本身更有影響力。這些展覽圖錄，都是日後研究重要的參考資料。

美術館作品旁邊都貼有作品的基本資料，包括作品名、創作年代、材質、尺寸（先寬再高）、版數、收藏者等，以供參考。

現在美術館裡，除了現場的文字介紹、畫冊圖錄之外，還可以掃碼下載App看文字、藝評家解說的語音導覽，或參加相關的論壇演講等，都可以加深對作品的理解。

看展覽的方式

美術館好大，該怎麼看？就算留再多時間，也看不完。如果想全部看完，只能蜻蜓點水，走馬看花。然後精疲力竭，最後產生審美疲勞。有時不當的展示設計，需要時不時蹲下、踮腳、彎腰才能看得到，或者展品單一重複，或說明文字太多，都會讓人逛到「心很累」。

以前的我總是匆匆看作品，卻花時間仔細去看旁邊的基本介紹。以前的我也會參加美術館的定時導覽，或者去租導覽器，下載導覽系統，也會去買導覽手冊。甚至還常在畫作前，看著介紹牌，用手機搜尋相關資料。

根據研究統計，一般人在每件作品前停留時間少於十秒。但看標題文字說明停留時間多於二十秒。如果發現說明牌上作者是名人，會再回頭去多看作品一下，有的觀者在作品前自拍的時間，還遠超過欣賞作品的時間。

十多年前我帶學生去看美術館，因為覺得值得看的東西很多，展廳又極大，時間也有限，總想盡量帶大家到看到最多的作品。因此我不但語速快，作品都匆匆帶過，甚至曾在香港巴塞爾藝博會複雜的空間中導覽，移動快速到隊伍跟不上。同時也因為提到的作品人名實在太多，大家一時也記不住，如此看展簡直是疲於奔命。

後來反省，得大大改進自己這種貪多嚼不爛的帶展方式。看展不是趕業績，是找感覺，還得量力而為。後來我就只找最重要、自己喜歡、看了有感受的帶大家去細看。

看展可以選擇先看能吸引自己目光的，然後在此停留。現在我帶展不再去自言自語導覽，我會先提問引導，然後聆聽每個人看後的感受，把帶展重點放在交流與互動。

現在我看展刻意不再先接受任何先入為主的信息，就像是看電影前堅決不接受朋友劇透一樣。不先去看文字介紹，也不先去聽導覽講解。如果看展覽前就把專家寫的說明都先看了，然後一幅一幅對照著看，這樣的觀看可惜了，因為藝術解析沒有答案，沒有對錯。導覽器裡只有一種說法，更重要的是，你自己消失在這個觀看的過程裡。

看展覽，最忌諱一進展廳就從門口跟著排隊按順序一張一張細看，而對這個展覽如何編排完全沒概念。策展人如同一本書的編者，看一個展覽就像看一本書一樣，得來回看三遍。

第一遍，像看書的目錄一樣，先快速瀏覽走過整個展覽的分類標題與分區結構，找出策展人規劃的思路脈絡。通常每區會有一個主題，就像書的一個章節一樣。先瀏覽可以知道整個展覽面積有多大，有多少作品，才能衡量自己的時間能用怎樣的速度來看。

第二遍，放慢腳步，比較仔細看展示的每件作品，記下自己特別喜歡印象深刻的。

站在自己喜歡的作品前至少看三到五分鐘，靜心凝視。

第三遍，觀察策展人選擇作品與布展的邏輯。例如：為什麼選這件作品？這版牆與那版牆的關係是什麼，作品懸掛擺放的順序高低為什麼會這樣？展覽的第一張與最後一張的選擇安排很講究，可以仔細找出其中的脈絡。

來美術館是來享受心靈與藝術的直接交流，看展是我們的心靈與作品的相遇與相交。忘了那些分析語彙，也不要套用理論，改用一種純然欣賞的狀態，去感受它所帶來的美與深刻。我嘗試在巴黎橘園美術館莫內的超大幅睡蓮前，靜靜地坐著看了半小時以上，看到越來越多細微的色彩層次浮現，光影真的在緩緩地漂浮閃耀。

在日本箱根POLA美術館看到莫內的《日本橋》（圖15），近看發現原來這座橋遠看是綠的，但近看卻是天藍色的。靜下來慢慢看，發現能看到的東西越來越多，甚至連結上了幾次去法國吉維尼莫內花園的記憶。恍惚中，產生了聽覺與嗅覺的聯覺。

觀看圖像就如同看一片沙漠一樣，乍看感覺沒看到什麼，但越細看就會發現裡頭有豐富的細節與變化。面對一個圖像，練習像偵探一樣仔細用地毯式搜索，以發現的心情看看還有什麼細節遺漏的。提醒自己，我還能發現更多，如此能大大提升對藝術品的觀察力。每件作品觀看時間夠長，思緒才會進入聯想解讀詮釋的階段。

人的本能是去看自己看得懂的，但看展覽是要去看自己看不懂的。建議先去注視自己不完全理解的作品，再去聽導覽看文字了解這位藝術家是誰，創作的意圖是什麼？創

作的脈絡如何？有什麼社會或政治關懷？假以時日，肯定對作品會有更深刻的感受。

除了沉浸觀賞，也可以在作品前臨摹。例如用帶有網格的取景框，在筆記本上也畫上網格。分析藝術家如何布局，仔細看邊緣線的清晰度、視覺的中心、光的明暗漸變以及顏色的細微差別等。

至於如何以文字詮釋作品的內涵，闡述畫面想傳達的思想、感情與觀念那是藝評家的事。但能練習用精準的話語、文字、詩歌表達出來，當然更好，無形中看藝術品的時間會越來越長。如果自己的感覺沒法用語言表達，也不要勉強，因為藝術本來就不是靠語言述說的，甚至越是用語言形容不清楚的作品，就越有表現力。

多人看展可先各自欣賞，然後離開展廳再交流觀看體驗，相互討論。切勿在展廳裡說話討論，美術館通常都會附帶有品味的咖啡與餐點，可以去那邊交流。三個人，體驗同一件作品，可能反應截然不同。甲認為美，乙看了就討厭，丙沒感覺，每個人都有權擁有獨立對藝術的偏好與感受。藝術不是強調共同性，而是鼓勵差異感。看展後如果多聆聽別人的陳述，多表達自己的體會與感動，原本模糊的感受會越來越清晰。

很多美術館的建築本身也是建築師們嘔心瀝血之作，去了也別忘仔細欣賞。例如柯比意（Le Corbusier, 1887-1965）做的東京國立西洋美術館，貝聿銘做的巴黎羅浮宮與日本滋賀的美秀博物館，安藤忠雄做的東京三宅一生美術館與台中亞洲大學現代美術館

等。

看展覽最重要是思考，而不只是接受。看展不只是去記住作者和作品的名字，能記住當然好。不需要先去問這是誰畫的，什麼時代畫的。因為光是這些「知道」，對提升藝術感受力幫助不大。面對作品，我們不是單向全然的接受，而得去思考。例如可以去設想：如果我是策展人會怎麼選擇或者排列作品？

觀賞完作品後，可到美術館內的咖啡廳或餐廳坐坐。此類空間大多設計得很有風格，再加上有時還會推出與常設展或特展合作的特殊菜單，讓人能一邊嘗著以作品為概念所創作的料理及甜點，一邊回顧著展覽內容並以加深印象，度過美好的時光。

也可在美術館的禮品店內，購入文具、明信片或展覽圖錄，都有紀念價值，但心裡要明白這些圖片與原作的差距。另一方面，也別忘了留意美術館推出的限定商品，特別是展覽結束後就買不到的特展周邊商品。

走出美術館了，但心中豐富的觸動與思考，會如餘音繞梁，久久不散。

帶孩子看美術館

提到藝術涵養，家長送孩子去學畫畫、學音樂，都只關注孩子會不會畫、會不會

彈、會不會吹，而毫不在乎孩子是否對藝術有感受、是否能欣賞。如果缺乏敏銳的感受與欣賞的眼光，即便技法再高超也難得藝術精髓。

現在父母老師都知道得帶孩子去美術館。但一想到得自己帶孩子去，就感覺是個難題。其實大人不需焦慮要去告訴孩子什麼，就帶他跟你去看，能看多久都好。也不管他看到什麼，就讓孩子去享受觀看的過程。孩子對哪個作品感興趣，就停留久一些。常規導覽的講解對兒童未必奏效，大人可在觀賞後用提問的方式來引導孩子說出自己的感受。例如：看到了什麼？聯想到什麼？感受到什麼？兒童對事物有獨特的審美感受。喜歡或者不喜歡，有意思或沒意思，他們的任何表達都應該被鼓勵。

只要尊重孩子的真實感受，就會發現孩子是最懂得怎樣去看美術館的。離開美術館之後，也不要為他選擇你認為簡單可愛卡哇伊的展才帶他去，不要小看了孩子。我們要讓孩子多接觸特殊另類獨特怪奇的圖像與聲音，才能刺激他們的感受與思考。當代藝術展最不缺驚異刺激，要多帶孩子去。不要擔心他看不懂，他肯定看得比你懂。建議可將有圖畫風格的敘述，或有互動沉浸式體驗的優先納入考慮。藉由作品中光影和動態的變化引起小孩的好奇心，比起靜態式的展覽更不容易感到厭倦。

要注意教孩子美術館的參觀禮儀，例如盡量不要交談，說話要低聲要與作品保持距

離，尤其不可以奔跑喊叫。我帶展的時候，最討厭帶著孩子來，又縱容孩子嬉鬧奔跑的家長。

我在荷蘭見過在梵谷的原作前面上的美術課。地板上坐了十幾個孩子，老師並沒有向他們灌輸知識，而是通過模仿畫中人的模樣，引領著孩子們的心智與情感走進畫中。

孩子們的畫簡直是天馬行空，但老師只是讚許與鼓勵。

倘若孩子真不想看再看了，也千萬不要勉強。美術館外的鴿子、草地、樹木、雲朵，還有天空的彩霞和陽光，這些不都是當初感染了莫內這些藝術家的嗎？如果能引導孩子去觀察到這些，應該也能體會到藝術的美好吧！

到畫廊看原作

走進一個空間，四面白牆高高的，地灰灰的，氣質挺高冷。一大面牆就孤零零掛著一張塗了幾筆的畫，一盞燈打在畫上，畫上那幾抹色彩彷彿更鮮亮。

裡頭空蕩蕩，沒人。櫃台後小姐頭抬也不抬，或者抬頭瞧了你一眼，繼續旁若無人。後面有一大排精緻的畫冊，櫃台上放著幾張紙，看來是介紹藝術家的資料，還有一些是開幕邀請卡。

你抬頭瞧著這些畫了幾筆的畫，看不太懂。整個空間只掛了幾張作品，沒有標價。找櫃台裡的小姐問個價格，她拿了個檔案夾，查了一會兒，然後告訴你。你心裡暗自驚嘆：天啊！塗了幾筆的畫竟然這麼貴！你這是走進了畫廊。畫廊也是可以看到藝術原作的地方，但這裡不像美術館只能看，作品都可以買的。

很多人不知道，畫廊是任何開放時間都可以推門進去的。我幾次帶朋友去畫廊，推門的那刻他們說：「原來這是能進來看的喔？」但畫廊對一般逛街的人不怎麼在乎。有的畫廊甚至沒有招牌，或者招牌很低調，門還長年關著，很容易找不到。記得曾帶學員去七九八藝術區某畫廊參觀，地址給了他們，但他們走過來走過去，就是找不到，因為這畫廊的那個大灰門永遠關著。很多畫廊是為識途老馬開的，是賣給有緣人的，無緣還走不進去。先別要說摸不到門路好了，甚至連門都找不到。

畫廊是藝術家的經紀公司，是藝術產業的一級市場，是收藏家與藝術家間的橋梁。

所以為什麼畫廊畫掛得少少的？因為畫廊要推介的是這個藝術家，並不是要賣這張畫。其他還在倉庫裡，所以會提供檔案與圖片供選擇。代理制有利於畫廊與藝術家長遠穩定的合作。也因為代理制度，讓藝術品不只是喜愛和消費，也具備了投資的未來屬性。

但走進畫廊如果總是在問：「買這個會不會賺？」或「這明年會不會漲？」流露出

這類買股票的心態，可能會被列入不受歡迎對象。畫廊主人比較希望談的像是「這藝術家經歷如何？明年計畫參加哪些展覽？」

另外，我有個朋友曾背著背包走進巴黎一家畫廊。畫廊人員請他先把背包放下來，幫忙寄存，看來是避免背包擦撞到珍貴作品。很多美術館不能背雙肩背包進去，也是這個原因。

「不可觸摸」這個原則大家應該都知道。但真的就有很多人去觸碰藝術品。那種本來就為互動交互的作品不在此列。最常見的是，當導覽到這件作品其實不是你眼睛看的這種材質，而是那種材質的時候，很多人的手就會不自覺地摸上去。如果你是VIP，我相信畫廊主人會法外開恩容許懂得鑑賞的你輕觸一下。但這種情不自禁的觸摸還在可原諒的範圍。

我聽說最驚悚的案例是有個傢伙，跟他說這不是紙而是布，他說；這真的是畫在布上嗎？接著是用牙去咬一咬來確認。聽來不可置信，但轉述的朋友說這是真的。

參觀藝術博覽會

藝術博覽會就是畫廊的聯合商展。幾天內，以最大的媒體能量，組織吸引龐大的參

觀人潮，短期間達到最大的宣傳效果。

台灣多數人對藝術還是一知半解，藝術博覽會強大的傳播與普及能量，能拉近人們與藝術的距離。在藝術博覽會上能同時看到來自各地的畫廊老闆帶著他們力薦的藝術家作品來，同時會有較具探索性的藝術展，也是能直接目睹藝術原作的好機會。

看拍賣預展

拍賣公司在拍賣前，會把拍品先拿出來公開展示，叫做預展。主要顧客群在哪裡，拍賣公司就會去哪裡。例如拍賣在香港舉行，也會將重點作品運到台北、北京、上海等地，輪流展示，讓潛在顧客都有機會親眼目睹。五月拍賣，通常三、四月就會各地巡迴。

在藝術拍賣預展上也能看到藝術品原作，也因為能在二級市場流通上拍賣的，多已是知名的重要藝術家，甚至不乏經典或精品，也是大開眼界的好機會。但去看拍賣預展需要注意，因為拍賣公司不保真，所以很可能看到的是贗品。要能有辨識的眼力，那也只有多看多研究，把自己練成能辨識真假的火眼金睛了。

看展成為生活日常

看展覽看演出是歐洲日本人生活日常的一部分。記得二〇一六年去巴黎遇到龐畢度中心展出比利時藝術家馬格利特特展，排隊兩小時到晚上八點半才買到票，進展廳已經快九點了（一週有兩天天天開放到晚上十一點）。巴黎街上的商店大概五、六點就打烊了，但這麼晚看了當代美術館裡竟然人頭鑽動，由此可看出巴黎市民對藝術的熱愛。

根據日本文部省統計，全日本的美術館有六千間，東京就有七百間。如果去日本的美術館，會發覺除了年輕人外，攜家帶眷來看展的也不少，展覽常是人山人海。日本人認為休假去看展是自然不過的事情，各車站也會看到很多展覽宣傳海報，真是全民出門看藝術。

你去過所住城市裡的每一個美術館嗎？美術館會是全家假日休閒的選項嗎？談情說愛會去逛街看電影，也會去美術館嗎？在台灣的美術館，除了台中的台灣國立美術館，各縣市也都有自己的美術館，如台北市立美術館、台南市美術館、高雄市美術館等。

還有單獨門類的，如國家攝影文化中心、台北當代藝術館、新北鶯歌陶瓷博物館等。

大學如台北藝術大學關渡美術館、台北教育大學北師美術館等。

企業也有美術館，如忠泰美術館、鳳甲美術館、大新美術館、文心藝所等。藝術家發起規劃的美術館，如朱銘美術館、江賢二藝術園區等。基金會做的空間或獎項活動如台新藝術基金會、富邦藝術基金會、何創時書法藝術基金會、池上穀倉藝術館等。

還有很多政府、媒體做的大型主題展、雙年展等，未必是在美術館空間展出，或用廣場、閒置空間，甚至廢墟等展出，也都可以多關注。希望台灣慢慢也能興起全民出門看藝術的熱潮。

美術館展覽又可分為長期展示的常設展，以及只有在特定期間特別規劃的特展。常設展中的作品多為美術館的藏品，如果沒有出借，大多會常展示於館內。特展就是有機會觀賞到國外或他館的館藏作品，以主題企劃呈現。

藝展那麼多怎麼選？每個空間展示的作品類型不同，可以先找自己感興趣的。其實以台灣各城市美術館、畫廊這樣的密度，家裡附近都能找到藝術展場的。如果看展成為我們的生活日常，就能像一日三餐，更多地享受藝術帶來的心靈饗宴。

看畫冊與藝術史

原作無法輕易看見，只能退而求其次看畫冊圖錄，要清晰意識到圖錄的圖片與原作是有巨大差距的。

除了圖錄，要看藝術品的圖像還有海報或明信片，有人喜歡買了裝框掛在家裡牆上，當然也是值得欣賞的。但這些都只是資料而已，不是作品。

黑格爾說哲學的全部就是哲學史，那藝術的全部就是藝術史。藝術史記錄了人類觀念和觀看方式的變化史。想培養欣賞眼光，也得瞭解藝術的發展脈絡，就是藝術史。雖然親身體驗藝術品比讀書重要多了，但還得時常接觸藝術史。

不讀藝術史，無法理解藝術的來龍去脈。不讀藝術史，無法理解印象派超越寫實的色彩，無法理解表現主義的精神象徵。不讀藝術史，無法理解抽象主義的符號與象徵。如果知道「現代藝術之父」塞尚為什麼要把自然再現原則，翻轉成用幾何造形來重現自然，也才會明白為什麼畢卡索要把他能畫得像的東西，故意畫得不像。

但我們閱讀藝術史需要保持警覺，與文學史一樣，藝術史「單一線性」的敘事，會簡化藝術真實的發展歷程。必須意識到，在藝術史選擇的背後，實際上有更多被遺忘或省略了。例如貢布里希的《藝術的故事》被稱作歷史上最「成功」的藝術史著作；但據

說在英國，沒有一位藝術史教授會在一開始就把它作為課上用書。對哪個藝術家感興趣就去接觸研究，不要試圖用「框架」去理解。

除此之外還可以多關注藝術新聞、藝術雜誌、藝術網站等的評論，觀賞藝術家故事的影片，收聽藝術的**Podcast**等。當下許多藝評雖然已是畫廊與代理的行銷工具，詳細閱讀，仍能提高自己的藝術鑑別力，但要學習從其中建立自己的觀點。還可以多參加藝術論壇、講座、沙龍、活動等來培養眼力。

想起看過王童導演在世界閱讀日給年輕朋友的建議：想學電影的、想拍電影的，不要只想從看電影中學電影。要多讀書、多讀文學作品、多逛美術館、多畫畫、多聽音樂……

同樣的，想學藝術的、想做藝術的，不要只想從藝術中學藝術。要多讀書、多讀文學作品、多讀哲學、多看電影、多聽音樂……

廣泛的常識與知識，是深化藝術鑑賞的條件。例如，不瞭解宗教歷史，就不能理解基於信仰而創生出來的藝術。比如，羅馬西斯汀教堂裡米開朗基羅天頂牆面的畫作（圖16），如果不瞭解畫作背後的聖經故事，就不能完全理解這些藝術的表現力。

又如能多了解希臘神話，可能對波堤且利的《春》與《維納斯的誕生》（圖17、18）有更深的感悟。

自己如果還沒眼力、沒把握，要借眼睛，請教行家。如果能找到兼具藝術專業、市場眼光與人品操守的藝術顧問，一步步引領你入門，應能少走冤枉路，少交學費。

但這個不容易，因為市場上絕大多數人都是作中介買賣或特定推介的，很難有立場客觀的。而且再客觀每個人也只能代表自己的喜好與理解，因此不能過於信賴某一個顧問的意見，得多方請教。藝術欣賞關鍵得靠眼睛，而不是耳朵，因為只有自己的眼光與感受才是最真實的，聽來的不見得可靠。

第五章 藝術欣賞的多重宇宙

看展時，你會不會說「這畫得不像！」或「這畫的是什麼鬼？」如何欣賞藝術品？

面對作品，我們急於知道眼睛看不見的，也就是圖像背後的知識，如這是誰畫的？他是誰？他在哪個時代？他為什麼作？作品在說什麼？

面對藝術，我們總是渴望「知道」更多，卻很少認真站在作品前看至少看五分鐘以上。

到底都得看什麼？怎麼看？

我認為欣賞的幾個層次是：

一、先去「觀看」眼睛看得到的（或感官得到的）

二、再去「感受」眼睛看不到的

三、再去「知道」眼睛看不到的

先去「觀看」眼睛看到的

藝術有三要素：秩序、比例、形式。接觸作品，首先感受到的就是作品圖像的聲色形式。現在很多展覽不只有視覺圖像，也大量用聲音或者材質等其他表現，這時候得打開的不只是眼睛，而是五感。

提高審美，擁有高級品味的第一步，不只是盲目去看展覽或看藝術書籍，而是要去理解不同語境下的藝術語言。

面對不同類型的作品，仔細看圖像本身，我們可以看到：

在書畫裡的：筆墨、線條、落款、印文、布局

在油畫裡的：構圖、肌理、筆觸、色彩、比例

在攝影裡的：輪廓線、明暗、影調、特徵、質感、視覺動力

在雕塑裡的：形體、體積、空間、留白

在影像裡的：剪輯、運鏡、配樂、色調面對作品，還可以看什麼？

從一隻眼睛開始？可以看視角。也就是觀看的角度。例如是固定在一個位置的單點透視？還是變化了不同視角的多點或者散點透視？

從一根線條開始？可以看線條的表現。

例如線條：直線條穩定，斜線條有動感，重複的線條會產生動感的韻律。例如觀察黃公望的披麻皴、倪瓚折帶皴到王蒙的牛毛皴（圖19、20、21）。這類皴法是用各種長短粗細的線條來擬仿自然山石。如果看懂書法創作是用線條去表達人的存在與狀態，就更能體會常玉是如何用充滿氣韻的線條，畫出性感的「宇宙大腿」（圖22）。

從一個局部開始？可以選擇不同的視覺起點。觀賞時，一幅圖像的上下左右，每個部分都可以當作視覺的起點，空間瞬間敞開。但中國畫則加入了觀看的時間因素，長卷左右張開顯示天寬江闊；立軸以上下仰望顯露山河氣勢。畫小有無盡張力，畫大能容納

宇宙。如宋代山水畫構圖有「六遠法」：平遠、高遠、深遠、闊遠、幽遠、迷遠。

從解剖視覺元素開始？可以看視覺的動力：如果視覺元素平行，則構圖安定平和。視覺元素垂直，則端正優美。如果是金字塔，則安穩雄壯。倒三角，則不安刺激。Z字形，則視覺動力就運動前進。如范寬《溪山行旅圖》的大山鼎立，如如不動；如郭熙的《早春圖》S型的視覺結構（圖23），線條流動空靈。如李唐的《萬壑松風圖》（圖24），遠山像手指一樣細，松林恍如夢境。

歐洲文藝復興時代，三角形呈現秩序、穩定平衡的關係，如拉斐爾的《聖母像》（圖25）。但在立體派中，三角形卻被拿來打破空間，創造分裂與錯位的狀態，例如畢卡索的阿維農少女。

從觀察畫筆的筆觸開始？筆觸的方向快慢決定了肌理與陰影。

達文西跟拉斐爾說：線條不是重要的，而在陰影。安格爾的（Dominique Ingres）繪畫的基礎是素描，人物有雕塑般光滑的質感。（圖26）德拉克洛瓦（Eugène Delacroix）的筆觸彷彿音符一般獨立而連續。在畫面顫動的色彩中，形體近乎融化（圖27）。塞尚的筆觸裡有岩石粗礪觸覺的質感（圖28）。

再去「感受」眼睛看不到的

藝術家創造了以上的「形式」，這「形式」裡面，蘊含了「意義」，所以藝術是一種「有意味的形式」。藝術的可貴，在於能將無形的感知化為有形，透過對有形的欣賞，去「感受」無形的存在。所以，藝術最關鍵的是探究「象外之意」，即形而上的「看不見的東西」。

這看不見的東西，如同音樂遠超音符的組合，文學遠超文字組合的概念。如果創作只限於在外在物象上，只能是畫工、畫匠的層次。筆墨後得有托意有寄情，避免「形勝則神窮」。蘇東坡用硃筆畫竹，有人問他：「世上哪有紅色的竹？」他回道：「世人用墨筆畫竹，世界上哪有黑竹？」繪畫表現的不是目之所見的外在世界，而是畫家的心靈體驗，妙處在物象之外。欣賞者可從筆與墨的輕重濃淡裡，感受到藝術家的人格寄託。

因此，我們看藝術作品，我們感覺的是畫布、是顏料，也是是藝術家的手指與心跳。

如梵谷素描的《鞋》（圖29），為什麼能引起人的同情？海德格（Martin Heidegger）在《藝術作品的本源》提到了這雙鞋：「暮色降臨，這雙鞋在田野踽踽而行。這鞋迴響著大地無聲的召喚，顯示著大地對穀物寧靜的饋贈。」從這鞋，引發了觀

者聯想到「看不見的東西」。

就如不需要讀懂懷素的《自敘帖》寫了什麼（圖30），隨著線條游移穿梭在白色的平面空間中，能感受到對比、輕重、韻律。

又如康丁斯基作品每一處色彩與筆觸的躍動，彷彿都是樂曲的流動與停頓。康丁斯基認為藝術的目的是「喚醒心靈，體驗物質及抽象現象背後的實質精神」。作品的關鍵，不在點線面色彩，而在精神氛圍。所以，看畫的關鍵，不在肉眼，而在心眼。肉眼只見外形，心眼才見精神（圖31）。

但也藝術家排斥藝術作為工具，認為即使表達內心情感，也是工具性的。藝術的表達與形式本身，就是意義，就是藝術。他們認為繪畫的本質就是點線面顏色和空間，不在於內容與否，而在於形式本身。不在於形象具體與否，而在於形象美醜本身。不在於美與醜與否，而在於自然感受本身。例如畫一個黑色正方形的馬列維奇（Kzimir Malevich）（圖32）主張繪畫就是繪畫本身。他把藝術從「再現」解放出來，創造一個超越色彩物體的精神空間。

抽象藝術幫助我們回歸檢視宇宙組成最基本的美學元素：線條、形狀、顏色、紋理、構圖等，藝術家們透過抽象之眼，帶我們看到不一樣的世界，去感知不存在的世界。

藝術以形式傳遞了文化、價值、內涵、精神、思想、觀念、氣韻、意境。如同一張好照片的關鍵最終還在於有沒有形而上的承載，也就是有沒有精神層面的思考與哲理的創新。另外，藝術的創造不一定是構建了意義才因此有價值，破壞也有意義，這也是「看不到的東西」。

不只詩歌必有隱喻與意象，如「觀古今於須臾，撫四海於一瞬」（陸機《文賦》），「登山則情滿於山，觀海則意溢於海」（劉勰《文心雕龍》）；藝術創作的核心也是象徵。如中國園林布局必須曲徑通幽，觀之不盡；日本枯山水的石塊象徵山巒，白沙象徵湖海，都得在「方寸之地幻出千岩萬壑」。這些「看不見的東西」我們可以練習用視覺研究的觀看解讀。每個圖像本身，如同文字，都有明確的象徵意義。這些意義不是乘載的，而是指向的，指向人們既有的認知系統與欣賞習慣。例如鴛鴦與十字架，我們一看圖像就知道指涉什麼。藝術欣賞就是去一一破解藝術家為作品附加的圖像語意。讀圖，得讀出藝術象徵底下的象外之意。

面對藝術的象徵，觀賞者必須調動想像力。愛因斯坦說：「想像力比知識更重要，正是音樂賦予我無邊的想像力。」倘若在園林觀賞瘦透漏皺的太湖石，可以通過想像將它看成猿猴、獅子、仙人等；也可以欣賞它的結構、紋理如何比擬了風骨與氣韻。

塔皮埃斯（Antoni Tapies）說：「當你觀看時，不要認為這是一幅畫，或者是世

界上任何一件事物……盡可能讓自己去想各種事物。繪畫應是一切，它可以是風中的陽光，也可以是暴風雨中的烏雲，可以是一個人生命的足跡，也可以是地板上的腳印……它可以是我們的狀態，今天、現在，或者永遠。」

再去「知道」眼睛看不到的

此時，我們看到了畫，我們也感受了畫外之意。接著，我們再一一去「知道」眼睛看不見的，也就是尋求圖像背後的例如藝術家背景、創作歷程、流傳、拍賣、收藏、影響與觀眾反應等背後的故事。

藝術的魅力，不僅在於作品的審美和意蘊，也在於背後跌宕起伏的人的故事。這類資料很容易在網上與書上查到。從這些生命故事中，想像藝術家創作當下的狀態。感知一朵玫瑰花的形狀與顏色，其實是加進了我們過往對玫瑰花的經驗感知。所以，不管看到什麼，最終看到的都還是我們自己。

其實，完形心理學認為人類對圖像的認知，是經過知覺組織後的浮現。

記得我曾問學戲劇的小女兒：「該用怎樣的狀態看戲？」她回說：「放空自己」。

的確是啊！放空自己，專注當下，才能全然融入作品。正如艾略特（Thomas Stearns

Eliot）提到：「音樂聽得如此深入，它根本不是被聽到，而是你成為音樂。」有些畫用眼睛去看就好，有些畫需要花腦筋思考，有些畫則要用「心」去感受。有些畫你得先將自己放空歸零，它才進得去。

藝術召喚情感，我們不需要知道是不是「羅丹」的雕塑才能被感動。忘記大師，忘記天價，忘記歷史，和作品對話，最終忘我。藝術佳作如同繁花，那樣寂靜而熱烈地在眼前盛放；就在我們「四目相對」的那一刻，時間消失，「我」也不見了。

第六章 藝術何須懂只要去感覺

為什麼不去理解小鳥的歌聲

一聽到藝術，很多人會馬上說：我不懂。

畢卡索說：「每個人都想理解藝術，他們為什麼不去理解小鳥的歌聲？為什麼我們愛夜晚愛花愛身邊的一切事物，卻不想去理解他們，但一講到繪畫，人們就非要理解不可？」

傑瑞索茲（Jerry Saltz）說：「藝術不是關於理解，藝術是關於體驗。沒有人會在聽了一首歌之後說：我聽不懂這歌。」

不要先說「我不懂」，更重要的是：你想不想再多看一會兒。一心只想看「懂」藝

術品，是我們無法親近藝術的真正原因。

面對藝術品，我們總想知道藝術家的創作意圖，企圖去找那個你認為的標準答案，所以覺得自己不懂。我們總是懷著單純虔誠的心去接受藝術家給的。我們習慣去尋找意義，而且期待有人來告訴我們作品的意義。

於是看作品等於看內容，看內容等於看形象，看形象等於看故事，看故事等於看作者的結論，看作者的結論等於看結論的意義。看到意義，等於看到陶冶了情操……絕大多數人都用這樣的方式觀看。

但其實藝術欣賞只需要直覺與本能，甚至偶然。很多作品在產生的時候意義還沒有顯現，很多創作本來就不追求意義。很多時候藝術探索不是給答案，只是提問題而已。因此，根本沒有那個標準答案。所以，藝術家雖然做出了獨一無二的圖像，但可能連自己也不懂。或者也不在乎有人來懂。波蘭斯基（Rudolf Polanszky）甚至說：「一件藝術作品的自由，只存在它尚未被領悟的那一瞬間。」

藝術創作和觀看的意義都是不確定的結果，是不可以被預想的。那些能被作者和觀者看得清楚說的明白的藝術作品，都是簡單片面生硬，甚至是低級的。如果作者為了意義來創作，觀者為了意義來欣賞，兩者都將成為意義的奴隸。

就因為我們不理解藝術意義的不確定性，也太習慣被單向灌輸，凡事得有標準答

案，一切都要知道才安心。但如果不管是創作者或是觀看者，都不知道將要發生什麼，得到什麼，從而出現一種因好奇心驅使的動力，這個過程才叫做創造。

看、看懂與真正看懂之間，有很大的差距。沒有受過觀看訓練的，常常是有看，沒有懂。其實前文提到，懂不懂不重要，重要的是觀看的過程中，有沒有更多更深的挖掘。幾乎可以說，深度觀看是藝術品的再創作。

所以我們不需要穿越時空去想像藝術家最初是如何畫出這幅畫，而是要用我們當代的眼「再看一次」。在作品前，去與這些藝術家辯論，去懷疑或質問他們。面對藝術，每個人都可以有自己的詮釋，沒有對不對，沒有懂不懂。

康德（Immanuel Kant）主張：美有兩種屬性。一種屬性是：自然界本身就有美的存在。另一種屬性是：美是在主觀的精神世界裡存在的。這主張的提出，如同美學界的哥白尼革命。人們於是知道了，哪個東西漂不漂亮，是由觀看的人決定的。所以，怎麼詮釋藝術，當然是我們自己決定的。藝術家在圖像完成後，已經達成了任務，作品的詮釋是等待我們來完成的。

一千個人有一千個哈姆雷特。不同的人，感受不同，不同的人生經歷，體悟不同。即使同一個人，每次重新觀看，不同的時間，不同的狀態，都可能有新的感受。藝術如萬花筒般映射出不同的心靈，每個人都可以有自己的答案。

解謎的密碼就藏在畫面中，人人可自由去開啟與完成。一旦完成，這件作品就成為你與藝術家所共有。我們面對藝術要有自信，把那些外面的聲音關掉，說不定你比藝術家還懂他自己。

自己的感覺

藝術在哪裡？在自己欣賞的眼裡，在靜靜收納一切的感覺裡。

你被藝術感動過嗎？你曾獨自面對藝術品，跟它交流過嗎？知道藝術家為什麼這樣作固然重要，也得懂藝術史，但更重要的是，我們自己的感覺與感受是什麼？

有天，聽到我們美育導師團一個助教的感悟。

她說：「我們研習多年的藝術專業知識可能帶來的是禁錮。小鳳給我看了博老師的畫，她問我，你看到了什麼？

我說：我看到了莫迪利亞尼的形狀（圖33）和莫蘭迪（Giorgio Morandi）的顏色。

她繼續問：你的感受是什麼？

我停住了，我什麼也說不出來。我的感受？我的感受是什麼？我的感受是什麼呀？

這時，我才發現，我只是看而已，卻什麼也感覺不到了。」

受越多訓練，眼睛與心靈之間的連接越容易斷開。因為感受與知道常常是對立的。這件事也給我很大的反省，身為講藝術史、文學史的老師，很容易落入體系與套語的習慣裡，反而失去了感受事物的能力。敏銳的感知能力本來是我們的天賦，但卻被太多後天的知識與學習泯滅了這種本能。

我們的教育體系太過於肯定理解、知道、理智、邏輯、秩序、規則，否定感性、想像、幻想、脫序、空白的價值。為了升學考試，學校教學得全然強調理性與知識，忽略直覺、美感與感性能力。

藝術的世界，作品浩瀚如海，如果按照美術史和美術評論，按圖索驥，眼睛和感受，很快就在美術館中麻木且疲憊。不只僵化的生活軌跡，其他如囫圇吞棗的知識，也慢慢形成精神上的腫瘤，束縛住我們的靈性，讓我們忘記曾經鮮活的感受，漸漸失去人的形狀。

能否欣賞藝術，無關於知識多寡，關鍵在於能否「感覺」。只有自身的感受，才賦予了作品生命。面對藝術，不要去管藝術家為何要創作這件作品？他想表達什麼？試著放棄追尋意義吧！問問自己：我有什麼感受？有什麼觸動我的地方？像孩子一樣去面對藝術，帶著「自己」去體驗藝術，並認同這種體驗就是意義本身。無論它是什麼，坦然面對自己在作品前的直覺，自己的感受最可貴。試著用感性、直覺去感受一張張經典，

還有因此而來的情緒與聯想。

我曾在在東京Artizon Museum站在趙無極一張寶藍色極品前（圖34），凝神仔細看了至少五分鐘，看著看著，我的眼眶忽然泛出淚光⋯⋯

心的作用

達文西曾經這樣推測：大腦主管思維，而心，主管感覺。「覺」字，得用眼。「感」字，得有「心」。

萬物由心造。王陽明認為靈明的心是一切的主宰，沒有靈明有感知的心，便沒有天地萬物。萬物如果沒被心知覺，也就不存在。就像深山裡的花，如果沒被人看見，則「與心同歸於寂」；一旦被看見，「則此花顏色一時明白起來」。

大衛休謨（David Hume）主張：美只存在於心智之中。藝術與我們的心是相互召喚的關係，心在了，作品才活了。葉嘉瑩老師常引用莊子的「哀莫大於心死」。人生最悲哀的事，就是人沒死，心卻死了。一個人如果聽到山鳥的鳴叫、看到花開花落的變化都會從內心生發感動，這才是美感的心靈。

美不只是肉眼所見，美是心靈的感受與創造。沒有感受能力的，偉大的藝術即使擺在眼前，也視而不見，就是美盲。吳冠中說：文盲不可怕，美盲才可怕。

你的心能感受嗎？你的心能覺察嗎？藝術欣賞不是得靠「知道」更多藝術知識，而是心的感受能力，是感官、感覺、感悟、感動的交互作用。如果藝術裡的知識與技能是種子，那麼一顆敏銳感知的心靈，才是讓種子能成長的肥沃土壤。放下知識和經驗，不管創作者是誰，打開心與感官，去看，去聽，去觸。除了用腦思考，更要用心看。也就是即使不知道背景知識，也可以得到藝術的滋養。

在藝術的世界裡，沒有對錯，只有你當下的感受，與那一刻真實的自己。埃伯特（Roger Ebert）講過：「你的思考可能被混淆，但你的感覺絕對不會欺騙你」。

貝多芬（Ludwig van Beethoven）和小提琴家米爾斯坦（Nathan Milstein）說：「從心到心。」指揮家卡拉揚（Herbert von Karajan）合奏的時候，都會閉上雙眼。米爾斯坦說：真正的音樂是用心來感受的，不是用眼睛看的。當人樂合一時，靈魂就會在美的浸潤中徜徉。沒有感受世界的心與眼，即使能畫得再像，琴彈得再流暢都不會精彩。欣賞也是。你必須先有顆能感受、能感動的心。

《小王子》說：「真正重要的東西都是眼睛看不到的，要用心去看。」成年人天天忙忙碌碌，專注於人世間的浮華，再也聽不到自己靈魂的聲音了。面對藝術，即使不

懂，也能心有所感，愉悅開心。

重啟感知力

人活著就是為了感知這個世界。豐富自我感知，才能去經歷、去發現、去體驗你無法描繪、從未見過的藝術。

雖然愛美是天性，對美的感受是本能，但很多人有眼睛不看，有耳朵不聽。當所有的感官只服務於口腹聲色所需，感覺麻木，就得不斷去刺激感官，感官的敏銳度就越來越低。缺乏感知力，不但接收不到藝術，也容易錯過生活中趣味盎然的瞬間，周圍再美也看不見。心不在焉，視而不見，聽而不聞，食而不知其味。

很少有老師告訴我們，如何感受生活，如何去感受生命的觸動，如何去表達這些感受與觸動。我們還能被觸動嗎？我們無法被觸動、不能被打動、不能被感動的原因是什麼？是知識？是技術？是經驗？強大到抵銷了我們觀看自然、理解自然、溝通自然的本能？

我們看不到片片落葉，聽不到清晨的鳥鳴，嗅不到米飯煮熟的甜香，嘗不出一蔬一飯的滋養，覺察不到春風的和暖。人長大了，感覺反而慢慢鈍化麻木了。我們關閉了雙

美力覺醒　　102

眼雙耳，忘記了好好生活……

感官如果不向外接收，心就如關在身體的牢籠裡。精神世界一點一點褪去鮮活的顏色，變得蒼白。那再偉大的藝術巨作放在面前，也是無感。缺少體味藝術的感知力，也會遺失欣賞世界人情的視角。

梁啟超說：「審美本能，是我們人人都有的。但感覺器官不常用或不會用，久而久之麻木了。一個人麻木，那人便成了沒趣的人。一民族麻木，那民族便成了沒趣的民族。美術的功用，在把這種麻木狀態恢復過來，令沒趣變為有趣。」

感知力是視覺、聽覺、嗅覺、味覺、觸覺的感受能力，是心腦手眼的交互感動。當我們能分辨陰晴與圓缺，悅耳與聒噪，香甜與惡臭，甜蜜與酸澀，柔軟與堅硬的時候，就是五感這些官能與意識同時起作用了。

生命的豐厚、記憶的深度，都來自於感知力。每個人感知世界的方式與深度，才是人生的全貌。此時想到《靈魂急轉彎Soul》那部動畫片，重啟感知力，才能在生活中積累鮮活的感受。這時候藝術才能跟我們通上電。

練習去找回做一個「人」真實的感覺。保持感官的開放，不帶好惡成見，心無旁驚，專注周圍的一切細節。注意感官與內心的細微變化，自然會產生豐富的品味與美感。光、影、聲、色、味、香等，隨時可感。如果能在日常中多做觀、聽、聞、品這類

練習，藝術欣賞的敏銳度肯定超凡。

五感之首，當屬視覺。多數人認為，美的體會從看而來。

羅丹說：「生活並不缺少美，只缺少發現美的眼睛。」美無處不在，關鍵在於如何發現。到處都蘊藏著美，但多少人睜眼卻像個盲人，可稱之為美盲。文盲不可怕，美盲更可怕。

在美育的訓練裡，培養眼睛的觀察力，比練習手的熟練更重要。繪畫不僅是畫的問題，重要的是觀察方法的轉變。造型需要觀察物象在空間中的前後遠近的各種角度，據說葛飾北齋就是一直觀察空中的麻雀。不要用別人的眼睛去看，要用自己當下的眼睛去看。

練習發現「光」與「影」

前往美的道路，一定是從光開始的。無論什麼地方都有光，光有不同的亮度，光也會隨著時間改變。光的世界比任何偉大的藝術品還要戲劇化與美麗。但因為光在我們周圍，太理所當然，反而容易被忽視。光不斷地改變著時空環境，因為光，所有色彩都浮泛着一種瞬息萬變的明亮璀璨，你發現了嗎？

就是那道光。光就是色彩，光就是萬物的靈魂。向莫內學習，多觀察周圍的光與影。他在吉維尼花園不同光線下觀察萬物，捕捉光線和色彩的瞬息變化。物體在他的畫布上消失在光線與色彩中，他帶我們重新發現光與自然的關係。

光是攝影的靈魂，如果懂得感受光、觀察光，看得出來光線的方向角度與軟硬，一定能加深對攝影作品的理解，自己也更容易拍出好照片。如果平常仔細看過穿過樹林的光斑，就一定更能感受雷諾瓦的《煎餅磨坊的舞會》（圖35），日光透過樹蔭斑斑駁駁地照在歡愉的人們身上，閃耀著那耀眼的白。

有光的地方一定有影，影子最可貴的只存在於瞬間中。影子隨時都在變化，會隨著時間變濃變淡。一般人只看到存在的「實體」，而不看虛的一面。人家看竹子，我看竹影；人家看梅花，我看梅影。人家看白雲，我看雲影。學習去觀察事物非實相的時候，感知力會變得很敏感，就能看到很多人看不到的東西。

通過感知光與影的變化，會感受更多生活的美好。「就是那道光」，拿著鉛筆畫筆素描簿或者相機，發現喜歡的光就把它們記錄下來。如果要畫影子，等於把時間停格，把緩緩移動的影子固定在一個地方。

練習發現「形」與「色」

色彩是上帝送給人類最可貴的禮物，牛頓與莫內讓我們知道，因為有了光，世界有了如此斑斕璀璨的色彩。光來了，雲遮了，天暗了，色彩就變了。所以，大海是藍的嗎？其實大海是藍的，又不是藍的。森林是綠的又不是綠的。蘋果是紅的又不是紅的。或者我們該問的是：大海有多少顏色？天空有多少顏色？森林有多少顏色？草地有多少顏色？透過光瞬息的虛實變化，世界有了變化萬端的色彩，有著數不清的顏色。萬物其實並沒有固定的顏色。

印象派從光的角度解放了色彩，野獸派大膽直接用純色，色彩在此獨立。如果我們日常能對感知色彩更為敏銳，肯定能發現更多藝術家用色的奧祕。隨處可見色彩璀璨奪目的廣告、裝飾、霓虹燈，衝擊我們的感知能力，以至於我們越來越看不見那些變化微妙的色彩。

萬物都有自身的形狀、紋路與肌理。例如：石頭、地面、牆面、人臉等任何物品。與孩子們在台灣台東海邊玩堆石，仔細欣賞海邊的每個石頭，身上都有美到驚豔的紋理，想像它們是經歷了多少淬煉才成為現在這個模樣。在花蓮大山裡看溪水裡的石頭，看他們線條的深淺乾濕，想起「苔痕上階綠草色入簾青」的詩句，更進一步理解古畫裡

山石皴法的千變萬化。只要我們仔細觀察，會發現萬物都有美不勝收的形狀與紋理，觀之不盡。

真正的發現之旅不在於尋找新的景觀，而在於擁有新的眼光。我們可以透過觀察訓練提高自己的感知力。練習用敏銳的眼睛觀察生活中美好的剎那，發現那些生活中本來視而不見的事。

感知力練習的過程，不只用眼睛觀察，可以透過描繪的手段加強。因為需要描繪，得更專注去觀察。如此讓「觀看」不再是茫然地眺望，感受力與敏感度容易提高。聽過元培學堂工筆畫課畫花卉的學友們說，從來沒有這麼仔細觀察過花的姿態與顏色層次。也聽過油畫班的學友說，只有當自己上了課拿起畫筆，才驀然發現原來樹葉與天空的顏色，原來有這麼多複雜的層次。或者可以拿起相機練習用攝影的視角觀看。攝影能修得感知世界的觀察力，也是練習的方式。

練習發現「聲」與「音」

我們的教育缺乏聽覺感知的訓練。即便是從小學音樂，多數人關心的是彈奏技巧的精進，少有重心是放在聆聽這件事。

生活周遭充滿各種不斷變化的聲音，我們對這些聲音既熟悉，卻又容易聽而不聞，渾然不覺。一方面是太過於熟悉，所以本能地忽視，另一方面也是周邊各種強烈刺激的聲音，讓我們聽覺麻木。例如使用超高分貝的音量增加音樂的感召力，還有充斥於車站、餐館、商場，街道等大分貝的叫賣聲與廣播聲等，都會影響我們聽感的接收能力。

我每天仔細去聽晨間的鳥鳴，雨天的雨聲，市井裡的各類聲音。說到城市的聲音，我們美育導師團的聽覺感知練習的課程，有個體驗環節，讓參與學員在教室置身極其嘈雜的人聲車聲中，又要他們戴上耳機，耳機播放非常安寧平和的聲音。傾聽一段時間後，要學員們分享聆聽的感受。很多人表示，就像置身在地鐵裡這麼日常的場景，一搬到教室裡，製造出的「陌生感」效果，對原本麻木的聽覺感官產生撼動。體會如何能在喧囂嘈雜中，聽見細微的聲音。如此通過一個日常場景的代入，更切身地去體驗如何通過聲音來喚醒感知。在這個過程中，聲音是一種媒介，幫助人更快地進入感覺，進而產生感知。感知產生之後，它便與聲音開始相互作用。

以無聲的《4分33秒》轟動世界的約翰凱吉（John Milton Cage Jr.）只有休止符的《4分33秒》樂譜，演奏者從頭至尾都沒有彈奏一個音，只在三個樂章間做出開合琴蓋、計時等動作，然後站起來，鞠躬下台。當然觀眾肯定錯愕然後罵聲一片，他們設什麼也沒聽到。這作品真是「此時無聲勝有聲」。

約翰・凱吉在《4分33秒》首次公開演講中說：他們錯過了《4分33秒》的重點，因為根本沒有寂靜這一回事。他們認為《4分33秒》的演奏是寂靜的，全因他們不懂得如何聆聽偶然音樂。在第一樂章中，你可以聽到正在外面吹著的風。在第二樂章中，雨水開始敲打屋頂，發出淅瀝聲響。而在第三樂章中，觀眾在談論或步行時發出了各種有趣的聲音。

從此「凱吉時刻」意味著隨時隨地發生的聲音體驗，問題是，你聽得到嗎？他影響深遠的理念是：一切聲音皆是音樂，人人都可以隨時隨地創作與聆聽音樂。創作的精髓在與生活的過程與偶然，藝術就是生活的某種狀態。

感覺的越多，獲得的也越多

元培學堂的親子遊學課程曾嘗試過感知力體驗的練習。我們帶著父母與孩子們沿著很美的小溪與熙來攘往的古城裡去找尋各種光線、影子、色彩、形狀與聲音。我們用發現光、影、色、形、聲這五件事情做感知力的觀察訓練。經過了幾天的課程，每個人都覺得自己彷彿換了雙完全不同的眼睛，世界從此不同。

如果每天都能「探索」、「覺察」環境中的聲音、節奏、色彩、光影以及無聲的

美，就更能體會藝術家透過創作表達自己生命感動的瞬間，解讀作品也會更有深度。

卡拉漢（Harry Callahan）把攝影當成生活的方式和意義。他說：「為了調整生活形態的愉快感；在清晨起床，去感受樹木、草地、水、天空或者建築，還有人——所有一切對我們產生影響的東西；去拍攝那些我看到的和我感受的東西。」「一般而言我不會看到什麼東西就拍攝，我總是喜歡走走看看。我會觀察海灘，它們如此美麗，當這風景打動我時，我才開始拍攝。你也應該到海灘走走，你會發現它們非常動人，以至於你想融入它們，或者你想把這種美和別人分享。」

用創作表達自己的生命片段，那些糾結、煩躁、寫意、夢幻、動人、興奮的心情；重要的是，我們的靈魂和肉體是否還有感覺？當我們能感覺的越多，獲得的也就越多。

第七章　生活隨處有藝術

藝術活在創造中

藝術是什麼？一聽到藝術，90％的人腦子會浮現一張畫，然後說：我外行，看不懂啦！看到這些奇形怪狀，心裡嘀咕：這畫得是什麼鬼？這樣我也會做。

藝術是什麼，各方觀點針鋒相對，這麼多年也沒有一個答案。如果去找古往今來關於藝術的定義，只有越看越迷亂。不同時代、不同文化、不同的人，定義都不同。

維根斯坦（Johann Wittgenstein）乾脆說：藝術是不能被定義的，面對不可言說之物，要保持沉默。（以下是一陣沉默……）

有時我們腦中的「藝術」是個名詞，想到那些被叫做藝術品的東西。有時是個形容

詞，如：你今天穿得真藝術。有時是個動詞，如：去法國「藝術」一下。

藝術是畫

又不只是畫

藝術是作品

又不只是一件作品

藝術在藝術史裡

又不都在藝術史裡

藝術在美術館裡

又不全在美術館裡

藝術在市場的交易裡

又不只在市場裡

人類的文明史就是觀看方式不斷改變的歷史，在一次次不循規則與反邏輯中變異。藝術從描繪人物、讚頌諸神的圖像敘事，掙脫了信仰、掙脫了逼真、掙脫了寫實、掙脫了畫框、掙脫了材料，

在古代，藝術被當成技術，如今藝術被總結為人類的精神活動。

掙脫了觀念，掙脫了一切。人類從不會寫實，精準寫實，到逆反寫實，走到最近的虛擬現實。從再現眼中世界，到表現心中世界，而到了創造虛擬想像世界。藝術的邊界不停在擴大擴大，繼續擴大。藝術一直在被重新定義，前仆後繼的藝術家們不斷在重塑藝術的意義。藝術的意義之網，不斷被打破，不斷被重構。

唯一不變的，就是藝術創新與創造的本質。

藝術，是向前看的，是人類創造與想像的泉源。想起羅智成的詩句：「新生的意志，使我們靈魂的室內，充滿了光。」

藝術是種創造的狀態，藝術的根本是拓展新的觀念、探索新的技術新的媒介。

藝術的生命就是創造力，創造力的本質就是無中生有，是非凡心靈對平庸的永恆挑戰。

藝術必須活在創造裡

不要大驚小怪

因為藝術本來就是作怪

藝術在哪裡？

在展館市場？
在呼吸日常？
在否定顛覆？
在若即若離？
在若隱若現？
在心裡？
在腦中？
在牆上？
在生活？
在身邊？
無處不在？
或者
根本不在哪裡
就在創造裡

不為什麼，就是喜歡

藝術當然不只在美術館裡。我很敬佩能在生活讀書工作之餘，還能拿起畫筆學畫畫、拿起相機學攝影，或者去學音樂、書法、陶藝的人。這些對生活還有精神追求的人，就在我的周圍。我爸苦練書法寫山水梅花，我媽學篆刻，我妹學舞蹈畫素描，大舅舅媽練書法學陶藝，先生與女兒學吉他，兒子們練爵士鼓與鋼琴，小女兒玩戲劇。他們不為什麼，就是喜歡。

有次寒冬去礁溪泡裸湯，池邊一堆歐巴桑喧嘩聊天，有位中年氣質女士，竟然在池邊裸體裹著羽絨服，拿著色鉛筆在畫本上給花瓣著上深深淺淺的色彩。她專注畫畫，旁若無人。我忽然感覺彷彿有道光打在她身上，相對於周邊凡俗的喧囂，她真有種出塵的美。此時，藝術已然就是生活。

一提及藝術，人們總覺得，它只屬於藝術家、收藏家，甚至只屬於有錢人，是高高在上的奢侈品，跟我無緣。人們總把藝術看得過於隆重高遠，藝術品的單一價值被無限放大。其實，如果能以藝術的眼光看待，無物不藝術，一切都是造物主的設計安排，就看你有沒有欣賞的眼光。

逛街像逛美術館

生活空間裡的藝術無所不在，如果走在城市的街道、廣場、辦公大樓、校園、公園等公共空間，仔細看能找到不少藝術家的公共藝術作品。只是很多人有看沒有見。我們與藝術隨時隨處可互動交流，相互激發。例如巴塞隆納的奎爾公園，有馬賽克拼接的地板、濃烈的色彩、夢幻的紋理，散發著兒童般的想像力、夢幻又天真。市民在休憩之餘，也欣賞藝術家如何把建築、雕塑、色彩、光影和自然空間融為一體。台灣大街上的公共藝術其實很多，例如基隆國門廣場前那十一座朱銘的「紳士」雕像（圖36），吸引不少人駐足欣賞。

現在很多商場、酒店與辦公大樓，也都規劃有藝術展場。不只是建築本身，其中的公共藝術與講究的櫥窗設計，也越來越像美術館，成了有文化功能的公共空間。逛街也可以像逛美術館，就看你看得到看不到。安迪沃荷早說了：「有朝一日，所有的商場會變成美術館，所有的美術館會變成商場」，他預見了這個時代。

當我們從紛亂的室外，踏入冷氣襲人的商場那一刻開始，就可以讓感官受所有的美來支配。建築的美、空間的美、音樂的美、燈光陳設的美，更不用說精心設計的櫥窗與琳瑯滿目的商品，還有穿插其中的藝術作品。空間設計裡到處的顏色、線條、造形都能

喚醒我們異樣的感受，但我們得要先有能接收到的狀態，要有敏銳的感性去開啟。

很多品牌的產品設計與廣告視覺，也常運用藝術元素，例如Louis Vuitton有藝術家聯名限量系列，曾與村上隆、草間彌生、川久保玲等等攜手合作，把作品印制在服裝和包包上，用品牌的視野重新呈現當代藝術，為品牌的手工感添加了藝術感。逛街的時候，你能找到這些藝術的蛛絲馬跡嗎？

鞋油品牌KIWI「長腳的名畫」廣告，幫藝術史上知名的人物畫都穿上了鞋子。我們才知道蒙娜麗莎穿的是的穆勒鞋、戴珍珠的少女穿的是藍色娃娃鞋、梵谷自畫像穿的是咖啡色靴子。KIWI以超凡的想像力，賦予了品牌超凡的藝術氣質。類似的如NIKE，也曾推出一組將logo植入名畫中的平面海報；又如本田HONDA，也曾用多媒體技術，將現代科技「亂入」了葛飾北齋、梵谷、米勒的名畫中。廣告大師伯恩巴克（William Bernbach）所說：「廣告的本質是藝術」，當下的消費者越來越偏愛小眾和品味獨特的調性，以顯示自己的與眾不同，也就出現越來越多與藝術相結合的創意玩法。

如果我們能用欣賞美術館的狀態來看商場的空間、商品與廣告，一切都會如此不同。置身其中，就是置身潛移默化感受藝術的場景，因此得到消費以外豐富多元的美感體驗。如此藝術離日常生活就更近了。

藝術來自於生活，藝術早進入了我們日常生活的空間與城市內。一個轉角、一條街

道、一家商店，不用排隊買門票，每個經過的人都能停下來欣賞，它就在我們身邊。

大山就是美術館

不只城市與購物中心可以是美術館，路邊是，山裡也可以是。尋常巷陌可見到的建築造型、牆上的水痕、地上的光影，都可以當作抽象藝術來欣賞。

與朋友們去登山，森林裡蓊蓊鬱鬱很是涼爽，踩著大樹盤根錯節形成的梯級往上開始氣喘吁吁。大約爬到七百公尺左右，看到一棵模樣奇險的神木，就在大夥兒想在此拍合照的時候，我竟然被腿旁的樹根絆倒，往側前匍匐倒地。幸好沒一頭撞在樹上，真是有驚無險。勉為其難站起來，發現小腿流血淤青腫脹，一時眾人各種止血冰敷齊上，一陣處理包紮後，看來我無法隨團前行了。太神奇了，我竟然會一個人這樣坐在叢林裡。

人聲漸遠，感覺周圍蟬鳴聲越來越大，它們以高頻的聲音既合鳴又合唱，彷彿在說：你被包圍了。仔細聽久了感覺真是震耳欲聾。想起了王維筆下的：「蟬噪林逾靜」，真的是蟬在聒噪……

靜靜坐著，我決定把當下眼睛定格看到的視框當作一件作品來進行「影像解讀」。

用雙手的大拇指和食指，構成中空的四方形，開始用盡洪荒之力，去看一切能看到的東西。

發現能看到的越來越多，從觀察光影的變化到思考如何取景、構圖，想像同樣的場景，范寬會怎麼畫？石濤會怎麼畫？塞尚會怎麼畫？柯洛（Jean-Baptiste Camille Corot）會怎麼畫？為何中國古人多畫身在大山之外的遠眺，而不是身在大山之中的所見？

塞尚這個西方古人也是遠觀聖維克多山，山是在我之外，而不是我在山裡。想到巴比松畫派筆下的楓丹白露森林，是他們發現了自然，開始想像我就是在畫裡臨流靜坐的人物。

我除了拿起手機拍照，還能怎麼重現？於是我想像眼中框景變成幾何畫，樹幹盤根幻化成各種線條，苔蘚都是豐富的塊狀，滿地落葉有著深深淺淺豐富的色彩。光影每時每刻瞬息萬變忽明忽暗，形成了萬物明暗深淺的色彩變化，真是觀之不盡。一沙一世界，一花一天堂。從落葉看到時光的流轉，從神木看到時間的流淌，忽然聽見風聲，但怎麼聽起來像溪水走過身旁的聲音。

慢慢聽一口一口嚼著我包裡的飯糰，手機信號斷斷續續，忽然收到他們到了三角點折返還得要三小時的信號。腿看來是好了一點，我決定自己慢慢往回走。

人生難得的體驗，我竟然在深山中踽踽獨行，偶爾後面有超越我我快步下山的。心情異常平靜，感覺遇到了自己。慢慢地發現其實我不是一個人，耳邊的各種鳥鳴告訴我還有牠們，腳邊還有被統稱為昆蟲的爬行族群，我得小心不要踩到牠們。

此時，森林是個大美術館，想像我正走在一個美術館裡，開始欣賞各種巨木的姿態。放眼望去山上每段盤根錯節的奇木，河裡被千萬年流水不斷沖刷的奇石，都是大自然鬼斧神工的雕塑藝術品。有生有滅，有榮有枯，這就是自然。再抬頭一看，我已走出了森林。

想到梭羅（Henry David Thoreau）在《湖濱散記》的那段話：「我步入叢林，希望能感受生命，直面生命的原始狀態。不要等到行將就木之前，才發現我沒有真正活過……」

海邊也是美術館

記得小時候，中秋節是賞月節，全民得搶著去占地賞月的。人人攜家帶眷還帶著野餐巾、柚子與月餅，占據了所有如青年公園、國父紀念館等的每一塊草地。記得中秋之夜上陽明山公園是會堵車的。

關鍵是那時候中秋節還是個充滿審美意涵的浪漫節日，大

家還知道節日的主角是那個月亮。

曾幾何時，或者因為一個烤肉醬廣告加上超市的推波助瀾，台灣的中秋節變成大街小巷煙霧繚繞，瀰漫著肉味夾雜焦味的日子。每個人在路邊低著頭忙著烤拚命吃，免洗餐具到處是，一晚為地球製造了更多垃圾，同時加劇了溫室效應。大家早忘了天上那輪月亮了。

中秋節自古是人與宇宙、人與天際、人與星月、人與自然，人與夜色、人與想像、人與神話、人與詩歌、人與人、人與影連接的日子。戀人相思、遊子懷鄉、醉者對飲、孤獨者在月影下徘徊，本是一個充滿詩意、靈性與感知的節日。

永遠記得小學三年級，爸媽帶著月餅、柚子與我們四個孩子到青年公園的草地上賞月。我望著月亮，手上還拿著國語課本背誦隔天要抽考的第三課「我是少年」的課文。三年級中秋那天的那輪月光還深深印在我的心版上，爸媽示範了賞月比考試重要的美感教育。

我們帶著木頭折疊椅、月餅、柚子，到基隆外木山海邊去賞月，重溫兒時的賞月記憶。

今晚真是天和景明，一碧萬頃，月亮高掛在萬里無雲的天際。畢竟秋來天已微涼，不禁想起東坡的讚嘆：「月白風清，如此良夜何？」海邊涼風習習，果然就如杜牧說的

夜涼如水啊！

細細瞧著月亮有圈月暈，裡頭有陰影，感覺的確住著神仙。細品月光如此皎潔溫潤，撫慰著大地，彷彿萬物安然，眾生安祥。月亮代表我的心，怪不得月亮總被比喻母親或情人的純粹之愛。

看久了發現明月在光暈中呈現出的竟然是泛青的淡藍色，而不是白色。《天工開物》中寫到：「月白，草白二色，俱靛水微染」，所以中國色譜的月白，本名月下白，就是淡藍色。

我把雙手四指互扣，形成畫框視框，舉目所見都可以是作品，值得細細感受。坐著發現說是賞月，不如說是賞夜。夜裡有看之不盡的光與色彩，夜裡的海邊有著豐富的濤聲與蟲鳴，不時夾雜著陣陣的機車聲。夜裡聲音變得清晰，濤聲拍岸，一會兒徐緩平和，下一刻又激昂澎湃，有規律又沒有規律的旋律，就是天籟。

月光映照在海面上，呈現銀色且閃爍的清輝。與遠方路燈映照在海面上搖曳的倒影相互輝映。想起梵谷的《星夜》（圖37），畫裡那一條條黃色的光在靛藍的海面上浮動的瞬間。

山在背後城市燈光的映射下，成為剪影。山脊稜線起伏的線條變得更清晰。越看越發現天不是深邃的黑，而是一種高級的深灰還帶點亮褐色。

月越爬越高，也越來越遠離防風的木麻黃樹梢，顯得更為冷靜。慢慢地我們也一口一口把二叔送的老雪花齋月餅與表弟送的柚子吃完了。夜已深，再喝口水，起身告別中秋佳夜。

奧修在《創造力》中提到，坐在樹旁，帶着清晰的意識和自然融為一體，讓所有的界限消失，成為這樹、這草、這風。

此時，你就是詩人，就是藝術家。

生活就是作品

當人一有了藝術狀態時，就進入了創造活動的實驗室。但如今藝術創作已然成為職業性的活動：畫家畫畫，雕塑家雕塑，音樂家作曲，文學家寫小說，攝影家拍照。其實，只要你有創造意識，也能是藝術家。

如同博伊斯的口號：「人人都是藝術家」。他認為生活中的每個物件都可以是藝術品，所以他看到所有東西都會簽名，因為他覺得這些東西都是藝術。他認為藝術品並不是指人們放在客廳或博物館裡的單個作品，藝術是由行動觸發的物件、事件和思維。博伊斯認為藝術創作有三部分：第一是行為的產生，比如他有一個行為作品是去掃馬路，

這代表著去清潔社會。在清潔後會有很多殘留物：垃圾。垃圾的產生是創作的第二個過程。第三個過程就是把垃圾在另一個空間中展示出來。

人人都可以是藝術家，但未必人人能成為藝術大師。大師有天縱的靈明，有異於凡人的思想悟力，開創出全新的藝術語言。要成為那驚天動地的第一，談何容易？但人人都可以隨時隨地欣賞藝術、享受藝術，以藝術的狀態去創造自己非凡的生活。此刻，你就是藝術家。

那些在生活中創作的創造者，也是耀眼的藝術家。他們表達的，是那些看似無法表達的；他們看得到，卻無需提筆作畫。他們無需畫筆、錘子、陶土。存在本身就是他們創作的媒介，被他們觸碰到的地方，閃耀著生命的光亮。他們是鮮活的生活藝術家。

如同傅柯（Michael Foucault）說的：「我驚訝的是，在我們社會，藝術已變成只是和事物有關，而不是與個人或生活有關的事……藝術變成專業化的或者藝術專家所做的事，但人的生活難道不能成為一件藝術品？為什麼燈與房子可以成為一件藝術品，而我們的生活卻不能？」他認為生活是每個人每天創造出來的，都是獨一無二的，人必須要主導自己的生活，就像藝術家創造自己作品一樣。

在尼采（Friedrich Wilhelm Nietzsche）看來，生活就是要讓身體成為藝術品，讓身體自我嬉戲、尋歡作樂。生活、身體、自我都處於無限的可能性中，它們永遠處於即刻

狀態，永遠在創造、永遠在無休無止地進行藝術生產。

杜象說：「我的生活就是我最好的藝術。」他沒刻意「創作」藝術品，只是天天下棋，瀟灑任性地過想過的生活，做想做的自己。

朱光潛說：「文章忌俗濫，生活也忌俗濫。」俗濫，就是活得隨波逐流渾渾噩噩，像條鹹魚。

汪曾祺被稱為「生活家」。他說：「人活著，就得活得有點興致。」「我覺得全世界都是涼的，只有我這裡一點是熱的。」凡人瑣事、市井人生、花鳥蟲魚，在汪曾祺的筆下有著不凡的趣味。他說「生活，是很好玩的。」玩是創意的態度。寫字、畫畫、做飯，明明是最普通的日常，他卻深得其樂。讀書有趣，寫文字有趣，散步有趣，買菜有趣，做飯有趣，吃飯有趣，什麼都有趣。能把日子過得有趣，就是藝術。

在佛光大學林美山歲月中，最讓我印象深刻的是爵士咖啡館的阿甘與校車司機吳智勇。咖啡與梁祝，是我佛光生活不可磨滅的記憶。

帥氣有型的阿甘本來是搞攝影與沖洗照片的，到了林美山上看到景緻如此令人眷戀，一看筆路藍縷的校園怎麼可以沒有咖啡館。兩手一挽，就在雲起樓搞了個咖啡小車，邊做邊學。那時下課，能邊眺望山景邊喝上一杯爵士咖啡，香氣濃郁，真一樂也。

尤其我這個懶人，懶得走去雲來集吃自助餐，常常以阿甘的厚片吐司果腹。

校車司機勇哥原是中興紙業的主管，後來到佛光總務處工作。勇哥是個音響發燒

友，他家有專門的視聽室，有各類神奇自組的音箱與播放器。老婆說他可以整天沉迷在

家中的視聽室裡，像掉到米缸裡的老鼠一樣。他因不喜歡坐辦公室，熱愛自然遼闊，自

願轉去做校車司機，如此工作總能徜徉在山海美景中。印象中搭校車上下山總能聽到悠

揚的樂聲，勇哥說他在校車上最常播放梁祝協奏曲。從學校出發到礁溪車站正好放完，

師生們都能完整聽到。關鍵是他開車邊欣賞風景與樂聲，自己為之陶醉。近日與勇哥伉

儷聚餐他也依然沉迷音樂。他興奮地說他的自組音響又升級松木了，原來巨大的音箱不

知怎麼處理，拿去做雞舍了。

我長期推廣美育，最喜歡聽到這樣動人的故事。藝術不只是專業的，技術的；更該

是生活的、生命的。

我們不必成為藝術家，但可以活得很藝術。不管身處哪裡，所見的窗框，可以就是

畫框。山靜雲閒，鳥啼花放，鄰里人家，熙來攘往。每個窗景瞬間的偶然性，就是藝術

的變化。

家也可以變成創作的工作室。做一道自己發明的菜，廚房裡的每種食材都有顏色，

果醬可以是橄欖綠，果汁可以是鵝黃色，盤子就是調色盤，在生活中創作的過程遠比結

果更神奇。

又例如偶爾去解放自我身分，不要固守身分標籤，勇於去做「出格」的事，創意會由此發生。只要生活中有創意的追尋與實現，生活就是創作，生活就是作品。

人人都可以隨時隨地享受藝術，並以充滿創造力的狀態去創造非凡的生活。此時，我們就是生活的藝術家。

收藏篇

第八章　藝術圈：誰決定藝術品的價值

藝術品有價而藝術無價

人們一想到藝術的價值，會馬上想到藝術品很貴喔！因為媒體總是熱衷報導哪件作品又創下史上最高拍賣紀錄。拍賣中如果出現破紀錄的高價，全場都會雀躍拍手。

如此看來藝術品的價值是錢說了算，是嗎？是最終那位願意掏錢的買家，決定了藝術品的價值嗎？這只是決定了藝術品的價格吧？但價格絕不是判斷藝術價值的唯一標準。有些人認為就是畫布和顏料，怎麼可能這麼貴？肯定是炒作。是嗎？

作品在工作室時，是件藝術品。但一旦離開工作室進入市場，就成為流通市場的商品，就必定有商品特質。既然是商品，就一定有價格。但藝術品如何定價？價格是怎麼

決定的？什麼才是有價值的藝術品？

藝術品有價，而藝術無價。藝術品價值的關鍵，是「藝術」本身；但藝術史是經過選擇的，不是所有創作者都能被寫入藝術史；只有那些被選擇、被肯定、被論述的作品才能被選入。這些一本是畫布、罐頭、紙盒、床等的日常用品，是什麼因素使它們躍升至藝術殿堂，變成了藝術品，產生了交易的價值？是誰能決定誰能進來呢？

藝術圈是個什麼圈

有人說感覺你們搞藝術的，有個像演藝圈一樣的那種圈。話是沒錯，這裡的確也有創作者、大明星、小明星，有粉絲、有經紀人、有經紀公司、有盜版、有是非、有路線、有恩怨。差別在於演藝圈比藝術圈更大眾，更大圈，也就更被一般人熟知。

自己在家作詞作曲唱出來，還不是明星。就如我宣稱家裡某個杯子是藝術品，即使簽上名，也不產生意義。藝術品之所以出現在公眾世界，是因為被當時或者後世的體制接受。這個體制，就是藝術圈。

創作者，就是生產者，也就是藝術家。當藝術家作出作品後，得透過各種渠道將作品推廣出去。藝術圈就像一個生態環境，其他環節皆為推動者，共同為藝術家增值。藝

術家的聲譽在此養成，作品在此被推出、評價、展示、報導、銷售，或者消亡。

藝術圈有哪些人

藝術學院、美術館、畫廊的各自存在與盤根錯節，如同生物生態圈裡物種在共生競爭下的成長與消亡。

學術層面的有：美術館行政人員、策展人、藝評家、藝術院校老師、藝術刊物主編記者、藝術書籍圖錄出版人、藝術書店等。學術因素是藝術價值的關鍵因素，關注的是藝術家創作的深度與突破性。

作品能否被重要美術館收藏，是判斷藝術家價值的重要因素。因為重要美術館的收藏的標準，就是能否有能推進藝術史走向的原創性，通稱學術性。

策展人，就是在藝術中製造「關係」的人。挑選主題、藝術家、作品、場地，讓它們產生「關係」。在美術館專職策劃組織藝術展覽的專業人員，也就是常設策展人。策展人決定展覽的主題與定位，邀請藝術家，選擇作品，決定呈現方式，陳述策展理念，編輯展覽畫冊。與之相對應的則是獨立策展人，以自己的理念來策劃展覽，但其策展身分不隸屬於任何機構。獨立策展人多與畫廊或機構合作挑選藝術家策劃展覽。策展人的

藝術主張與交遊眼界，強烈影響了藝術生態的走向。

如執掌東京森美術館十幾年的國際策展人南條史生，他從一個銀行職員、旅遊雜誌記者到以一部電話創業，遊走於當代藝術巨匠與新秀之間。除了策劃藝術家個展外，他的策展主題還涉及建築、醫學、戰爭與民族性等；展覽型態包括城鎮再造、商辦建築、森林海邊、再生空間、都會街道等，讓當代藝術無所不展、隨處可見。甚至會先於藝術家，對場所、社會氛圍進行構思，讓讀者直接看到當代藝術背後傳達的心念。他不只帶領觀眾以亞洲人的視野去體察歐美的藝術思維，也讓世界看見亞洲在地豐饒的當代文化脈絡。

藝評人是以文字來分析、解讀、評價藝術的人。很多策展人也身兼藝評家，配合策展有文章陳述策展理念。獨立深刻的藝評人，是能對藝術生態起到推動與針砭功效的。

藝術刊物有宣傳與推廣的作用。型態從平面雜誌到網上都有，多以藝術記者或特約撰稿人寫現象報導或專題文章，或接受外界投稿。媒體多靠展覽等廣告收入維生，或接受補助。

藝術市場的組成

藝術品交易的場所，就是藝術市場，是由藝術家、買家、中介方所組成。包括：經紀人、畫廊主人、藝博會組織方、拍賣公司、拍賣官與媒體等。形成的產業鏈條，就是藝術產業，是支撐與推動藝術世界的後台工程。藝術品的商業價值由各環節共同影響。

經紀人、畫廊、畫廊博覽會叫一級市場，拍賣行或經紀人轉手的二手交易是二級市場。作品完成後，藝術家與畫廊合作推廣藏家是第一個擁有者，作品在一級市場取得第一個價格。然而，作品真正的「流通價格」，一定要經過二級市場認可，才顯示真正的市場價位。

我喜歡去觀察畫廊都代理了哪些藝術家；跟藝術家聊天會問他們現在跟哪家畫廊合作；看到藏家作品會問他「跟哪家畫廊買的？」。這些問題，總歸都涉及了畫廊、藝術家、收藏家的關係。

在人類文明史上，至少晚至文藝復興時，藝術家都還是受委託製作作品。教皇、公爵、大公邀請他們製作宗教與神話的壁畫；商人貴族贊助他們繪製肖像，這時候藝術品還沒有產生交換價值。

直到十七世紀的荷蘭，隨著商業機制的蓬勃，藝術品也開始商品化。風景靜物的畫

家們開始自售畫作，甚至還出現公會，限制同業競爭來保障畫家的收入。中國除了畫院畫家們，明代也出現了畫家們賣畫維生，如明四大家的唐寅與仇英等。

歐洲十八世紀出現了以畫店銷售畫作，再後來，畫店老闆開始身兼經紀人，到十九世紀，出現了集展覽、收藏、代理、銷售的畫廊模式。本來拍賣書的蘇富比公司也加入藝術品拍賣的業務，於是出現了拍賣競價的交易方式。然後又出現藝術的電商平台，近年來又出現區塊鏈上的交易模式。

從藝術史發展來看，畫廊與經紀人是藝術巨匠們成名不可缺的伯樂，是藝術家和收藏家的橋梁。畫廊是藝術家的經紀公司，作用在發現潛力藝術家，向藏家推介。畫廊通過展覽吸引有效的購買人群，確立品牌，擴大聲譽，培養收藏群體。打造出明星藝術家是拍賣行、畫廊的夢想。

畫廊的展覽無非以下幾種：一、推介代理藝術家，二、畫廊藏品展。三、推介合作藝術家。四、由策展人挑藝術家作品在此展覽銷售。現在也出現元宇宙體驗感的虛擬展廳，帶來嶄新的藝術體驗。

有些畫廊，自稱美術館或藝術中心。有些賣裝飾畫的畫店，也自稱畫廊。一般人很難區分畫廊與美術館，因為西方很多美術館也叫畫廊Gallery，兩者看來都是展覽藝術作品。他們的差別，不在於他們的名字與空間大小。關鍵在於：美術館買藝術品，畫廊

賣藝術品。當然畫廊自己也會買進來收藏，但關鍵是最終還是會銷售出去。

美術館的價值等於典藏高度和影響力；美術館人員要有研究藝術的判斷能力；美術館，是讓藝術品的價值提升，間接提高價格。

而畫廊，讓藝術品的價格提升，同時放大價值；畫廊的價值等於它與藝術家和收藏家的關係；畫廊從業人員要有推廣與營銷能力

也有獨立經紀人以個人之力代理藝術家。他們沒有店面、或只接收預約，或只為特定顧客服務，靠居中穿線達成交易。康維勒（D. H. Kahnweiler）鑄就畢卡索的市場傳奇。畢卡索曾說：「如果康維勒沒有商業眼光，不知我們會怎麼樣？」

藝術博覽會是畫廊的商展，包括VIP預展，展期通常約在三到五天。畫廊展出代理藝術家作品，吸引藏家目光。型態有在大展館的，也有在酒店房間的。藝博會除了參展畫廊各自展示之外，也會有策展人從參選畫廊中挑選藝術家在展館空間另做展覽，會比較強調前衛性。會場另外還有媒體展區、論壇講座、工作坊、藝術書店、餐廳等。重要藝博會周邊會有各種參加不完的大小展覽與派對，共襄盛舉。

其實當今全世界各大城市幾乎都有國際性的藝術博覽會，影響最大的是巴塞爾藝術博覽會（Art Basel），每年分別在巴塞爾、邁阿密以及香港展出。台灣目前的藝術博覽會，不管是場館的、酒店的、國際的、本土的、數位AI的、夜間的、年輕的、以藝術

家為單位的等等，組織方簡直多如雨後春筍，台北、新竹、台中、台南、高雄已經幾乎每個月都有不只一場藝博會了。歷史悠久的大型展會有中華民國畫廊協會主辦的「Art Taipei台北國際藝術博覽會」，近年來還有國際團隊組織的「Taipei Dangdai台北當代」等。另外台灣畫廊負責人們組織的酒店型博覽會有：「ONE ART Taipei藝術台北」、「ART FUTURE藝術未來」等等，真是族繁不及備載。

二手市場的拍賣會向藏家徵集拍品，以公開競價來成交。藏家將藏品脫手，新藏家得到心儀的藝術品，拍賣公司賺了佣金。優秀的拍賣官有調動場子熱度與競拍熱度的能力。市況越激烈，拍賣公司賺得更多。

最關鍵的還要有欣賞者與收藏家。必須有觀眾，藝術才有生命。如果沒有能欣賞的群體，一切都將枉然。作品完成，其實只完成了一半，得等觀者來觀看才算完成。大收藏家的品味與判斷，尤其能影響風向。身為「掏錢最大」的關鍵角色，收藏家人見人愛，影響大的甚至自己策展或成立美術館，嘉惠大眾。

藝術雜誌網站刊登藝評、展訊，介紹藝術家，是圈內訊息的來源。也看過有媒體主編兼做藝術代理人的，這類媒體就是商業的推手。

還有周邊很多相關產業，例如畫材、顏料、工具、紙坊、筆墨莊、印刷工坊、影像輸出、裝裱做框、模塑廠、布展公司等等太多了。

在藝術圈裡，誰能最終掌握「未來」的趨勢，挖掘出有價值的探索與創造，誰就是最後贏家。

千里馬得遇到伯樂

藝術家不乏能人，但搞出名堂、被世人熟知的卻是鳳毛麟角。

回顧二十世紀那些重大的藝術運動，不能不提推廣和支持這些運動的經紀人們。千里馬還得遇到伯樂，莫內、塞尚、畢卡索、馬蒂斯等藝術巨匠是幸運的，因為他們遇到了藝術道路上的伯樂。翻開歷史，多是由經紀人先幫藝術家辦展覽，由展覽引發關注與討論。經紀人通過各種社會關係，拔高了畫家的聲譽。然後作品被藝術史肯定，最終被美術館收藏。

如保羅・盧埃爾（Paul Durand-Ruel）是印象畫派的推手。他每月給畫家寄錢，支付住宿、衣帽、醫藥費用。為藝術家辦個展，開放人們免費看展，最終讓這些名不見經傳的畫家獲得了聲譽和回報。莫內曾說：「所有的印象派畫家，如果不是因為盧埃爾，都會死於飢餓。我們的成功離不開他。」

莫內曾在一個陰雨天給盧埃爾寫信，說自己在鬱鬱中塗毀了幾乎完成的畫作。盧埃

爾立即給莫內寄錢，並回信寫道：「希望我能寄給你一些勇氣。」他建議莫內通過旅行尋找新的創作空間，甚至邀請他來家中工作。他也是雷諾瓦兒子的教父。據統計，他曾經手有近一萬二千幅印象派畫作，包括一千多幅莫內、近一千五百幅雷諾瓦、四百多幅德加（Degas）、近二百幅馬奈作品，相當驚人。

另外，如果沒有安伯斯‧瓦拉德（Ambroise Vollard）出現，現代藝術史或者就是另外的面貌了。馬奈逝世後，剩下一堆未完成的畫作。瓦拉德聽到馬奈逝世的消息後，收購了那批畫，在一八九四年舉辦了馬奈遺作展。這展覽掀起了軒然大波，評論家嗤之以鼻，馬拉德也因此成名。

瓦拉德也買下了塞尚的所有作品，為一八九五年還默默無名的塞尚舉辦畫展。瓦拉德知道梵谷的時候，梵谷已經去世了。一八九三年，他看出了梵谷畫作的價值，大量買進收藏。

在畢卡索還未出名時，瓦拉德收集了畢卡索藍色時期、玫瑰色時期的大量作品，還有部分立體主義的繪畫。一九〇一年，瓦拉德為畢卡索在巴黎舉辦了首個畫展。

瓦拉德說：「在十九世紀九〇年代，到處都是傑作，而且極其便宜。花一千法郎就可以買到馬奈的畫，雷諾瓦的裸女只要二百五十法郎，甚至沒人願意看一眼。」當年安格爾（Jean Auguste Dominique Ingres）與他的徒弟們，才是法國藝術的典範。想想能

美力覺醒　　140

讓當時的沙龍展會接納塞尚等人的藝術，是多麼不容易的事。成功的經紀人得要有超前的眼光、活躍的社交手腕與無畏的膽識。人們都讚嘆瓦拉德的經商頭腦，但他的成功還是源自於對藝術的熱愛與敬畏。

齊白石初到北京的時候，由於他的藝術風格與當時的主流相去甚遠，因此，「生涯落寞，畫事艱難」。不過，當陳師曾帶齊白石的作品參加一九二二年在日本的畫展，並且將這些書畫作品全部售出之後，齊白石在日本一舉成名，他的作品在國內也隨之上漲了幾十倍。

高古軒畫廊老闆（Larry Gagosian）說：「沒有人真的需要一張畫。」他說：「不是做幾單生意那麼簡單，而是要讓大家覺得那些藝術品真的那麼重要。」高古軒一九八〇年在洛杉磯開了第一家畫廊。後來他與李歐（Leo Castelli）一起在紐約SOHO合作一個空間，專門辦戰後美國藝術家的展覽。四十年來，高古軒已變成橫跨全球的商業巨頭，畫廊分布全球十幾個城市，一年賣掉的藝術品超過十億美元。

維基百科的詞條說高古軒「開展美術館級別的展覽」，權威的英國《Art Review》雜誌好幾年評選他為世界藝術影響力 Top 100 榜單上的第一或第二。打開高古軒的官網，會發現他代理過的藝術家名單驚人。如畢卡索、賈科梅蒂（Alberto Giacometti）、蒙德里安、安迪沃荷和托姆布雷（Cy Twombly）等，或在生前、或在身後，被高古軒

代理過，是他把這些藝術家賣成了世界上最貴的藝術家。

在一九九〇年代，查爾斯・薩奇（Charles Saatchi）最為人知的就是收藏了從倫敦金匠藝術學院畢業的英國新銳藝術家作品。他以一己之力將這群前衛的藝術家推向國際知名的舞台，後來國際上也以「英國青年藝術家」（The Young British Artists, YBA）來稱呼這群藝術家。

解釋團體的共同作用

藝術品的價值，是從藝術圈的「解釋團體」：如藝評家、策展人、收藏家、中介商、拍賣行等的觀點建構而來。透過投票、評獎、展覽、文章、刊物推廣等方式，共同形塑了某類觀點。

亞瑟丹托（Arthur C. Danto）提出兩個因素產生了影響：一是有某種氛圍的「藝術圈」；二是能賦予作品地位地位的「藝術理論」。丹托認為，安迪沃荷的《布里洛盒子》（圖38），是因為藝術理論的認定，才讓平常的洗衣粉盒有了不同的意涵，《布里洛盒子》才成了藝術品。安迪沃荷不必像達文西用畫筆、像米開朗基羅一樣磨石材。他的作品需要的，是生產出一套有效嶄新的藝術論述，從而讓這物件成為藝術品。

有人說藝術品必須是「人造」的。藝術哲學家迪克（George Dickie），曾問：「猩猩的畫，算藝術品嗎？」如果有某位藝術界大咖為大猩猩背書，並讓作品在美術館展出。如果猩猩的畫因此被視為是藝術作品，所仰賴的不是藝術家個人的意象和認定（猩猩不會認為自己是藝術家），而是整個藝術體制的運作。最近就有一隻名叫豬卡索（Pigcasso）的豬，因為能畫風格強烈的抽象畫而大放異彩，還在世界各地開畫展，每幅作品一千七百英鎊。

「解釋團體」們的知名度、共同品味或者共同利益，強大到足以影響市場的走向。當代強大的解釋團體如：《藝術評論》（Art Review）每年公布「藝術權力百大排行榜」（Power100），意味著名單裡的人，比較有左右藝術圈的影響力。但這類名單的產生過程，多帶著爭議，往往加深圈層壁壘，旁人心生不服。

評鑑評選評審都是多數決，都是符合當下主流美學的最大交集。如同文學獎電影獎一樣，得獎固然可喜，沒得獎也不代表遺珠不能發光。藝術史上的真正的大師，在當世的沙龍評獎體系中，不但是不被青睞，甚至是被譏嘲的。但時間與歷史終究會讓真正的金子發光。

美術館的策展方向最容易產生引導與影響。例如隨著埃及「圖坦卡門的財富」世界巡展在一九七二年到一九七九年獲得巨大成功。接棒畫廊的推動，整個二十世紀八〇年

代的美術館都是現在大眾熟悉的畫家大展，如：高更、梵谷、莫內、畢卡索等。這類展覽，免不了搭配詳細的導覽，加上各類的衍生品如杯子、圍巾等，無一不在形塑人們的品味。在台灣，一直到現在，這類藝術大展還極為常見。

對體制進行批判反思的人認為，美術館有如一個封閉排他的「白盒子」，清高的姿態背後，進行著意識形態的包裝或商品交易。

美國的抽象表現主義是靠眾人共同抬柴橫空出世，價格名氣一飛沖天的最佳案例。一九五二年，羅森伯格（Harold Rosenberg）發表了第一篇題為「美國行動畫家」的文章，他創造了「行動繪畫」一詞來描述抽象表現主義運動。這篇文章給波洛克（Jackson Pollock）、德庫寧（Willem de Kooning）的繪畫方式定了調。

另外，格林伯格（Clement Greenberg）在一九五五年的文章《美國式繪畫》，宣傳了抽象表現主義藝術家的作品，認為他們是現代主義藝術的下一個階段。他認為波洛克是那一代最偉大的藝術家。收藏家佩姬‧古根漢（Peggy Guggenheim）在一九三八年至一九四六年間收藏許多藝術品。她大量系統的收藏，對抽象表現主義的推動居功厥偉。再搭配上傳奇的畫商李歐，他以獨到眼光，將許多原本沒沒無聞的藝術家打造成藝術明星。

抽象表現主義，就是靠羅森伯格、格林伯格等這樣的藝評家，加上佩姬‧古根漢這

樣的大收藏家，與李歐如此強大的推手共同造就。他們青睞的藝術家無疑是天之驕子。

功成名就的藝術家，除了實力，更得靠人脈與命運之神的降臨。

又如當今全球最家喻戶曉的藝術家梵谷，更是藝術產業圈的神話傳奇。生前窮困無

名的梵谷，如今被包裝成文化流行巨星，被大眾文化虐殺。全球各種文創商品印得最多

的就是他的畫，《星空》被拿來做壁紙，《向日葵》被印在衣服雨傘上，人人都在日常

裡消費梵谷。

英國有個好玩的研究叫「梵谷指數」，發現梵谷在世界各個市場爆紅的時間點，也

正是中產階級崛起的時候。正意味著當人們消費升級，市場需要更多精神產品時，產業

需要包裝梵谷這個從天上掉下來的好材料。

解釋團體的運作造成藝術史上評價產生越代繼承的現象，如明代董其昌梳理的文

人畫傳統，標舉唐五代的王維、董源為正宗，貶抑宋代的宮廷院體畫。巴哈（Johann

Sebastian Bach）在古典主義時期默默無聞，直到浪漫主義時期才大受追捧。

王鐸的字，大氣磅礴，豪爽灑脫，淋漓痛快，字字如舞。但《清史列傳》王鐸被編

入貳臣傳乙編。「貳臣」的標籤，讓他從此淹沒在書法史的評價中。再加上雍乾之際，

帝王喜好董其昌與趙孟頫，則更將王鐸的處境推向深淵。

他晚年降清招致的非議、生活中的困惑、官場上的矛盾、內心的彷徨等，「補天無

術，出世無門」。王鐸深感無力回天，只求苟活。書法作品中蘊含很多苦悶、頹喪與無奈，揮灑出險崛不羈的情緒宣洩。

那個特殊的歷史時代，造就了王鐸深重複雜的內心世界，也因此激發出了獨特非凡的藝術表現力。認識了日常灑脫狂放到這麼神靈活現的王鐸，認識了憤懣失意的貳臣王鐸，就更能理解他為何能寫出如此氣勢如虹又不失法度的字。

因人而廢書的評判，將王鐸的藝術成就埋沒了四百多年。直到上世紀八十年代，日本書壇興起了王鐸書法熱潮，他那傑出的書法成就才重見天日。王鐸書法在日本、韓國、新加坡等國深受歡迎，日本甚至還有後王（王鐸）勝先王（王羲之）之說，給予王鐸在書史的最高評價。

印象裡日本是個生活工藝之國，但其實在日本日常器物被視為藝術品，才是近幾十年的事。三谷龍二於一九八〇年代於長野策劃的工藝市集，成為了日後同類活動的樣版。他們透過座談會、展覽、出版，把新一代工藝家的創作，聚集成一種「現象」。安藤雅信在一九九八年於多治見創辦的藝廊百草，是首個將生活工藝與藝術連結的藝廊。

日本人對經濟泡沫的浮華感到厭倦，目光移往當下的生活，是生活工藝因此興起的契機。這也是因為藝術產業找到了時代需求，順勢而生。

總之，藝術品的價值是被藝術圈的關係網創造出來的，由藝術圈的機制來界定它值

多少錢。

藝術之所以有價值，是因為原創與探索，真正的「藝術」是超越當下的。如此，勢必挑戰當時的審美陳規，跨度一般人又接受不了。但商業又必須訴求更多人的接受，還願意掏出錢來。市場能銷售出去的必然是相對多數的人能接受的。所以，弔詭的是，藝術價值與商業價值的本質是相反的。但如果能找到平衡，就算成功。

藝術品如何定價

一個中國藏家曾得意地跟我說他發現的拍賣市場價格規律：畫裡人多估價就高、紅色最貴、彩色比黑白貴，畫裡女人衣服穿得越少越貴、布面作品比紙上作品貴⋯⋯我大笑不止。

藝術品的價格到底怎麼來的？藝術品一旦離開工作室進入市場，就成為流通的商品。既然是商品，就必然得受到市場法則制約。

藝術品會先在一級市場畫廊，取得第一個價格。但一級市場取得的作品，只是單一畫廊定價，還沒有產生市場普遍認定的流通價格。得要經歷二級市場拍賣的淬煉，才顯得出流通價格。

雖然供求關係會導致價格變化，但價格多數還是由自身價值決定，藝術品也不例外。藝術品最關鍵的定價因素，就是作品本身，財經術語就叫基本面。

但也有藝術家在重要美術館、雙年展、專業評論等的學術資歷都很豐富，但在市場上卻沒有匹配的表現。因為這些影響藝術價值的因素，卻不全然是影響市場價格的因素。

也就是說，價格固然取決於作品的藝術價值、文化價值、美術史定位等，但商業價值還必須依託於如推動力度、知名度、市場需求或藏家心理等因素。

當藝術家作品風格確立，作品形成體系，學術價值受到肯定，想要的藏家數量變多時，就有了漲價的空間。價格調升永遠和供需有關，不能違背市場規律。

裝飾畫大概千元就挺貴的了，上萬的作品已是精品了。但在畫廊，萬元的價格，只能算低點。因為畫廊銷售的是藝術品，量少稀缺，不能用尋常商品的定價標準來看。

藝術家經過畫廊大力推廣，知名度漸漸提高，價格自然節節攀高。一家負責任的畫廊，會逐年規劃調漲的合理幅度，這也是對藏家負責任。藏家會很高興：「我之前買的作品，今年已經提高百分之×了。」而藝術家也會滿意自己的收入逐年變多。畫廊價會逐年調高，只上不上，就算價格下來，也只會以折扣來顯現。

畫廊不能調降畫價的原因，是因為畫廊客戶對價格上升有心理期待；所以，一張畫

如果今年賣十萬，明年客戶再進畫廊發現同系列的作品變成九萬，竟然不升反降，那種升值的期待感落空，不會有人敢再買。但價格逐年上升，固然藏家高興，但也可能被想買卻一路追不上的人罵。我聽過有個台灣的畫廊老闆說：漲價被罵，不漲價也被罵，真是兩難。

有些畫商放出成交的假消息，讓潛在的買家知道，此藝術家很搶手，藉此炒熱作品。有畫廊把代理作品送至拍賣，想運作一個較高的價格。如現場真有買家競標，便讓真買家得標，如無買家出現，則自行買回，支付的手續費及佣金，就當是替藝術家的行銷付廣告費。然後拿此拍賣的高價，去運作一級市場的價格。但因為不是真實的市場需求，這樣運作是很危險的。

所以，如果去年畫廊定價是十萬，今年畫廊老闆說拍賣價已到五十萬了，而將畫廊價格也提到五十萬，這反而要提防這藝術家價格與籌碼是否已經混亂。

這樣操作，已經喪失了一級市場的角色，與二級市場的角色混淆，不但短視近利更會擾亂市場機制。所以，畫商可以因應市場口碑與需要，緩步調升價格，但不能藉著拍賣炒作價格。畫商任意漲價或折扣，後果可能是成交量變低，藝術品失去收藏價值，因為沒有人會去買漲跌起伏過大的標的。

影響藝術品價格的因素

除參考委託方的底價，還有以下幾個基本面的因素：

（1）藝術家因素：

a.藝術史地位與聲譽。b.參展歷史，如參加過威尼斯雙年展，聖保羅雙年展等。c.藝術機構代理歷史。d.美術館收藏紀錄。e.畫廊價格與拍賣價格。

藝術家的知名度，藝壇地位、師承學歷、獲獎參展、交友圈子等短期能對藝術品的定價產生影響，但不是主要的因素。例如有些政治社會名人也畫畫寫字，知名度很高，受人追捧。但這種價格往往人去價跌，經不起時間考驗。

（2）作品因素：

藝術品存量有限，精品與代表作不會頻繁出現在市場，好作品只會越來越少。結果是眾多的資金去追逐有限的精品，這是推高藝術品價格的重要因素。精品一般升幅較高，而跌幅較小。有兩個原因。一是精品通常不多，物稀為貴。二稱得上是精品的，假冒較為困難，出現贗品的機會比較少。

（3）出版與收藏紀錄完整

如果展覽畫冊完整，收藏脈絡清楚，籌碼量大，容易有高價，常玉是個好例子。

常玉是第一代油畫家中，唯一出版過油畫全集的，著錄清楚。賣出哪張在哪比較有跡可循。大部分的常玉作品都在台灣藏家手中，隨後出現在全球拍賣中，價格屢創新高。

（4）稀缺性

稀缺性是藝術品價格持續上漲的原因，因為物以稀為貴。

藝術品會成為頂層人士追逐的標的，就是因數量難得。好酒喝完一瓶就沒了，可是那一年份的酒終究是「一大批」。但那一年份的莫內或畢卡索就那幾張而已。

重要的藝術家有限，藝術家一生留下有價值的作品也有限。藝術品一旦進入了美術館，就不會再交易，再轉到收藏家手中，或者在幾個藏家間轉來轉去。藝術品離開藝術家，進入畫廊，所以市面上能流通的藝術品只會越來越稀缺。

藝術精品的稀缺性，決定了它具備金融資產的屬性。這與全球主要城市核心地價、金價、發達國家國債等精品資產的數量有限，都在上漲，受經濟波動的影響小的原理是一樣的。

特別是精品、孤品、珍品的稀缺性，引發了藏家的競爭，價格只有持續上漲來調節供求。時間越久，藝術精品的市場價值就越高，成為「硬通貨」。

藝術品定價因素複雜，因時因地因來源而波動，甚至只要有人願意舉牌，就能締造新的成交紀錄。全球經濟起落、股市波動、政府政策等也都是影響因素。

拍賣公司採高預估價的策略，可清楚鎖定金字塔頂端的買家，製造奇貨可居的現象，使之成為該場拍賣的焦點，通常以此方式運作圖錄的封面那作品。而採低估價的策略，則是為了讓人人都覺得自己有希望，吸引更多買家，製造買氣。

一件藝術品如果放在商品的位置上，該存在、該淘汰、該降價、該廉價、該昂貴，這都是市場需求的選擇。市場不可能接受價格背離價值的商品。一旦出現這種情況，市場之手就會予以調節。如同台灣第一代老畫家與中國當代藝術當年狂飆的崩盤，都是慘痛的故事。

拍品的價格不完全是賣方決定的，關鍵在想買的人肯出多少錢，或者有沒有下一個想出更多錢買的人。只要買家一出手，商業價值就由供需關係決定了。

所以畫廊如果說：「只有一件跟這件相近，在國美館裡」或者「藝術家不會再做這系列了」，都是在暗示你作品稀缺。

關鍵在眼力

總之，誠信健全的經營環節，收藏群體正確的認識與品味，才能促進藝術的推廣。

不但穩定藝術家的創作狀態，讓他們無後顧之憂專心創作；讓藝術從業者既能賺到錢，還能得到精神回報與社會尊重。

力的藝術品；讓藝家找到優質且有升值潛

買賣有道，投資有道，收藏亦有道。成體系的藏品確實需要錢，但並不是有了錢就

能有高品質的藏品，關鍵還是眼力與判斷。

第九章 如何購買布置藝術品

好想擁有它

「好想擁有它」，這股突如其來的衝動，正是擁有一件藝術品的最佳理由。買，可以始於單純的「喜歡」。之所以買，或許只是因為順眼或感動。如果走過一件作品，還有看第二眼的衝動，那就多看看。如果不自覺停留，那它打動你了。

如果買藝術品只是為了投資回報，沒有一點金錢以外靈性或精神的需求，那真不必買。

買畫，別靠耳朵，要靠眼睛。藝術，如果與眼睛無關，跟心靈就無關了。

收藏不只擁有那張畫布或紙，而是必須去體會這件作品所傳遞的精神價值。擁有一

件好藝術品，能感覺自己活得與眾不同。

一件想收藏的作品，必定是從靈魂深處喜歡的。如同戀愛的感覺，就是怦然心動。

但光是心動，不必然會有結果。就如心裡喜歡想買，也不見得買得到，或者能買得起。

藝術品昂貴，未來還會更貴。不管多有錢的人，都有可能買不起。

購買藝術品，首先得要我喜歡，其次得買得起。自己喜歡又買得起的，就是最好的。

先問問自己為什麼被這件作品吸引，第一眼看到時有什麼感覺？但有時是先看不順眼，因此燃起探究的「興趣」，知道所以然後，才越看越喜歡。

喜歡就買，不喜歡就不要，不要光聽別人說。貴不貴，得看什麼時候買，得看跟什麼比。心理價位除了作品的專業估價外，就是看口袋有多少錢。只要口袋能接受的價格，就是最好的價格。

購買藝術品，也是以實際行動支持藝術家，這能激勵他們繼續創作出更多更棒的作品。

以藝術品布置居家辦公空間，能營造出獨特氛圍，作品的氣質與內蘊代表了主人的品味。空間有藝術品，總是視覺焦點，是與朋友客戶聊天共賞的談資。藝術家留下的筆觸、簽名、指印，傳遞出圖像裡那個活生生的創作心靈。曾聽過一個藏家朋友說：跟藝術一起生活很美妙。

記得看過一個研究提到，如果員工接觸到照片、植物、藝術品時，他們會更快樂，也更能投入到工作中。藝術品可以紓壓與撫平情緒。當家人或員工的注意力從電腦、文件上移開的時候，欣賞牆上的藝術品，可以讓視覺暫時休息，放鬆精神。研究發現欣賞藝術品能超過十分鐘的人，壓力降低了68％。

好不容易買到一件喜歡的藝術品，一定希望能展示出來，與親朋共享，而不是收在倉庫裡。但如果要把藝術品帶回家或辦公空間，可就不是放在美術館的白盒子裡。在購買前，或許得先考慮置放的位置與光線，還有顏色風格是否能與裝潢家具搭配。得選擇能融入所處環境的作品，而不是帶來不協調與突兀。如果買了喜歡的藝術品與空間不搭配，那還是先收起來，等待合適的空間再拿出來。

行畫不是藝術品

走進一家店，牆上掛滿了畫，地上也堆了不少。油畫國畫書法都有，多是鮮豔、可愛、唯美、淡雅的圖畫。山水風景、動物花卉、大臉娃娃塗鴉卡漫風，畫上都標了價格。可以馬上打包帶回家裝飾空間。

乍看優雅唯美，細看千篇一律，這就是行畫，多是培訓畫工流水線作業完成。裝潢

賣場及網上商城賣的多是這類裝飾畫，但這不是藝術。最近發現也有看來架勢十足的畫廊，賣的作品欠缺新意，近乎行畫。不過因為反正買家看得不多，缺乏判斷，他們也生意興隆。

很多人以為裝飾空間，即使不掛行畫，只要掛大師複製畫，或是名畫的海報，去配個畫框，就以為這是藝術品了。這只能說是藝術資料，不是作品。不能讓別人說你不懂，暗自竊笑。這些廉價的複製畫，放在裝潢講究的房子裡，多不匹配。

原作與複製品看起來差不多。但差之毫釐，謬以千里。只有藝術家的「原作」才有價值，原創作品的質感與價值，複製品絕對不能比。一件原作，有藝術家創作過程時的筆觸、手跡與感情；而且世上唯此一件的稀缺性，更有無法取代的意義。

即使是可複製的版畫與攝影，沖洗與印制也都是藝術家經手的，一定是少數而限量的。像原創版畫、攝影照片、雕塑這類本來就有多件作品的藝術類型，如果有藝術家簽名又限量的話，等同原作。因為攝影作品的沖片與印刷過程，或者版畫與雕塑的製作與工序等都需要藝術家自己把關。

買豪宅沒有名畫不算豪宅。世上再昂貴的名牌包，頂級車與遊艇，很難別人沒有完全一樣的。但每件藝術品都是獨一無二的，如果買了，就是這世上唯一擁有的人。只有藝術品的獨創屬性，才能匹配獨一無二的你。

我觀察歐美日本的公司或家庭，掛的多是藝術家的小原作，例如速寫、素描、水彩、版畫、攝影、小雕塑等。印象最深刻的是有次去以色列希伯來大學上一週的課，在特拉維夫與耶路撒冷參觀了好幾個孵化器與新創公司，還有猶太人家庭與大學。我仔細觀察他們走道與會議室牆上的畫作，雖然尺幅不大，都是品味絕佳的當代藝術。不禁讚嘆，一個在思維與發明能影響人類文明走向的民族，原來那麼尊重藝術的原創精神。因為這兩件看似無關的事，其實本質是一樣的。

很多餐廳酒店花了高昂的裝潢費，都不捨得買幾幅像樣的藝術品裝飾。到處看到的，都是拙劣的畫作。他們覺得反正畫看起來都一樣，買個差不多就好了，幹嘛花那麼多錢，其實感覺完全不一樣。我出差外地住酒店，最怕住到掛了拙劣行畫擺飾的房間，有時即使五星級酒店也很難避免，看了真是全身不舒服。

能買藝術品的途徑：

藝術家

經紀人

畫廊與線上畫廊

藝術博覽會裡的畫廊

網上、鏈上交易平台

實體拍賣會

元宇宙拍賣會

去畫廊選購

畫廊那麼多，真是眼花撩亂。一般人很難洞悉畫廊的虛實，實在太難選擇。千萬不要被畫廊的外觀或空間大小唬住了，空間大小不代表運作實力。

好畫廊是看有沒有好的項目，包括展覽和藝術家養成等綜合計畫，並能產生影響力。

要考察畫廊的實力，第一、看他的代理藝術家名單。曾代理過哪些藝術家。如果過往有發掘藝術家的精彩故事，有發現好藝術家的眼光，那就有期待的空間。畫廊挑選藝術家，就像是星探得在街上發掘未來明星，有眼力的能看到明星未來爆紅的潛力。在對的畫廊長期買作品，可能參與了塑造巨星的過程。

好藝術家才能做出好作品。好畫廊得賣好作品，就像企業得賣好產品是一樣的。

產品不好，再多的營銷都是枉然。作品不好，就會活生生把運作搞成炒作。畫廊所選中

的藝術家，就像教練選拔出來的奧運選手，學術性與藝術價值決定他們能跑多遠，跑多快。但教練的狀態也很關鍵。

專業畫廊具備挑選潛力藝術家與好作品的能力，能對作品水準和未來市場作出判斷。不但有好眼力選擇好藝術家，還要有吸引藝術家長期合作的魅力與品格，更要有高情商的社交力與張羅推介的影響力。

第二、判斷畫廊等級，也可看參加怎樣檔次的藝博會。例如，因巴塞爾博覽會是以嚴格的標準篩選畫廊。所以，如果畫廊能參加巴塞爾博覽會，應該就是全球水準以上的畫廊。但因各藝博會遴選標準與壁壘不一，所以無法參加所謂主流博覽會的，也不能說就是水準不夠啦，這只是參考之一。能否去參加某某博覽會，與藝術圈人脈有關。有時只是大家的圈子不一樣，混不進去就拿不到入場券，藝術圈真的挺殘酷的。

頂尖畫廊的影響，甚至可以超越一般美術館。有很多畫廊做了美術館的事。比如古根漢美術館，它在最初創立的時候只是一家畫廊，因為創辦人的抱負理想，於是轉型成美術館。

第三、好畫廊是從空間設計、工作人員素養，都讓人順眼的。從接待的狀態，可以判斷畫廊專業的程度。如果畫廊拿出的資料，包括藝術家的學習背景、創作經歷、參展收藏紀錄等都很齊備；每檔期的展覽，都製作了畫冊，就是專業的畫廊。

藝術家成千上萬，實在無從選擇，很難下手，建議可以先常去自己看得順眼的畫廊。問問圈子裡的朋友，有口碑的好畫廊都是哪些？沒有懂得的朋友，就自己多去藝博會逛，或常看藝術雜誌網站上都有什麼畫廊什麼展覽？多去看看，去多了，慢慢看也就能看出點門道，也就明白了。

在畫廊展覽裡，如果看到喜歡的作品，都可以開口問。貼了紅點的表示已經出售。可以問藝術家創作背景，之前做的展覽、畫冊與相關評論。通常同一個藝術家畫廊會準備多幅作品，可要求他們拿出來。問得越多，把握就越準確。有些藝術網站能查到藝術家作品的參展紀錄與成交價格，可以輔助參考。

作品尺寸與價格計算方式，例如「號」是西畫尺寸單位，台灣用「才」、中國用「尺」，假設每號二千元，一幅30號的作品，就是2000×30，定價就是六萬元。當然也有不是算尺寸，是整件定價的。

關於折扣，有的畫廊有折扣，給不同等級的藏家的價格相對浮動。例如美術館或機構同業可拿到15％到20％以上的折扣，但個人藏家很難超過10％。我就聽過至少兩個畫廊老闆說過，他們開畫廊的動機，就是藏家想用同業價收畫，所以乾脆開了畫廊，後來也就弄假成真經營下去啦！

但國外很多畫廊沒有折扣，堅持作品的絕對價格，只有一口價。他們認為藝術家作

品有限，藏家能買到就很幸運了，堅持不打折，也沒有打折的慣例。如此能避免因價格混亂，影響藝術家的發展空間。所以去畫廊討價還價要慎重。

有購買意向，通常會有書面協議確認。要確認交易的幣種以及確認付款的時間與運輸方式，注意未來是否有借展或是禁止轉賣的協議。還有誰負責作品運送到達前的保險？還有得確認運輸的費用是由誰出。確定購買了，就留下聯繫方式。畫廊會在現場發訂購確認單給買家。

買作品後要注意什麼？成交後，畫廊會提供購買證書，一來作品能有清晰的出處，未來進入二級市場時有來源證明；二來也有保真的意義。

收到作品得核對是不是那件作品？圖式與年代對不對？如果是攝影或版畫的版號對不對？有沒有藝術家的簽名與日期？畫廊提供的尺寸再重覆確認，因為些微差異都可能使安裝出問題。除了檢查作品以外，注意作品是否有拍照存檔？購買證書是否附上。好畫廊應該附上來源證明，還有作品是否在專書雜誌發表過等資料。

畫廊售後服務通常包括包裝、運輸，至於會不會協助懸掛、固定就得再協議。我有朋友在某畫廊買作品，對方答應可以幫忙懸掛。作品到了，發現連包裝都沒有，直接運過去。工作人員拿著釘子鎚子直接敲上就完事，操作過程中既不戴手套，作品上的灰塵也沒處理，也不管這版牆會不會潮濕或者是直曬陽光，專業程度差到不可思議。

收藏以後，有些專業畫廊會持續來告知藝術家的動態，如又有什麼展覽，有誰收藏了，哪又有拍賣了，便於藏家對藝術家更多的認識與信心。

在畫廊買不到是常態

有些畫廊，宣布本次展覽所有畫都賣完，或者就是不讓給你，恐怕是另有考慮。據說日本有一家知名畫廊，每個藝術家，每一場展覽，任何人進來詢問，他永遠說是賣光的。除非有機會與老闆私談，才有可能買到畫。

二○○七年，就在張曉剛在紐約蘇富比連續拍出高價後，我曾親眼見到有個台灣女藏家，到香港漢雅軒畫廊向張頌仁索求張曉剛的作品。但不管她怎麼懇求，張先生就是說沒有。她也一直沒離開，後來張先生帶她去倉庫推其他藝術家的作品，我跟著也一起大飽眼福了。反正，他就是不賣她張曉剛。畫廊主人之所以說賣完，有幾種可能：

第一種可能，真的都賣完了，畫展開幕前，就被手快的藏家先搶光了。才開幕就得到：「對不起，真的沒有了。」

第二種可能，畫廊說賣光只是造勢，散布市場熱絡的假象。總不能展了二十張，結束後老實宣布剩下十九張，讓人知道這藝術家原來沒有人氣，會讓大家從此更不敢買。

所以只好擺出搶購一空的態勢，讓人感覺：「這藝術家好火喔！」但畫廊可能會在畫展結束後找你：「本來是某人要的，但我覺得你更重要，所以特別留給你。」

第三種可能，是惜售，時機不夠成熟，還不能出手。畫廊真正的實力，是比誰倉庫的藏品豐厚，而不是比誰賣得多，所以往往自己先留一部分。例如這作品現在市值兩萬元，賣你兩萬元，畫廊賺三成，只夠基本開銷。不如放在倉庫，待價而沽。隨著代理藝術家的知名度上升，價格漲到二十萬甚至二百萬時再脫手。如果你瞭解這個畫廊老闆，知道他懂囤貨，還是可以跟他慢慢磨，請他讓一件給你。

第四種情況，如同精品服裝店的老闆，進口了昂貴的限量時裝。如果你兜裡不夠寬裕的白領上門，老闆可能會騙她賣掉了。因為他要留著賣給一來就隨手能多掃幾件的名媛的，因為你對他來說是不夠重要的顧客，他會留著賣給對他更重要的人。

同樣的，假設一個中等產量的藝術家，一年即使能完成二十張作品，也十分有限。新舊買家分一分就沒了，要銷售一空是很容易的事。所以畫廊老闆會留一手，這樣當一個他得罪不起的顧客上門時，他起碼手邊還有幾件作品可以應付。還有一種狀況，如果畫廊老闆知道這個買家就想獲利了結，會不顧約定把作品送去拍賣，這樣做只會打亂畫廊的規劃，畫廊會防著他。

我常帶著入門級的學員們到處參觀畫廊、藝術家工作室增長見識，曾有人問過：

「老師，為何你帶我們去的地方常是買不到作品的地方？」我嘴巴上雖說藝術家作品是稀缺的，買不到太正常。但我不好意思直說或者可能還有另外的理由：「你道行不夠，人家不想賣你。」

不能隨便轉賣

經紀畫廊必須掌握經手作品的流向，有的畫廊會與藏家簽禁止轉售協定，限制藏家在一定時限內，例如三至五年，不得將作品送進拍賣行。因為藝術家的創作階段平均為三到五年，學術價值和市場價值都得經過一段沉澱和醞釀。

送去拍賣，如果作品太多人爭，遇到哪個勢在必得的藏家，可能價格一下會高得失控；如果一級市場推廣時間過短，藏家人數不夠多，可能又因乏人問津而慘遭流拍，流拍紀錄永遠留在那裡，就難看了。所以，經紀人會希望作品不要太快進入二級市場，以免被低價拋售，或者高價演出，產生負面效果。

如果藏家有轉賣意願，畫廊有優先購買權，以此來控制價格。雖然畫廊自行將作品買回，是不小的負擔，但卻可以保證藝術家在一級市場價格的穩定。如果不回購，可能畫廊實力不足，或是藝術家這作品不夠重要，或是藝術家已有了穩定的市場地位。

這些畫廊在沒有訂定轉售協議前不會出售。如果藏家沒依照最初轉售協定回售作品給畫廊，而將畫廊買來的藏品送拍，就犯了畫廊大忌，畫廊對這種行為很反感，藏家日後甚至可能買不到作品。而且如果畫廊發現藏家是為牟利炒作，藝術圈的風聲傳得特別快，未來會有被其它畫廊拒絕的可能。

在藝術博覽會買

在藝博會買和在畫廊買沒什麼區別，因為博覽會都是畫廊來參展的，只是同時的選擇性更多，可以相互比較，一站購足。藝術博覽會都會開放對公眾售票，但有的熱門展會在開幕前票已賣完，要提早上網訂。

另外，藝博會有特殊貴賓待遇。會前會收到主辦方發的VIP卡或者電子郵件邀請函，只要輸入密碼，能收到數位的貴賓入場證，掃碼出入。貴賓身分能獲得許多方便與優惠，如可在前一天預展先睹為快，數天免門票進場，使用貴賓室休息用餐，參加論壇講座酒會與周邊展覽等。一般是由畫廊推薦名單，博覽會自身也會蒐集名單，需要可與主辦方申請。如果你曾在畫廊買過作品，畫廊會樂意幫你申請。

如果要參加國外的博覽會得做好準備工作。事先詳閱行程表，確認日期地點，機票

與旅館往往要提早幾個月預定。如果你喜歡的畫廊要參加，如果你在追蹤某藝術家的作品，都可以預先跟畫廊聯繫。

參觀時可以先粗略地瀏覽完一圈，記下喜歡的畫廊編號和作品，之後再倒回去細看特別欣賞的作品。展板邊高高的方形牌子上會有畫廊名、展位號以及畫廊所處城市，有些連鎖畫廊可以看到牌子底下一串城市名字。

交易熱絡的博覽會甚至還在預展時，各畫廊的重要作品就已被訂購一空。熟手往往先下手為強，據說，國際大藏家皮諾（François Pinault）為早點進入會場，曾不惜偽裝成清潔工而被識破。預展前幾個小時是交易最熱絡的時候，絕大多數作品已成交，許多重要的藏家早已離場。你如果擔心好東西沒了，那還得想辦法儘早進來。

在會場如果看到喜歡的作品，就趕緊向畫廊訂購，留下聯繫方式，畫廊會發訂購確認單給你。如果猶豫，明天再來可能就屬於別人了。

在拍賣會買

拍賣行徵集二手市場的藏品，以競價方式成交。買方參與拍賣的程序是：瀏覽線上實體拍賣圖錄→出席拍賣預展→確定拍品→交納保證金辦理競投牌→透過現場、委託或

電話競拍→競買成功簽署成交確認書→付清價款→收到作品。

拍賣圖錄

拍賣圖錄會在拍賣前寄給藏家，讓藏家提前瀏覽，也可在網上瀏覽電子目錄。我感覺拍賣圖錄是人類最沉重也是最甜蜜的負荷。這麼多拍賣公司，每個都有春秋兩大拍，平日幾小拍，還有不同專場。春去秋來，這些印製精美重如山的圖錄就像磚頭般砸向你，家裡書櫃沒多久就被這些圖錄占滿了。二手書不收，扔了又覺得可惜，我只好一一致電去說，請不要再寄圖錄給我了，我自己上網去看，需要紙本會再去索取。

拍賣圖錄裡面不同專場均以編號作為順序。標號下是作者、品類、創作年代、尺寸、質地、著錄，以及預估價。圖錄除了作品圖片，並附有詳細的文字說明。買家拿到圖錄之後，開始翻看有沒有心動的。聽過一個藏家朋友說，他一邊翻，總是一邊心裡默默算著手邊可動用的錢有多少。然後感嘆：在藝術品面前，不管多富有，都是窮人。

如果買家無法在競標前看到原作，可以在目錄上選定想瞭解的作品，請拍賣行提供拍賣品的狀況說明書。如果作品上有損毀或刮痕，都必須在說明書上描述清楚。預展也是請朋友專家諮詢的好機會，在拍品真偽、價位上拿不準，可以請人為自己「掌眼」。

預展上，可以近距離接觸感興趣的拍品（有的要求出示號碼牌）。拍品目錄印得很

漂亮，現場一看呢，畫面油彩都裂了，或色澤不同，或有刮痕損傷，都得當場確認。

拍賣進行式：

拍賣名詞怎麼看？

上拍：作品參與拍賣

大拍：春秋兩季的拍賣會

專場：特定主題的拍賣

定金：辦理競投牌時交的保證金

落槌：拍賣官落下木槌，表示成交

流拍：沒達到底價，沒成交

成交率：成交總數與送拍總數的百分比

委託人：送拍的個人或機構

競買人：競拍的個人或機構

應計費用：如保險、圖錄、包裝、運輸、鑒定估價等相應費用

成交價：又稱「落槌價」拍賣官落槌的價格

參考價：又稱「預估價」拍品的價格預估，不是最後的售價

底價：又稱「保留價」，最低出售價格

白手套：全場拍品全數拍出

新聞裡拍賣會動輒拍出價值上億的藝術品，感覺想進拍賣會，一定要是大富豪嗎？那可不一定，也有拍品是從幾萬元起跳的。可坐在會場看熱鬧，趁機觀察學學，什麼都不買也沒問題。但有些如夜場等活絡的場次，就會要求交了保證金，辦了牌的才能入場，控制人數。

參加拍賣，最好提前到場。因拍賣各場次眾多，上場前要注意拍賣的場次、時間、地點。要先去辦一張有數字的紙牌，是給買家出價舉的。辦牌得填基本資料與交保證金，有時場次不同保證金不同。要記得自己想競拍的序號，計算可能到的時間，並確認競買的心理價位。現在多數都有現場直播。

有經驗的拍賣官會調動現場情緒，控制拍賣節奏。拍賣官會先報出拍品編號與起拍價。起拍價是根據底價定的，一般會低於底價，加價則根據「競價階梯」進行。當報價低於一千元時，每個競價階梯為一百元；超過一千元，則按「2、5、8」的階梯報價。例如，下一件拍品為0001號，起拍價一萬元。如果有興趣買，就舉一下號牌，向拍賣官示意。如果另外有人舉牌，拍賣官就會根據競價階梯報價：一萬二；還有舉牌，

拍賣師就繼續：一萬五、一萬八、兩萬……，直到沒人再舉為止。

也有例外的情況，有些競拍人如果不舉牌，舉個手勢，可以自行加價，具體數額可以口頭或以手勢向拍賣官示意。例如1，就代表他向拍賣官申請打破競價階梯，例如要從三十萬，不是跳到三十二萬，而是報三十一萬，由拍賣官裁量決定接不接受。

拍賣官會問：「有人響應嗎？」如果有，拍賣官會說道：「有了！還有加的嗎？這位先生加了，還有加價的嗎？……」如果一開始就沒有人應，他就會說「最後一次！」如果這正是你想買的拍品，這個關鍵時刻要當機立斷，果斷舉牌。買家可以通過舉牌、點頭、手勢等多種方式示意拍賣師。應學會從拍賣官叫價中判斷現場情況，抓住機會舉牌，爭取出價。

還可以電話、網路或書面委託的方式參與拍賣。網上競投是在網上競投平台即時出價。電話競投是先填委託，拍到預定拍品時，拍賣公司會撥電話進來讓您參與現場競價。因為台北與紐約巴黎有時差，拍到時藏家就得熬夜守候電話。書面競投則是提交書面競投申請，設定價位，由拍賣官代為出價。許多無法親臨或想隱藏身分的藏家，會選擇這兩種方式來競拍。所以在每個現場旁邊會有一大列委託席，代為舉牌。

也有人找代理人舉牌，以提高拍到的機率。如果落槌有兩個人，是以親自出席者為優先。所以還是多參加現場競投，親自體驗緊張刺激的拍賣氣氛。

考驗膽識的心理戰

拍賣是金錢與實力的較勁，更是考驗智慧與膽識的心理戰。能否買到，除了實力，全靠運氣與機緣。我幾次看到估價覺得心動，還沒舉牌下就遠高過自己的心理價位，只能望而興嘆。

上拍場得承受各種心理考驗：價格超過心理價格了要不要舉？超過預算與負擔能力了要不要舉？我非拿到這張作品不可嗎？心裡想要的作品竟然完全沒人舉，我要不要舉？種種抉擇都得在幾秒鐘內迅速決定。所有的過程都是戰術，事前得綜合分析，這件東西值不值這個價，能不能要，什麼價位要，未來想再出手會是什麼價格，都是個博奕的過程。

有人會一口拋出遠高於眾人預期的價錢，使他人被出價氣勢所迷惑，在猶豫不決時成交。拍賣官口中念出一串串數字，十分炫惑人心，讓人忘乎所以，忘記這些數字都是

因為前幾排都是空的，我們同學們就都興高采烈給他坐下去。記得在讀中央美院藝管所課中曾去觀摩拍賣現場，拍賣現場座位是越後排越搶手。後來才知道越是老手，就越往後坐，甚至站在最後。待在後頭更容易掌握全場舉牌的情況，好當機立斷。

白花花的銀子，所以舉牌的動作很容易變成失控的選擇。

有些霸王買家，號碼牌一旦舉起，就不再放下了。其他競價者不管怎麼出，他牌子一直舉著，堅持再加，其他人就知難而退了。拍賣會瀰漫躁動的氣氛與情緒，很容易頭昏目眩，被牽著走。

所以，你原本心儀的作品，不一定買得到，除非你不計一切代價要買到。如果另外有個與你一樣抱著必定到手，牌也舉著不放的人，你們在幾輪廝殺後，你最終會靠多花冤枉錢買到。為了避免冤大頭，選擇標的得多幾張，且為每張設定好心理價位。

初進拍場的人，去感受氣氛就好。我有個朋友覺得現場很有趣，也來舉舉看，一不小心就買到了高價作品的最後一口。如果不喜歡，或荷包不夠，那就冤了。所以就先去多吸收經驗，多體驗幾次就習慣了。

拍場上，有人不知道買什麼，就只知道去搶圖錄的封面。要不然就是看場上哪個作品舉牌次數多，他舉到最後拿下就是了。因為他們認為，最珍貴或這場估價最高的作品，才會被印在封面上。聽說台灣有幾個上市公司老闆被冠上「某封面」的稱號，就是因為只去舉封面。拍賣行有銷售策略，有時封面也不見得是最好的那張。跟著舉這一著，也許就落入圈套。

拍到後

落槌成交。成交價不得低於保留的底價。落槌那一刻，買家能得到無比的滿足感，因為作品已屬於自己了。一旦舉牌成功，工作人員會送來確認書，買家應即刻簽字，若拒絕簽字，則視為本次拍賣無效。

買家競買成功後，可要求拍賣公司出具相應的證明，此證明能說明買家得到拍品的合法性，並為以後有可能的轉讓提供依據。成交後，買方需要給拍賣公司落槌價10%至25%的佣金（拍品價格與各拍賣公司不同），當然也有更高或更低的情況。

因競價原因，有時拍賣價會比一級市場價格高出很多。原因一可能是作品有代表性或歷史意義，二或是有特定藏家追捧，三或有特定人士運作。所以，拍賣競價結果常比市場價高，但這價格並不能說明藝術家以後的市場價格就會在這種高價，只是參考。

收到拍品後，一定要全面檢查作品狀況，因為二手作品，有些會附損壞狀況報告書。查看作品有無瑕疵？是否發霉、有裂紋，以及修復情況等等。

新手從哪入手好

有新人喜歡去拍賣會，認為自己知之不多，反正就去拍賣會舉牌，價高者得，概

念簡單。但拍賣公司良莠不齊，作品真假難辨，也不保真，風險比較大，得有選擇的眼力。也因拍賣現場競價，更適合懂門道的老手。新入行的買家可以先去學習觀摩。

還沒出手過的新手，先選擇畫廊入手較好，畫廊先挑選了表現突出的作品，買家也更有時間慎重考慮。藝博會上畫廊的選擇多，也是好的途徑。但畫廊多到眼花撩亂，也得靠眼力判斷選擇。

可尋找已展現自我風格的青年藝術家，價格相對較低，也有未來的想像空間。收藏當代藝術，收藏與我們生活於同一時代的作品，會感覺這時代的共鳴。

紙上作品的價格通常會更低一些。或選擇如原創版畫、攝影或雕塑這類多版次的限量作品，多版次作品價格會低些，也有一定的升值空間。

石版畫、銅版畫、絲網版畫等可複製的藝術品，雖然也是紙上作品，但製版與印刷的成本也可能非常高。如果版畫左下角標明印數與印張。如"15/50"，這張是印五十張中的第十五張。右下角是作者的簽名與創作年代。專業的版畫簽名，一定是用鉛筆。有些左下角沒有數字，而是A.P、P.P等字樣的縮寫：

A.P.＝Artist Proof，藝術家自存。

P.P.＝Printer's Proof，版畫工坊保存。

H.C.＝Hors Commerce，技師用來對版和試版的作品

版畫數量多寡影響價格。如果印數是五十個印數。有的藝術家或工坊自留前十個版號的作品，從第十一號開始賣。賣完最後一張，再倒過來賣第一到第十張。

影像收藏也講級別、作品的完好性和稀有性等。通常攝影師會在作品上簽上名字及版數。作品或保證書上標示1/10，10代表作品只製作十張，1則是該作品的標號。如果沒有編號，標示AP（Artist Proof）這是藝術家自己保留的版本。

雕塑通常會做六到十二個版本，版數由創作者決定。這些多版本作品單價會低於那些獨一無二的作品，比較適合新手出手

不要迷信名氣

有人喜歡去買有名氣的藝術家，只是通過頭銜、職務、經歷、年紀等外在「標籤」去判斷藝術家的好壞。

從畫壇地位、職務職稱、師承學歷、獲獎參展、交遊圈子、成交價位等都能對定價產生影響。但關鍵的因素，絕對不是名氣。某些政治文化名流，價格很高，但不一定有藝術價值。這種價格經不起時代的考驗，有價也是暫時的。

藝術家與作品如果在多家美術雜誌出現，可能是此人受到注藝術家的名氣玄機多。

目，但也有可能是藝術機構買版面的市場行為。眾多專家評論，眾多展覽展示，眾多傳媒宣傳，眾多人士高價收藏。有可能的確是藝術家有實力，但也可能是背後有特定的運作，所以得看都是什麼專家媒體與藏家。

真正的名家是靠作品成名，而不是名氣。有權有勢有各種頭銜，一旦失權失勢，藝術地位和市場價格會直線下跌。

在藝術界認同過程中，藝術家地位與聲譽不一定長久，得長久經得起時間考驗的也不容易。有名氣不代表是最「好」的；且有時價錢太高，承接力道反而有限。市場上名家的贗品太多，一旦買到，反而損失慘重。

第十章 為藝術而收藏

人生值得收藏的物件太多了。像我曾收藏掉下來的牙齒，蒐集秋天的落葉；我妹收藏過各種餐巾紙。有些收藏，關乎我們生命的成長記憶，無法出售，也無法流通。

收藏家是對某類東西著迷的人，有人蒐集郵票、錢幣、煙斗、古籍、老相機、黑膠唱片、漫畫等等。藝術收藏家，就是醉心蒐集藝術品的人。收藏藝術品得有長時間的雅興，僅僅只是「喜歡」幾件作品，還不成其為收藏家。從買家變成收藏家，就像愛花者因長久研究日積月累成為植物學家一樣，兩者的樂趣與境界完全不同。

藝術收藏，是追求一種感動，不一定貴才有感動。經常把玩在手，研究欣賞，必然產生濃厚感情，就像養寵物，日子久了，一定有感情。他們不會買了扔在倉庫，只關心漲價了沒？只是關注怎樣能繼續買到心儀的作品，或與好友共賞，或享獨樂之樂。他們

為藝術收藏，為自己的情感收藏。他們受藏品的啟悟感動，與藝術品共同生活，體驗收藏「過程」中的際遇和趣味。這種出自單純的藝術志趣，也是精神的寄託，對藏品是恬念痴迷的，甚至是生命的一部分。收藏就是淘洗生命的過程，擁有了某件東西，就多了個生命的印記。

收藏是樂事，收藏家的成就就不在於從中賺取多少錢，而是從過程中得到成就感與滿足感。收藏家劉銘浩曾寫過：

人生四願

吃得下、笑得出、睡得著、醒得來

收藏四怨

遇不到、買不起、藏不住、賣不掉

想買，買不到；想收，買不起；賣了，賣太早；想出手，又賣不掉。總是難免會有各種遺憾。我認為煩惱還有：個人品味和興趣會不斷變化，眼光提升了，後悔之前收的。買多了就有保存保管的問題，有錢收作品，還得有錢買更大的空間存放，還得考慮發霉、蟲蛀、毀損、遺失、被偷等問題。數位藝術與虛擬空間雖然不會發霉，但錢包也

有被偷的危險。

藏品總是會繼續疊加或延展，就得加深自己對藝術的瞭解，在藏品間創造對話與思考，梳理出自己的收藏系統。收藏若與愛好相結合，勤於研究學習，絕對是一大樂趣。

但建立收藏系統，是以有限的資金，追求無限的藏品，永遠會有遺憾。如果太執著，什麼系列的什麼物件，非收藏到不可，那就會徒生煩惱，還是得學會放手。

收藏的心態有了投資的結果

藝術沒有對錯，要在哪裡買，買什麼都是個人的自由。收藏穩賺不賠的原則是：「自己喜歡」。如果一件藝術品自己真喜歡，管他漲跌高低賺賠，我放在家裡天天觀看把玩，那也真賺了。收藏，別靠耳朵，要靠眼睛。有人只聽專家推薦，或是看市場的走向就買。不要光聽別人說，得培養自己的眼力與判斷。如果不喜歡，或是買了不知道要放哪裡，請不要買下去。

藝術品畢竟是精神層次的東西，賺到了精神思想與審美層面的滿足，也就太夠了。如果哪天想出手不小心又賺到了錢，那就更開心了。以收藏的心態，卻有了投資的結果，是最理想的收藏狀態。

心是最大的博物館，自己喜歡的就是最好的。在收藏的世界裡，如果有一個物件讓你感動珍惜而心生虔誠，那麼它就是無價之寶。歌德說：「收藏家是世上最幸福快樂的人。」為什麼？是因為擁有了嗎？不完全是，因為收藏的過程本身就是最大的樂趣。沒有人能一直保有一件藏品，藏品都是滄桑流變的，所有的藏品都是人類共有的財富。這類人收藏不是為自己擁有，而是暫時保管全人類的美感與創意。收藏藝術，是對人類文明的禮讚、珍惜與守護。

藝術收藏沒有對錯，但有高下。高下與否，得靠時間與歲月的積累來檢驗。買到大師不稀奇，關鍵在你在什麼時候買。例如當年收了大師的少作，很早收了大師代表作，或者能以高幾倍的價格賣出。金錢回報是其次，這種喜悅更是證明自己眼光的成就感。

很多人都知道上班族收藏家宮津大輔的故事，但我認為他故事的傳奇，是他用薪水一點一點建立起自己的收藏體系。

他的收藏始於一九九〇年代，他還是公司小職員時，有一天在美術館看見草間彌生一九五三年的繪畫，一見鍾情，決定擁有。這是他收藏的第一件作品。當時草間彌生雖然還沒現在那麼貴，但仍是不小的金額。許多人選擇汽車名表犒賞自己，而他喜歡藝術品。他也用低利貸款興建自己的房子「Dream House」，邀請許多藝術家為特定空間創作。對他來說，收藏並非作為投資管道，而是想跟藝術家及作品共同生活。

另外，赫伯（Herbert）和桃樂絲（Dorothy Vogel）也是一對傳奇的上班族藏家，赫伯的工作是郵差，桃樂絲是紐約布魯克林公共圖書館館員。儘管收入平平，這對夫婦相當有先見之明地大量買進了他們有信心的藝術家作品，例如勒維特（SolLe Witt）、貝瑞（Robert Barry）和塔特爾（Richard Tuttle）等，不過他們買的都是能用計程車載回家的小型作品。

收藏最理想的狀態是：「以收藏的心態有了投資的結果」。藝術品買了留著收藏賞心悅目，如又挑選到潛力藝術家，賣出時獲利驚人，也就有了投資的結果。最悲催的結果就是反過來：「以投資的心態，卻有了收藏的結果」，只是因為聽人家說，只是為了「投資」去買，買了自己不喜歡，又賣不出去的東西，就只好勉為其難「收藏」下來了。

收藏未來

最有眼光的頂級收藏家是能收藏未來，而不是過去。對他們而言，收藏不只是顯示地位和品味而已。他們堅持走自己的路，獨立的判斷與人文精神，甚至能推動文化藝術的發展。

如收藏家蕭麗虹經歷了長達四十年的系統收藏，藏品呈現了台灣當代藝術的多元面貌，也完整記錄了社會文化的軌跡。因此成為了台灣當代藝術的重要推手。

又如微軟聯合創始人點子王保羅・艾倫（Paul Gardner Allen），他就是收藏未來。

他選擇藏品的標準都是有超前性藝術理念藝術家的代表作。這一標準，意味著他手上肯定都是藝術史名作。

二○二二年，他珍藏的橫跨五百年的一百五十五件珍稀傑作，透過佳士得舉辦了兩天的慈善拍賣，總成交金額高達十六億美元，成為有史以來價值最高的單一藝術收藏，並締造了包括秀拉、梵谷、塞尚在內二十七位藝術家的世界拍賣紀錄。

二○一一年，他在回憶錄《Idea Man》中這樣寫道：「我被像我一樣渴望窺探未來的人吸引。從年輕至今，我從未停止過思考未來。」的確，能在藝術史留下刻痕足跡的藝術家，必定是創造未來的人，但也得有這些具有先鋒創見的伯樂收藏家能夠收藏欣賞。

陳泰銘（Pierre Chen）是台灣的頂級收藏家。陳泰銘一九九九年成立國巨基金會，聚焦收藏現當代藝術史經典代表作，為全球第四大收藏家。二○二三年，國巨基金會與英國倫敦泰特現代藝術館（Tate Modern）合作舉辦「捕捉瞬間——繪畫和攝影之旅」大展。陳泰銘以這批收藏來證明自己對當代藝術的品味跟視野，受到全球矚目。

早在二〇一五年，陳泰銘就先後在東京國立近代美術館、名古屋美術館、廣島市現代美術館，以及京都國立近代美術館受邀辦過收藏展，極受好評。倫敦泰特美術館堪稱當代藝術最高殿堂，參訪人數與影響力首屈一指。陳泰銘在泰特的收藏展，展期長達七個多月，足見館方的重視。證明他購藏的藝術品多是有藝術史高度的重量級藏品，才能通過美術館學術把關的審核考驗。

其中，最受矚目的藏品是大衛霍克尼作於一九七一年的《藝術家肖像（泳池與兩個人像）》，館方將這件作品印在展覽邀請卡上。這是藝術家最具標誌性的作品之一。在二〇一八年在紐約佳士得拍出九千多萬美元，創下在世藝術家作品的拍賣天價。因為泰特這次展覽，外界才知道是陳泰銘所有。世界上有實力買頂尖藝術品的富豪很多，但不是人人能得到藝術史代表作。因為收藏家必須很用心、很用功、很堅定，才能在對的時間最快做對的決定。

陳泰銘曾表示，高科技公司的業務轉變迅速，每天都得拚搏度日。面對工作的巨大壓力，藝術與音樂，是他平衡壓力的精神支柱。如此既收藏了人類觀看與審美的文明史，又能給生活帶來精神紓解，活出有價值的人生。

企業收藏

國外大企業幾乎都有藝術收藏，而且多有向公眾展示的美術館。

例如微軟公司有龐大的藝術基金蒐羅世界名作，價值最大的固定資產就是藝術品。德意志銀行擁有超過五萬六千萬件藏品，是全球最大的藝術品買家，總估值超過兩億美元。瑞士銀行擁有超過三萬件當代最具影響力的藝術家作品，這些藏品在瑞銀全球各地的辦公室展示。瑞銀收藏了台灣藝術家陳界仁、周育正、黃海欣、朱銘、林明弘和吳季璁等作品。泰康人壽是固定每年拿出集團利潤的１％至２％購買藝術品，長線建立收藏體系。不但讓企業的資產多元化，也承担了相應的社會責任。

之前就聽說日本大企業幾乎都有收藏，二○二三年隨視丘攝影藝術學院到東京上課，讓我對日本企業的強大收藏實力與社會責任感瞠目結舌。

我們先去箱根POLA美術館，這美術館由知名化妝品集團POLAORBIS設立。一進入，看見一條綠意盎然的玻璃隧道。美術館大量運用落地玻璃，地上二樓、地下三樓的挑高建築，就像是隱身在森林裡的透明盒子，還得了二○○四年日本的設計大獎。在館內走動，純白滑石、白色霧面玻璃，色彩純淨。自然光下的藍天白雲、森林綠意全納入視線，彷彿被森林圍繞。

這館藏品的世界藝術史高度與重要性更是讓人瞠目結舌，說是印象派繪畫收藏為日本最多，但同時代其他派別的重要藝術家作品也不少。這館的理念是自然與藝術的共生。走出大門館外，還有散落在林間小徑的大型雕塑。這一切呈現，POLA集團創辦人鈴木常司是靈魂人物。日本光一個企業就有這樣驚人的收藏實力，還能做出建築講究供大眾參觀遊憩的美術館，令人吃驚，但這其實這只是此行的序幕而已。

在箱根繼續去雕刻之森美術館。大山裡的美術館不稀奇，關鍵是以群山為背景，以藍天為屋頂，把大雕塑一個個放在廣闊的草地上。整座山從山頂到溪邊有七萬平方公尺，置放了數百件大型雕塑。雕刻公園不稀奇，關鍵是這地方早在一九六九年就創建了，是日本第一座戶外美術館。而且是由日本富士產經集團這個傳媒集團收藏運營，又是個企業佳作。富士產經集團除了做雕刻之森，一九八一年在長野又做了另外一個在戶外的美原高原美術館。

為什麼要在深山裡建露天美術館？創辦人鹿內信隆先生說，要以身處景觀環境中的世界現代雕刻，給日本的藝術文化注入新力量。現在看來，五十多年前的人能有這樣的行動，極富遠見。藝術的創意能激發社會的創新精神，盡到企業的社會責任。

在高低錯落的山林緩緩而行，欣賞這些座落在草地上的大雕塑。收藏雕塑不稀奇，雕刻之森竟然收藏了三千多件作品，囊括了近現代的雕塑巨匠名作。例如我一進來看到

羅丹的《巴爾扎克》就驚到了，因為這件我在巴黎的羅丹博物館花園看過，竟然這裡也有。現代雕塑的開創者羅丹，被讚譽為「塑造人類靈魂的藝術家」，羅丹《巴爾扎克》這件驚世駭俗之作絕對可稱得上是雕刻之寶。

據說這裡亨利摩爾（Henry Moore）的作品最多，總計達二十六件，長期展示摩爾的眾多作品是這裡特色。另外還在屋內特展看到我喜歡的賈科梅蒂（Alberto Giacometti）。台灣的楊英風與朱銘他們也有收藏。這裏還有畢卡索館，專門收藏陶器、雕刻與一部分的繪畫。

在大自然美景裡駐足欣賞，這些本來只在藝術史書上提到的大師巨作，竟然一一出現眼前。這麼大範圍的山林草地，每天接待那麼多從世界來的遊客，得要花多少人力財力來維護？太驚人了。

再回東京，我們去上野公園裡的「國立西洋美術館」。之前就聽說過這個館有很多故事。川崎造船所社長松方幸次郎於一九一六年開始在歐洲收藏藝術，藏品都存放於英國與法國。二戰後，日本要求法國返還。一九五九年四月裝載藏品的船抵達日本，國立西洋美術館於是成立。

這個館的收藏常設展從西方文藝復興時期的畫作開始，一直到現代藝術，雖然不是件件精品，但邊走邊感覺就是親身經歷了西方藝術發展史。主體大概就是松方幸次郎的

藏品，看到他和莫內的書信往來與合照。這又是個因企業家早年的收藏眼光，因此顯耀國力、嘉惠後代的驚人案例。

之後去東京 Artizon Museum 受到更大的震撼。這是由普利司通輪胎公司（Bridgestone）的創始人石橋正二郎創立的。哇！又是一個企業做的美術館。才知道普利司通這的名字的日文來源。

一九五二年，普利司通在這裡蓋了公司總部，為了展示創辦人石橋正二郎收藏的藝術品，就在大樓底層設立Bridgestone美術館。時光荏苒，大樓已老。他們請來著名的日建設計重蓋新樓，二○二○年一月落成開放。舊Bridgestone美術館以全新樣貌，更名為Artizon museum。哦，原來這麼新⋯怪不得沒聽過。

這空間本身就是一個巨大的藝術品，電梯與牆壁的材料閃著金色的光芒，燈光很美。看到才剛開幕兩天的主題展是抽象藝術史，我本來就喜歡抽象藝術，很開心。

展覽做得真的很棒，脈絡清晰，談抽象的起源第一張就是塞尚，然後是梵谷、莫內⋯⋯往下看還有畢卡索、布拉克、杜象、康丁斯基、蒙德里安、包浩斯系統、米羅、布朗庫西、波洛克、德庫寧、羅斯科、趙無極、哈同、草間彌生等等等，個個都是藝術史巨匠與大師，仔細看展品雖然也有借來的，但多數都是石橋家族收藏，這種收藏實力與遠見真令人吃驚。

更關鍵的是他們也同時收藏了這些抽象畫派當年的書籍、刊物、文件、展覽傳單等等，表示他們不但收作品，更是收藏二十世紀重要的藝術發展脈絡。這種收藏深度更令人欽佩。

聽說他們收藏了十七張趙無極，件件精品，真是歎為觀止。作為Artizon的研究機構，專注於館藏的研究、儲存、保存和修復。還有面向公眾的講座和工作坊，以及向研究人員開放的圖書館。

石橋財團藝術研究中心，二〇一五年開設。在網上看到原來還有石橋財團藝術研究中心，二〇一五年開設。

隔天我們去參觀東京Watari-um當代藝術館，這原是東京推廣國際最前衛藝術的畫廊，後來轉型成私人美術館，做了不少當代藝術重量級藝術家的個展而知名。

展覽名「I LOVE ART 17」在這裡看到了好多當代藝術大師少見的作品，如馬格利特、安迪沃荷、大衛霍克尼、博伊斯等人的攝影作品，白南準除了電視、機器人之外，有魚缸多媒體裝置；還有小野洋子的裝置與攝影史經典黛安阿勃斯等等……此行太幸運，一路走來，從古典到當代，西方藝術史大師原作幾乎全看齊了。

創始人ShizukoWatari一九七二年成立畫廊，推廣如白南準、Keith Haring等前衛藝術家。一九九〇年，她在澀谷由瑞士建築師Mario Botta設計的一座小三角地建築中，開設了現在看到的有著花崗岩和混凝土條紋立面的Watari-um當代藝術美術館，向公眾開

放。從她一九九一年舉辦博伊斯的展覽開始，Watari-um以能做具有歷史意義的國際藝術家展覽而聞名，同時也反映了日本藝術的國際地位。

Shizuko Watari女兒與兒子創立了藝術商店「On Sundays」。地下一樓挑選各國出版的藝術、設計書籍與攝影集，一樓除有各種藝術設計品外，還有以藝術品和電影場景設計而成的明信片，以英文字母排序，數量之多，令人歎為觀止。

日本這些企業家肯花大錢長期積累投入世界藝術的收藏與研究，還能慷慨開放給公眾欣賞學習，表現出無比的識見、卓見與遠見，真心敬佩。

要收藏什麼樣的作品

藝術收藏取決於個人品味，也是藏家對自我認知的反映。有些人依循特定主題或個人興趣來收藏作品，例如是某種風格、特定的歷史時期、媒材、區域。有人則是想保存特定年代或文化之下的創作產物。

例如藝術家里維拉（Diego River）因對自身的墨西哥文化興趣濃厚，蒐集了六千多件前西班牙時期的作品，目前這些作品展示於墨西哥的阿納瓦克利博物館。

美國藏家羅納德・蘭黛（Ronald Lauder）在十四歲那年，用猶太教成人禮禮金買

下第一件藝術品，這件作品是埃貢・席勒（Egon Schiele）的素描畫。席勒的畫作就此開啟了他一生收藏德國及奧地利畫家的追尋。他在紐約創立了專門研究蒐藏這類作品的私人美術館。

有些藏家收藏沒有目的，只購買視覺上吸引他們的作品，或在某個時刻打動他們的作品。有些藏家特別喜歡投資後勢看漲的績優股作品，而有些藏家則對新銳藝術家感興趣，也就是那些在藝壇上還不太有名，作品價格較低的年輕藝術家。

還有一種就是「要買就買最好的，絕不退而求其次」。例如陳泰銘從廖繼春、常玉這些華人藝術家的頂尖作品開始收藏，一邊收藏、一邊學習，然後去搜世界藝術史的經典名作。不管任何人要辦當時藝術家的展覽，都得跟他去借。一般人愛藝術能走進美術館逛逛就不錯了，可是收藏家會把這些收在美術館裡的作品放到自己的收藏體系中。

面對藝術，比擁有更重要的是：欣賞的能力與欣賞的心情。但往往是，買得起名畫，買不到欣賞名畫的能力；如同買得了遊艇，買不了在遊艇上欣賞風景的心情。

第十一章　藝術品資產能避險保值增值

怎麼賣

藝術品成功收藏的五個階段：遇得到／看得懂／買得起／藏得住／賣得掉。前面四個都很好理解，必須有機緣能先遇到這件作品，遇到後得能看懂，看懂後還得想買，還要能買得起。買了還得藏得住，不要賣得太早賣在起漲點。

那至於賣呢？圈內有人喜歡批評收藏家出貨賣東西，彷彿一賣就有收藏動機不純的嫌疑。其實收藏的過程也不是不會有賣出的時機。

如果最初買的時候，就是喜歡，買了就是想放在家裡欣賞，當然不會去考慮到有一天會再賣出去。但隨著時間推移，也許對作品的看法變了，或者眼光轉變，不再喜歡。

很簡單，就把它賣掉。或者藏家忽然財務緊張需要現金週轉，只好變賣藏品。又或者二代三代繼承了作品，既不懂也不喜歡，那也會出手。但不是想賣，就都能賣得掉的喔！

如果手上有藏品想出手，怎麼賣？能委託畫廊賣嗎？代理畫廊只會回購自己代理的作品，但真的願意回收作品為代理藝術家護盤的畫廊還是少之又少。有些經紀人在藏家之間穿梭轉售二手作品。這些游走於圈子的人士，各方消息特多。他們知道哪些作品在誰手上，哪些人想進貨，哪些人想出手。如果手上有，可以委託他們找下家。但問題是一般人不認識這些特定圈子的人，且兩方需要極高的信任度。

二手想再轉手就只能選擇拍賣行了。但很多人誤以為，我不管買了什麼，將來給拍賣行賣就行了。拍賣可能會對你說不，因為作品有足夠的市場需求才會被徵集。拍賣行為了業績，會盡可能找搶手的東西，這是明白的供需關係。只是越搶手的貨，願意拿出來的人就越少。如果手上有重要精品，拍賣行會上門來懇求出手。

藏家可先電郵圖片與資料給拍賣行，或者在網上填估價申請，他們會先來估價。

如果拍賣行接受了委託，藏品會由專業人員進行審核，簽署委託拍賣合約，詳注作品名稱、尺寸、年代以及保留價也就是底價等。

拍賣成交後，賣方必須支付的費用包括佣金、圖錄費、保險費等。另外還可能產生鑑定、維修、清洗、保管、配框等其他費用，這是依照實際發生金額實收，或也可能不收。

最佳避險標的

藝術品在國際資本市場，是資產配置的另一選擇。幾輪金融風暴後，人們開始有了必須多元置產的意識，藝術品成為投資的另一渠道。

經濟下行，股市低迷、基金縮水、房地產重挫，但因藝術品與其他如股票、債券等投資標的的關聯度低，與經濟週期的關聯也相對較小，是極好的避險標的。在熊市時，藝術精品能有效抵禦經濟危機。

一九九七年的亞洲金融風暴，藝術品資產救了不少公司。印尼一家大型石油企業資金鏈斷了，拍賣了公司所有收藏的藝術品，得到了足夠的周轉資金，避免了破產。二〇〇八年，美國投資銀行雷曼兄弟倒閉後，所剩的優質資產，就是他們多年收藏的藝術品。YSL聖蘿蘭以五十年的時間，依照世界藝術史脈絡收了七百多件作品。風格從野獸派、立體派、未來主義、超現實主義等，每件都是精品與代表作，橫跨各個時期。過世後透過佳士得專拍，在金融海嘯嚴重的二〇〇九年二月，七百三十三件作品上拍，成交率破96%，成交金額三億七千四百歐元。這場拍賣完全不受大經濟環境的影響，證明藝術精品的保值性與增值性。這就是藝術品在金融危機中被視為「資產安全港」的原因。

當藝術市場行情調整，規模縮水，擠出去的都是暴漲時的泡沫，但藝術史經典與精品卻永遠在歷史高位。根據歷史經驗，金融危機爆發，相對安全的藝術品就是投資避險的最好渠道。尤其有藝術史地位與市場廣泛接受的稀缺作品是硬通貨，是最好的抗風險選擇。

二○○八年金融風暴後，美林《2009全球財富報告》公布，儘管全球富人資產縮水20%至24%，但藝術品投資在卻上揚了1%至5%。這表示在金融風暴的影響下，有更多人提高了藝術品在整體資產中的比例。

而且，藝術市場是國際性的市場，當區域經濟發生危機，各種資產貶值時，藝術史經典作品在全球任何地區，價值都存在。

資產保值增值最佳標的

全球貨幣發行量不斷增加，貨幣貶值，通貨膨脹惡化，如何尋求資產的保值？藝術精品相對而言，保值且抗通漲。不僅它占據的空間小，也不會折舊。房子是有壽命的，奢侈品豪車從買的那一刻起，就在貶值。但稀缺性是藝術精品價格持續上漲的主因，因為重要的藝術家有如鳳毛麟角，一生留下有價值的作品更是有限的。時間越久，市場價

值越高。

藝術品能使資產保值和增值，林百里深有體會。他曾說：「我買的股票、基金這幾年下來全都貶值了，惟獨買的藝術品升值了不少。」林百里就是在二○○八年亞洲金融風暴時收購了大量書畫精品，尤其是張大千的系列精品。

意大利收藏家路易吉貝利尼（Luigi Bellini）認為，在這世界上只有藝術品是最有價值的：「股票的平均增值是40%，而藝術品的平均增值是95%。就像在二戰期間，德國人利用戰爭，拿走了大部分的藝術品，因為他們懂得，藝術品是無價之寶。」如果買對了，更證明了自己眼光非凡與品味獨到。

但藝術投資跟房地產和股票比，是小眾而專業的市場。市場水深難測，交易紀錄虛實難辨。信息透明度低、流動性差。如果自己不懂行，又沒諮詢可靠的顧問，風險當然大。雖然挑戰大，樂趣也多。

總之，不能將藝術投資視作簡單的投機行為，或簡單地把炒股的理念移植過來。藝術投資，眼光、實力和機緣三者缺一不可，極為考驗個人的判斷力、鑒賞力和感受力。一方面要靠學習積累，也需靠藝術感知的天賦，這也是藝術投資的巨大魅力所在。

藝術投資判斷的原則

要讓喜歡的藝術品具有投資價值，必須進一步考慮：價格合理嗎？賣方值得信賴嗎？藝術家有發展潛力嗎？未來在藝術史能有一席之地嗎？要靠藝術品賺錢，「進場要對，東西要對，出場要對」。藝術投資，因為期待後勢，如同把未來掛在牆上，但掌握真與偽、優與劣、高與低等規律，不是一蹴而就的，需要經驗和時間的積累。

1 誰來接手

收藏只要買得對，但投資也得要賣得對。必須去考慮有無人接手，自己會不會無法脫手？會不會賠錢脫手？如果以短期投資為目的，「跟隨最大多數的人的喜好」是相對安全的原則。不能只是自己喜歡，必須考慮多數藏家口味，得考慮未來假定買家的喜好及心理價位。

這類似波頓・麥基爾（Burton G. Malkiel）曾把凱恩斯（Keynes）的一個看法歸納成的最大笨蛋理論：「你之所以完全不管某個東西的真實價值，即使它一文不值，你也願意花高價買下，是因為你預期有一個更大的笨蛋，會花更高的價格，從你那兒把它買走。」例如A把作品送去拍賣會自己抬價，如果沒有認同價格的B，那A自己就成了那

最大的笨蛋。只要有人願意買，作品就有市場價值；如果一直有人喜歡，高價就會維持下去。投資要考慮購買的合理價格，以及後續有無繼續接棒的人。

2 大師經典與精品

想純投資就得買藝術史大師的經典與精品。有藝術史地位，且有明確學術定位的精品，在市場上是硬通貨，增值潛力大。即使在市場蕭條時，也能保值。改變一個時代的審美風格，開創新的藝術流派的才能稱為大師，大師每個時期的代表作就是藝術史經典。

注視這種偉大的作品不會覺得煩，而且怎麼詮釋都行，經典不會受限於一個固定意義。傑出的代表作在視覺上能感染一個時代，在精神上能穿透一個時代。收藏一件代表作，勝過收藏一堆同類型而稍遜一籌的作品。

藝術家的成就是由作品的藝術價值決定的，藝術家藝術生命有限，要在天時地利人和俱備的條件下，才能創作出精品。就書畫家來說，一生的作品成千上萬，有許多是應酬之作。所以，不是每件作品都是好的，優秀的藝術家，精品率相對較高。比如市場上張大千和齊白石作品很多，但精品率僅20％左右。因此，同一位藝術家的普通作品與其精品代表作的價格，會相差很大。

如何鑑別精品與非精品，需具備相應的鑑定能力，提高眼力。如果買的是藝術史上重要藝術家或大師的代表作，怎樣的高價買入都是安全的；因為作品保值增值空間極大，是最好的抗風險選擇。例如二〇〇八年金融風暴後，大師級作品的價格不跌反升，全年上揚約15％。連續出現新的拍賣紀錄，集中在安迪沃荷、賈科梅蒂（Giacometti Alberto）、趙無極、常玉等這些藝術家的精品上。

這是人類共同的文化遺產，人人都想收藏。但作品單價高，買家競爭激烈，想要投資，要有財力與實力。雖然投入金額相對較大，因競爭者多，日後還有再創高價的機會，是絕好的投資標的。

只要買得起，就買最好的作品，絕不能退而求其次。美國管理學期刊Management Science有一篇文章「Buying Beauty:On Prices and Returns in the Art Market」，兩位教授通過一九五七至二〇〇七，五十年的美國藝術市場數據，發現越昂貴的作品，回報相對高一些，波動也相對小一些。

3 何時買？何時賣？

只要是投資，判斷買入與賣出的點很重要。誰都想買在低點，賣在高點。這跟你買入一支股票想在高價位拋出是一樣的。但藝術品的價格會在一個漫長的時間段中波動，

有時價格波動的上下幅度也不明顯，比較難判斷。

藝術圈的財富神話靠的是收藏時間贏得利潤空間，如果存二十年到四十年，利潤可能很可觀。想要兼具成功投資的藏家得要沉得住氣！藝術品的價格貴不貴，其實與其他投資標的一樣，關鍵還是什麼時候買。高低點還是依自己的心理價位為準較好，只要賺到自己滿意的利潤，也就可以離場吧！但如果藏品賣了，之後又飆到天價，只能捶胸頓足，真聽過不少這種與財富擦肩而過的故事。

但當經濟震盪期到來，好藝術品價格不降反升。差的藝術品會成批被淘汰，像賣白菜一樣被拋出去，還原到真實價格。此時泡沫擠出，炒家退市。對真正的藏家來說，泥沙俱下，才是低價收精品的絕佳時機。經典與精品應該越跌越買，越在形勢差的低點就越買；逢低買進，逆向操作，才是真正有投資頭腦的人。

藝術投資穩賺不賠的祕訣

想要穩當投資得找「安全感」，很多藏家去買知名的作品，與知名的畫廊拍賣行打交道，或去買拍賣圖錄封面等，都是為了帶來安全感。

看準大師經典與精品傑作逢低買進，然後長抱。藝術品不適合短線投資，長期投資

的回報率最豐厚。比較好的心態是：自己買得起的價位就是低點，自己買不起的價位就是高點，不要太在意一時的價格波動。

甚至得考慮藏品得不只在單一的區域市場，而能在全球市場流通。因為只有關注者、競爭者更多，作品才能出高價。

眼力不狠收藏不真

藝術投資最大的風險是：誤判真假。如遇贗品則血本無歸。當然也因為拍賣行對拍品不保真，也有藏家明知是原來買了假，又再委託賣出去。他們想只要能遇到下一個笨蛋，也是不虧的操作。

常遇到朋友或朋友的朋友，拿說是家中長輩留下的字畫來問我，有沒有認識的人想收。最多的是鄭板橋、齊白石、張大千這類家喻戶曉的畫家。我一看，不好意思說出心裡的話：「這也太假了吧，連A貨高仿的層級都達不到。」通常這樣傳過來的，其中百分之一百零一是不對的。我只能委婉地說：「這個玄。拿拍賣公司看收不收吧！」記得有個鑑定前輩說過，市面上流傳成千上萬的字畫，真跡是萬裡才能挑一。

造假的手法無奇不有：一、用數位合成假畫與藝術家的合影。二、偽造名家的題

跋。三、凡有發表、出版或著錄的價格較高，把真假混在一起出版等等。市面上贗品、仿品泛濫，鑒別真假是頭痛的事。想問專家，專家們會避免「指假」，擋人財路惹上麻煩，因此多數不願出面指證。市面上濫竽充數，專家與磚家真假難辨，鑒定證書沒公信力。

作品真偽難辨，只能以其他線索佐證，例如：家屬認證或流傳有序的紀錄。一件作品出版、展覽與收藏等流通紀錄越多越清晰，就越可信。凡有發表、出版或著錄的拍品，拍賣價格較高。專業就叫流傳有序。

但道高一尺，魔高一丈，流傳有序也有假的。許多輔助真偽判斷的佐證，也可能是一起偽造的。例如用數位合成製造出假畫與藝術家合影的照片。在假畫上偽造名家的題跋。有人摸準了買家的心理特點，把真畫與假畫混在一起出版畫冊，矇騙買家。

想到自己親身經歷的兩個案例：

我曾在的公司，有天收到五張號稱是徐悲鴻在旅居東南亞期間畫的油畫，宣稱館藏的幾張素描稿就是這批油畫的底稿。其中還附上徐悲鴻紀念館的鑑定證書、夫人廖靜文與這些畫的合影、民國時期的展覽宣傳等，乍看真是舉證齊全。公司要我負責去查證這批作品的真偽，我感覺自己簡直就是個女偵探。

首先去請中央美院油畫系教授鑒定，有人曾受教於徐先生，熟悉他筆觸，一看就說

肯定不對。然後我又打電話到徐悲鴻紀念館希望他們協助鑒定。對方在電話裡就只問了我兩個問題：那鑒定證書是手寫的還是打印的？我說是打印的。他說本館出的鑒定證書是手寫的。然後他又問：你說是五張油畫？你說五張國畫還有點可能，現在還會出現五張油畫肯定是假的。我再細看那個所謂畫冊上的老舊感似乎像是用茶漬做出來的，每張畫與廖靜文的合照，她的服裝動作都一樣，應該也是合成上去的。如今，真相大白，全是假的。

另外一件事，也與徐悲鴻與紀念館有關。二○一二年九月，中央美院油畫研修班的十位同學發出公開信，聲稱一幅拍出天價的徐悲鴻油畫，是當年他們的習作。消息一出，立刻引發軒然大波。

有一天，我在書店偶然發現一本精裝大書，叫做《徐悲鴻美術全集·第一部》，如獲至寶。心想：現在徐悲鴻偽畫盛行，終於有一本徐悲鴻紀念館主編的學術標準本面世了！因為紀念館所藏的作品，都是早年捐贈，應該都是可信的。一打開畫冊，讓人大吃一驚。這本號稱由權威機構所出的全集，竟然收了這張有問題的畫！

再仔細一看，疑竇更多。如果是紀念館所出，應該所有作品是館藏作品，但這裡頭竟然有一些是最近幾年拍賣市場出現的作品，然後中間夾雜著許多品相怪異，在這兩年上拍過甚至準備要拍的畫。說是品相怪異，也可以說這些畫不像真的，而且與真的差距

甚大。但這畫冊又明明寫的是廖靜文主編、徐悲鴻紀念館主編，而且是四川出版集團二〇一一年五月有正式的書號出版，甚至還走正式的發行管道。忽然，我覺得有點懂，這到底是怎麼回事！

姑且不論其他的畫的真假，有這張不像蔣碧薇的假畫收在這畫冊裡頭，這本身就是件怪事。我找不到徐悲鴻紀念館或一個快九十歲老太太去主編一本全不是館藏作品畫冊的動機，因為他們沒有必要。然後，我只有大膽假設開始懷疑這本書有可能是本假書。

從來只聽過有假畫，沒聽過有假書。說是假書有下述可能：這本書根本就不是紀念館編的，只是有人把市場已認可的畫與要瞞天過海的畫混在一起出版，掛上學術權威的名字與機構主編一下，這些假畫就完成了漂白大業，從此就有了目前拍賣與藏家最認可的著錄與出版的紀錄。但我這假設也太大大膽了吧！沒有經過授權，敢公然放上別人的名字？或者會不會是徐悲鴻紀念館的某人私自授權了另一個叫曲章富的人主編此書，掛上了廖靜文的名字，矇了老太太？但玄的是這執行主編的曲章富名字不知為何打了一個黑框？難道是此人已作古？找一個死無對證的主編？思東想西，一堆假設，沒有結果。

一本畫冊，其實沒什麼，但從這個發現，隱然感覺出一種學術誠信防線崩解的危機。於是，我們打電話去了徐悲鴻紀念館查證，紀念館清楚地說他們根本沒出過這本書。書上有一個出版集團的舉報電話，但沒人接。

假畫橫行，專家不可信，讓人無所適從。目前我們唯一能信賴的只有展覽、畫冊與收藏著錄。美術館的館藏與信譽，更是藝術市場生態的最後一道學術防線。所謂一張傳承有序的畫，就是清晰的出身證明與流傳紀錄。但如果有人要從此學術源頭作假，就會從根源顛覆藝術市場的信任堡壘，這是極其嚴重的事。即使一件作品有各種出版著錄，也得仔細考證，以免上當。

所以，如果以區塊鏈發行NFT技術有不可變更無法修改的特性，如能配合用在藝術鑑定的認證體系上，或是個解決問題的突破口。

畫廊作品都是直接從在世藝術家手中拿到，真品率相對較高。有信譽的畫廊一般都會對其售賣的藝術品承諾保真，尤其是當代藝術家的作品。聽說紐約法律甚至規定，銷售者必須簽下一份保證真品的保證書，有效期為售出之後四年，否則將遭到重罰。總之，學會自我保護，選擇業界較有信譽的，請賣方在合同中保證作品真實性。

收藏界有句俗語：「眼力不狠，收藏不真」。這「狠」字說的就是精準。藏家往往因為眼力不夠「狠」，走眼了而錯失良機。要想能判斷作品的真偽，只有不二法門，就是熟悉。記得傅申老師在書畫鑑定課時說過：「就如同如果有人要假裝你親人的模樣聲音在你面前出現，你一定馬上就會識破他，就是因為熟悉。」想要熟悉，只有多看在博物館的「標準件」，通常就是真的、對的、好的藝術品。但有時候歷史原因，連博物館

的藏品也有問題，拿博物館的作品來比對，也不能保證不出錯。鑒定真假真的得要有火眼金睛。

藝術投資的鑒別力，需通過不斷地看，常年累月地積累，讓自己慢慢從買家、藏家進而變成行家，眼力肯定越來越「狠」。

中國曾經有個知名的電視節目叫《鑒寶》，我認為影響很不好。那個節目告訴老百姓，如果發現有什麼祖上傳下來的盤子、罐子，馬上給專家估價，可能值個幾十萬百萬，你就鹹魚翻身了。其實這些東西最大的意義是歷史、是文物、是藝術、是精神傳承、是文化，可是這個節目告訴所有人這個東西值多少錢，所有人就開始做藝術發財夢。

深圳某上市公司老闆來上鑒賞收藏課，我提到的作品，他都只問：這個多少錢？那個多少錢？投資，想的是現在買了，之後賣掉賺多少錢。如此看到的只是錢，不是作品，不是藝術。本來藝術就是人類精神世界的無價之寶，不能計算，無法計量。頂級的藝術品雖然等值於有價貨幣，的確有投資價值，但如果我們接觸藝術永遠只關注在能否賺錢，看不到其他的，那就太可惜了。

第十二章　畫廊不是隨便能開的

殘酷的商業現實

很多人對藝術經營有興趣，有錢沒錢的都想搞個藝術空間，以為這是優雅高尚的事。藝術品畢竟與一般商品不同，牽涉到品味與感情。賣畫的人如果不懂畫，也不喜歡藝術，不可能作出成績的。

要想做藝術品生意，先做好定位，自己要做的是畫廊或者畫店？

畫店，與藝術家沒有代理關係，或者買斷，或者寄售。開畫店就循一般商業操作規律，低價進，高價出，什麼好賣就賣什麼。客戶來選作品，唯一得考慮尺幅大小顏色風格能否搭配空間環境。

畫廊是藝術家的經紀公司。表面上看開畫廊很容易，找個藝術家辦個展覽，再找朋友來捧場買畫，收支平衡，賺點小錢，或許不是難事。有人以為租個空間花錢請策展人作展覽與宣傳，這就是畫廊了。

原本以為是優雅的美事，沒想到布展掛畫搬畫爬上爬下如此灰頭土臉，找人來布展刷牆，自己還是得在煙塵漆味中工作。不要沉浸在美術館的遐想中，也不要迷戀酒會小禮服下的香檳紅酒……其實一切都是殘酷的商業現實。

運作畫廊的思考

1 清晰的自我風格

畫廊得要有自己的鮮明風格，畫廊主人尤其得是個有觀點、有風格、有鮮明喜好的人。畫廊主人對藝術家的挖掘和理解，必須始終有自己的思路。有了獨立自信的眼光，從挑藝術家到作展覽，就能生動有趣。

看到一些畫廊，每次展出的風格迥然不同。多跟著市場的風向走的，沒有獨立判斷。例如，二〇〇五到二〇〇八年，當紅的「政治波普」與「卡通一代」是市場熱點。某畫廊與多位卡通一代藝術家進行了合作，但卡通一代在二〇〇八年後乏人問津，只能

無奈堆在倉庫。

只有憑藉自己的眼光自信去做自己認定的藝術，才不會瞻前顧後。

以不同品味進行市場區隔，做出自己的風格與特色，或能有一席之地。畫廊的觀點和自我風格當然從代理藝術家作品上獲得，如果沒有自己鮮明的風格定位，很難立足。

畫廊得盈利，學術應該體現在兼具市場判斷上。

優秀的藝術經紀人需要豐富的知識與經驗，得熟悉藝術史不同風格、不同流派的作品特徵，對市場的風向敏銳，能掌握市場潛在買家。

2 搞定藝術家

畫廊是藝術家的經紀人，首要關鍵是，要有好藝術家願意合作。

選誰？選什麼作品？畫廊該選的藝術家，就像是要去選拔奧運選手，學術性與藝術價值決定他們能跑多遠，跑多快。確定未來有創作潛力的才簽合約。例如有些畫廊，願意給年輕人機會，幫年輕藝術家辦首展或者個展，幫助他們邁出上藝術舞台的第一步，從默默無聞，到小有名氣。

畫廊要和藝術家簽約，而且爭取要獨家代理。或者有人覺得代理可能資金實力不夠，實際上一個畫廊並不需要簽太多藝術家，不是代理的畫家越多越好。當畫廊全方位

認可一位藝術家以後，就要讓藝術家能夠實現創作的自由。而畫廊也要專心經營這個藝術家，盡一切可能推廣。畫廊和藝術家是相互成就的。

但這通常是個理想狀況。因為藝術家不見得能持續產出好作品，甚至好作品很難賣。另外，藝術家往往三心二意，不願意被一個畫廊鎖定，擔心畫廊的推介能力太弱，或權益被一個畫廊綁住。功成名就的藝術家作品，小畫廊沾不到邊，年輕藝術家又需要長期專業的評估與培養，又絕非一般畫廊能做到。當畫廊把畫家包裝好，作品價格上升後，藝術家就移情別戀了，變心了。

有些畫廊經營不善的主因，在於無法控制藝術家在合同外賣作品。畫廊把藝術家介紹給藏家後，藏家就撇開畫廊直接跟藝術家對接上，畫廊可謂「人財兩空」。藝術家們的善變以及誠信缺失，決定了簽約代理機制很難走得太遠，真的需要智慧。

3 畫廊不是美術館

不可把畫廊開成美術館。很多剛入行的新畫廊，為了所謂形象的學術性，想做看來很「學術」的展。但專業判斷太難，所以生出一種「展覽合作」的模式。即由策展人策劃，畫廊給策展費，舉辦不是自己代理藝術家的展覽。

本來畫廊提供場地與經費，借用策展人的資源與名氣，畫廊也能從中發掘藝術家，

不失一個好模式。但有些似乎就湊幾件作品，掛在一起，寫個前言，印本畫冊，就美其名曰學術主持了。而且如果畫廊東找一個策展人，西找一個策展人，展覽風格與方向就不統一。所以有時會看到策展人、藝術家在各畫廊輪流展出的奇怪現象。如果畫廊沒有固定合作的藝術家，也沒有自己的藏品，不是好現象。如果想邀請策展人，也得在自我清晰的風格路線裡規劃。

畫廊是個營利機構，商業還是畫廊的本質，畫廊和企業一樣，需要銷售和利潤來運轉，贏利和虧損都得自己來扛。學術體現在選擇藝術家的判斷上，積極爭取藝術家被美術館收藏。以經營為先，以藝術為本，追求商業與學術的雙重成功。

我聽說有些畫廊是先計算一個月畫廊必須要有多少營業額，再給業務人員分配額度，每個月都要公布業務人員個人業績！月底如在前三名，另有獎勵。畫廊畢竟除了專業，必須得有商業手腕與生意頭腦。聽說台灣畫廊不少老闆是早年畫廊的業務後來自己出來開的。

4 選址與空間

逛街的人很難進來就變成藏家，畫廊是為按圖索驥的人開的。所以，如果把畫廊放在鬧區，常得費神招呼那些只是進來看熱鬧的人，也是困擾。如果銷售純靠口碑，藏家

來源穩定，空間在哪都不重要，找個安靜獨立的空間來陳列交流。

別認為空間越大越有面子，必須量力而為。國外的畫廊都很小，做畫廊的人可能最開始是經紀人，等到有穩定藏家，才去找固定的空間，一步步做起來的。所以一般面積都不大。其實畫廊的實力，與面積大小沒有關係。面積小，展出也可以別出心裁。

裝修的原則是作減法，把一切降到最少。通常是灰色地面，白色牆面，地面得避免反光。展線是畫廊的生命線，光線更是作品重生的命脈。有時為了增加可懸掛的展線，與調試出合適作品陳列的光線，得犧牲自然光的窗戶，把窗封起來。也不能為了能多掛畫隔出太多的牆面，讓空間太擁擠，因為欣賞需要足夠的距離與空間。

很多畫廊主人以為畫廊的主體是展示空間，就把畫廊當美術館的展廳來經營。其實畫廊最關鍵的功能是交流洽談，這些代理的藝術品才可能被更多的理解與收藏。讓人想駐足，就得有舒服的沙發音樂與好酒好茶，讓人想多駐足多**翻翻畫冊**，而不是匆匆離開。在放鬆的狀態下，聊藝術，聊人生，或許更容易成交。

當然實體空間，也可以運用元宇宙展廳，把作品的數位圖像或者生成藝術放在虛擬展廳裡，供人身歷其境，體驗感受。如果能讓客戶直接在元宇宙展廳購買ＮＦＴ，作品直接進虛擬幣錢包，那是最酷的。

5 宣傳與運作

成功的老闆有敏銳的市場嗅覺與靈活的社交能力，能運用媒體，調動社會關係。畫廊要站穩，取決於電話簿裡有多少藏家的名字，以及多少人願意掏錢買東西。厲害的老闆都能滔滔不絕介紹畫作構圖、媒材、背後故事等，讓買家能理解與體悟。

藝術史上，這些頂級的畫商，無一不是營銷和品牌專家，能周旋於藝術和資本之間，產生影響。

畫廊營運成本很高，支出包括策劃、布展、運輸、畫冊、媒體宣傳等。推廣和宣傳為藝術家建立知名度。知名度與畫價通常是成正比的。

就是給藝術家做推廣的展覽，請藝評家評論，與策展人、媒體合作，通過各類宣傳為藝術家建立知名度。知名度與畫價通常是成正比的。

畫廊多會帶著代理藝術家奔赴藝博會亮相，博覽會在短期間聚集人潮，帶來新的客源。畫廊藉此延伸到不同城市，打破區域限制。所以在全球參加國內外各博覽會已成為全球畫廊年度最重要的計畫。

不同博覽會定位高度不同，要衡量畫廊自身發展的階段與特色，選擇適合自己參加的博覽會。參加畫廊按不同面積大小，支付展位費給主辦方。

好的藝博會能找到精準客戶，展會的水準也越高。所以如交通、用餐、住宿、接待、運輸、保險、服務品質越高，展會的水準也越高。所以如交通、用餐、住宿、接待、運輸、保險等好的藝博會能找到精準客戶，請來有購買力的藏家。服務與宣傳是博覽會兩大重點。

等其它服務的完善，會決定博覽會的口碑和延續性。另外，展位大小、展板高度、燈光架設、走道寬窄、貴賓室等等的搭建與設計，甚至建材的質量，都是博覽會好壞的因素。

6 賣出去

藝術家找了，展覽做了，活動辦了，更關鍵的是，要有本事把作品賣出去。剛開業的時候至親好友總會來捧場，買幾幅便宜的作品。但開畫廊絕不是搞定身邊人，更不是坐等客人上門的生意。畫廊做的是特定人群的生意，你得能碰觸到願意收藏的群體，也就是要能擠進藏家關係網裡或自己能培養出藏家。

畫廊的盈利方式就是培養老主顧，綁定藏家一起增值。必須充當藏家的藝術顧問，關係得像是朋友。很多頂級老牌畫廊的經營哲學：不賺快錢，發展藏家，讓他們一輩子在這裡購買。

如果性格內向，不喜歡與人打交道，那經營一定要三思。我有個很安靜優雅的美女朋友，也是我的學生，原行業做得不錯，因熱愛藝術去開畫廊。雖然每個展覽都作得很有高度品味，風評極好，但把畫廊做成美術館的級別。從空間裝修、製作畫冊到請知名策展人策展、大作品的運輸布展等等，無一不在燒錢。但她卻怎麼都不能開口「銷

售」，也不善與人打交道。一直入不敷出，只好把房子一棟棟賣掉。我就這樣眼睜睜看著她幾年燒完了自己所有資產，心力交瘁，因病離世，讓人不勝唏噓。所以，不管大小，還能把作品賣出去的畫廊，已經算不錯了。

一個藝術紀經人的最高境界是什麼？從來不推銷，藏家搶著要。畫廊的營業額是判定機構能力的基本指標，因為盈利才能保證畫廊的生存，並證明畫廊挑選藝術家的正確性。所以，得把心力專注在選擇藝術家與行銷推廣上。

7 不比賣多少而是存多少

我聽過幾個老闆聊天，他們聊「畫廊間到底比什麼？」答案是：比倉庫。一個好的畫廊老闆，一定也是收藏家。畫廊能夠立足，是因為有存量，畫廊不會因為畫賣光了而高興。

我親耳聽到一個早年到杭州做生意的台灣老闆說，他曾經手賣過上百張黃賓虹，但卻悔不當初。他那悔恨的表情，我到現在還記憶猶新。因為他在市場暴升前就把畫全部認真地賣光了，他只賺了佣金的小錢而已。這故事也說明了通常收藏家才是最大的獲利者。

聽過一個上市公司老闆的故事，這老闆也投資畫廊，每次看到財務報表都抱怨：

「怎麼這麼多庫存不賣？」其實這不是庫存，是未來會增值的資產。存著沒賣掉的好作品，等於是金蛋，孵著孵著，會孵出更多黃金來。

8 長遠的心態

藝術品不是塗了顏料的畫布，而是創意與情感。如果只是想賺錢，那賣什麼都比藝術品好賣。

代理制是畫廊長遠發展的基礎，買斷作品是獲得高利潤的唯一手段。一些收藏家開的畫廊，就是用手上收藏的存畫來週轉銷售。但這種模式必須有豐厚的資金、長遠的想法才能堅持下去。如果不夠熱愛藝術，只想賺快錢，最好不要進入這行業。畫廊是個長線項目，要精打細算細水長流，長期經營下去。即使短期不賺錢，服務好藏家、做好品牌。即使開始規模不大，也可以慢慢通過積累藏家信任感而逐步成長，機會總是留給堅守者的。如果能堅持十到二十年，經歷藝術史的更替時刻，而且持續成長，那就是值得稱許的好畫廊。

畫廊業是經濟榮枯狀態的晴雨表，一些人開始憑著熱情嘗試，大多沒多久就關門了。關心畫廊能不能賺錢的朋友，結果都很傷心。這倒不是說開畫廊不賺錢，而是說如果只想賺錢或者缺錢，那不要進入這個行業。

畫廊能給人生錦上添花，不可能雪中送炭。首先要做長期抗戰的打算，準備好至少幾年的租金和營運費用，別老想著開業就能賣掉畫。如果三個月賣不掉一件作品就得關門，就別幹了。徹底明白畫廊行業的屬性，才能有長遠的心態持久經營。

總之，如要創立畫廊，一開始就得有企業化的規劃，永續經營的理念，建立行政管理制度，強化庫藏管理、文宣營銷還有最關鍵的業務部門。

第十三章 藝術家與市場的愛恨情仇

各憑本事造化

沒有藝術家會不想賣作品，知名度與藏家數量，是衡量藝術價值最直觀的體現。但學校只教創作，沒人教市場，美院老師也很少有人懂市場。藝術家們從學校畢了業，開始有畫廊來聯繫想要合作，這時候開始有模糊的市場概念。但周圍人對市場都很陌生也沒概念，也不太有人能問。一出學校，藝術家就各憑本事造化機遇了。

面對市場，是既期待又怕受傷害。既怕自己養在深閨人未識，與市場沒有關係；又怕自己太涉入市場，被商業傷害玩弄。如果自行找藏家，推廣成本投入很大，耗費心力，還是得透過代理。沒畫廊代理，黯然神傷；有畫廊代理，又不知來者何人？什麼來

頭？這幾年畫廊風起雲湧地出現，我常遇到藝術家來打聽畫廊的背景。如果是大畫廊，怕抓不住，怕吃虧：如果是小畫廊，又不甘心。

如果畫廊表示有興趣，想買畫，作品能有知音，沒有人不開心的。但這時又不懂得怎樣與畫廊合作。該展覽合作？還是該代理關係？能全面代理，還是地區代理？到底該合作幾年？利潤該如何分配才合理？藝術家靠畫廊推介，如果畫廊做了展覽，卻捨不得再花錢作畫冊，又怎麼辦？

如果能遇到有實力與勢力的國際大畫廊，這類畫廊有良好的聲譽與強大的推介力，有的不光是商業上，也有學術上的意義，但這種幸運竟是極少數。不要以為有大畫廊代理，藝術家就可以從此高枕無憂。我也聽過被參加巴塞爾層級的歐洲畫廊代理的中國藝術家抱怨，他們在中國沒有藏家，西方老闆也不像中國老闆一樣會在二級市場護盤。還有如果這大畫廊推介不力，藝術家簽了像賣身契般的合同，但對方一年也辦不了幾個展覽，但又被合同綁著，那真是悔恨莫名，有苦難言。我也看過有藝術家，在年輕時被畫廊強力推過有了名聲，但推動卻後繼乏力，中年後慢慢消失在江湖上，畫價只能是高不成低不就。

如果遇到畫廊以各種理由拖欠畫款，或以展覽名義借畫不還，有時一借數年，有借無回，索討無門，那更是慘上加慘。還有的代理畫廊忽然離開國內或消失了，或畫廊老

闆洗手不幹了，那也挺慘的。

表面上是畫廊挑藝術家，其實藝術家更挑畫廊。日本的畫廊老闆小山登美夫提到過：「村上隆的做法很獨特。他覺得日本的畫廊屬於B級，他要A級的形象。」他認為A級的國際大畫廊，比B級日本本土的畫廊更有推介力度。

藝術家對畫廊期待很高，常會嫌畫廊對自己的推廣的力度不夠，營銷手段過於單一。所以常有所托非人之嘆。很少有藝術家對自己的代理畫廊滿意的，就像是老婆總是別人的好，心態是一樣的。藝術家衡量畫廊，總覺得畫廊實力有限，永遠做的不夠，一山還望一山高。且藝術家很難瞭解畫廊的實際銷售情況，我總聽藝術家說畫廊根本沒什麼投入，憑什麼要給他們一半。如果雙方缺乏互信，合作不易。

而畫廊對藝術家也是又愛又恨。小畫廊千辛萬苦把年輕藝術家給捧出來，幾年後竟然投奔他人，只有牙癢癢地抱怨藝術家過河拆橋，見利忘義。但對藝術家來說，如果畫廊推薦不力，也不能坐以待斃啊！這裡頭有太多說不盡的恩怨情仇。

定價的學問非常大，畫廊定價的策略不對，會毀了藝術家的市場行情甚至前途。又或者，藝術家常往高價看齊，不願往下定價，可能有價無市，市場就做壞了，從此一蹶不振。

還有不規範的拍賣行直接到藝術家工作室要畫上拍，宣稱能為畫家做市場包裝等。

照道理說，拍賣是二級市場，應從藏家徵集，但近幾年拍賣公司競爭激烈，徵集難度大，拍賣公司有時為出奇制勝，開發新的門類板塊，有時也會從藝術家直接拿畫。

大多數藝術家並不明白，作品驟然進二級市場是非常危險的事。如果在一級市場沒有穩定的藏家，沒有長期穩定的價格，在拍賣行忽然拉抬價格是自亂籌碼的事。很多藝術家以為二級市場價格越高越好，以為二級市場拍賣的價格一出，自己賣畫的價格就能隨之調高。

我就親眼在拍賣會上見過，在某學院教書的油畫家自己的夫人與學生辦了兩張牌對舉，就坐在我前頭。藝術家自己舉到一個市場都不認的價格，之後誰來接盤啊？畫全砸自己手上了，這樣作完全是自毀長城的事。

還有藝術家違背代理合同，自己另外出售作品，價格以市場上最高紀錄為準。更有甚者認為自己是可以長期持有的潛力股，出售作品的價格還要高出市場最高價。這樣把畫廊給逼到只能出售先前購進的藝術品。

現在還有個策展人組織展覽來向藝術家索畫的怪現象。以前策展人純作展覽，最多就是藝術家自己表示感謝而贈畫。現在就是擺明了要拿畫去賣，藝術家想要參展，只得迫於情勢送畫。現在市場已經入侵原本學術的領域，幾乎無所不在了。

藝術家如果不懂市場的規律與險惡，其實十分危險。有時幾年一蹉跎，耽誤了市場

的好時機;或是一下與這合作被不當炒作,一下與那合作又被冷落,跌跌碰碰,有時撞得連對藝術的信心都沒了。但這一切生聚教訓,都得藝術家們自己經歷,冷暖自知。

怎樣的畫廊值得合作

1 有推介宣傳與扶植計畫

幫代理藝術家辦展覽,製作展覽圖錄。把不同時期的展覽畫冊羅列出來,我們也就能看到藝術家創作的完整歷程。

在媒體上發布展覽訊息,帶藝術家作品參加藝博會亮相宣傳,請藝評家評論,調定畫價等。同時為藝術家整理檔案,記錄創作、參展、獲獎等情況,既方便自身掌握藝術家的發展方向,也能給藏家提供完整的收藏參考。

畫廊出售的每一件作品能有詳細的流向記錄,如此對藏家與藝術家都有交代。最後上拍賣時才能有流傳有序的珍貴紀錄,這是極其關鍵的環節。根據市場情況給予指導建議,並嚴控代理藝術家的市場價格。

扶植藝術家,提出創作建議,資助藝術家生活費或製作費,與藝術家並肩成長。有些畫廊與藝術家的關係,不只是作品的銷售,還有並肩成長、關係深厚的友誼。曾有畫

廊主人對我說，能和藝術家一起成長，見證他們的成長，分享他們的成功，這給我很大的成就感。

以上說的是極其理想的狀況，但目前大量的畫廊與藝術家的合作關係非常鬆散。一方面是因為多數畫廊欠缺國際推介能力，沒實力真正履行代理制度，所以只能以展覽合作的方式展出與銷售。或者藝術家自己的三心兩意，也擔心所托非人，耽誤了自己發展的最佳時機與步驟。

還有某些畫廊把作品丟到拍賣公司自己造價炒作。一但拍出現高價，馬上調高自己畫廊定價。這個價格不是市場供需所定，而是人為烘抬炒作，很容易崩跌，讓藝術家受到重傷。

2 選擇藏家

好畫廊必須選擇藏家，為藝術家考慮作品該賣給怎樣的藏家與機構，要為藝術家與作品負責，不能所托非人。

我有個朋友去一家知名畫廊，看中想買某藝術家的作品。畫廊主人不在，主人也交代員工不能隨便賣，所以她沒買到。去了幾次之後，才終於見到了老闆。老闆像面試一樣詳細問了她職業，問她為什麼喜歡這藝術家，是準備收藏還是投資，會留多久，會不

會送去拍賣？當老闆聽到他滿意的答案時，才答應她買走。

如果是社會名流，對畫廊會有宣傳意義，或是業界有影響力的人，如美術館館長，或者是一個值得長期培養的收藏家，即使沒有名、沒有影響力，這種穩定的買家，才是畫廊扎實的客人。相反地，如果是買了一次就再也不上門的買家，即便再腰纏萬貫，身懷巨資，畫廊再費心建立交情，也沒什麼意義。

例如我曾有個學員說過：「我女兒的鋼琴上正好有面牆，需要一張畫。」如果那好藝術家創作作品有限，每張畫的去向都很重要，最好是落在能系列收藏的重要藏家手上。

這一張買完後，他就根本不會再買畫。對畫廊老闆而言，這可不是什麼好藏家，就比較不會賣給她。因為這畫一掛在她家牆上，等於石沉大海，從此杳無信息。對畫廊而言，

畫廊希望作品賣給愛藝術的「收藏家」，而不是倒買倒賣的「投機者」，更不是把畫當作禮物送走的買家。把畫賣給重要的藏家，會產生巨大的效益與影響力；但如果把畫賣給投機者，只會破壞自己藝術家的市場。如果賣給一個不懂的買家，此人把畫隨便送給不懂的人，從此畫如同進了冰窖，永不見天日，也就從此失去在市場上流通的機會。如此就是賣一張少一張了。

另外，好畫廊不會讓一位藏家購買多幅同一個藝術家同系列的作品，而會廣泛分配

給不同的對象，因為未來他們會共同支持藝術家在市場的發展與變化。有了這樣的藏家底盤，藝術家的市場才會堅實穩定。

3 長遠的想法

你來真的，想認真一直在藝術道路上走下去。但走著走著，抬轎的人不見了。所以也得找到能在經紀代理行業裡有足夠長遠的想法，又有堅持與韌性陪你一直走下去的伯樂。

製造熱點玩轉社交網絡

近年來，社交媒體成為新興的藝術推介平台，藝術家如是「網紅」，就能成名。二〇一三年，班克斯在紐約一個工廠區創作時，曾每天早上在個人網站上公開自己新作的地理位置，邀請全紐約市民前去參觀。這個發作品邀請觀眾去觀賞的「習慣」，後來也被班克斯搬到ＩＧ上。如今班克斯在ＩＧ上約有一千一百萬粉絲。

讓全世界真正認識班克斯的是二〇一八年倫敦蘇富比的一場拍賣，正當他《女孩與氣球》作品落槌成交時，在眾目睽睽之下，框內畫作緩緩下滑，畫框內置碎紙機把畫

作切割成碎紙片。拍賣結束不久，班克斯在IG分享了一張畫作被毀現場的照片，同時寫下：「加價、繼續加價、消失了⋯⋯」兩年後，倫敦蘇富比的班克斯版畫專場中，作品全部以超過最高預估價格的雙倍成交——有的甚至以最高估價的四、五倍乃至十倍成交。

二〇二〇年底，班克斯在英國的民宅牆面上創作了一幅塗鴉，畫面是一個打噴嚏的老奶奶。隨後，班克斯在自己的IG上發布了這幅作品。不到一小時，轉發量迅速過了百萬，這幅作品隨後也上了YouTube的熱搜榜。而這間原本只值三十萬英鎊的房產，在一夜之間成為英國有名的觀光景點，還瞬間增值到五百萬英鎊。

班克斯既不參加藝術機構的展覽，也沒有國際畫廊支持的情況下，就通過社交網絡和自己的線上銷售，在屢屢嘲諷當代藝術市場的同時卻創造如此驚人的銷售額，無疑是對傳統藝術市場的「顛覆」。

班克斯的市場神話很難複製，但他為藝術家如何經營自己的作品提供了另類思路：在萬物互聯的時代，傳統的市場體系外可能有更廣闊的天地。

第十四章　NFT對藝術產業的影響

NFT（Non-Fungible Token）是把生成藝術或影像圖片，在區塊鏈的以太坊上鑄造（mint）成一串識別代碼。能標記數位資產的所有權，且能用智能合約自動執行協議。相對於原來當作貨幣的Fungible Token，那是等價可以相互交換的；而NFT則具有不可替代的唯一特質。收藏者除了獲得獨一無二且被認證的數位藝術品，還能享有玩扭蛋、開盲盒等遊戲樂趣。

總之，NFT就是一種技術，本質與藝術與收藏無關，就因為NFT不可篡改、無法偽造、永久紀錄、機制透明等紀錄與認證的特質，於是成為數位資產最佳的正版證明，也成為數位資產最佳所有權證明。再加上區塊鏈上每筆成交都是透明的，就成為極其清晰的交易明細。再加上智能合約上能清晰註明可追查的數量。如此特質，就成為清

晰的限量。限量，也就是有限的發行，則賦予了作品的稀缺性。

於是，萬物皆可NFT。如證書、會員卡、球員卡、消費卡、珍貴文件等等等，一切只要需要認證的東西都可以NFT；那最需要保真認證具有收藏價值的藝術品，就更需要NFT了。NFT如同數位憑證，讓數位內容的創作者與收藏家能得到購買證明。

其實有價值的收藏本來就得具備以下幾個要素：1確保稀缺性。2真偽可辨。3可溯源的所有權。4透明的交易流程。5轉手容易。

而NFT的特性會讓鑄造的東西能具備這些特質，增加收藏價值。

NFT有可能解決藝術產業痛點

現有藝術市場的交易與產業模式，雖然已經行之幾百年，但卻有無法解決的痛點：

1. 數位型態作品難以交易，而且易被複製。即使限量發行也難召公信，無法認證。

2. 從贗品假拍等各種假的困擾，即使鑑定技術再高超，各種戳章證書，包括流傳有序也全都可以偽造。

3. 交易無法透明，無法追蹤流通管道。

4. 代理機構因為場地與推廣行銷成本也很高，造成中介費用居高不下，當然也就拉抬了藝術品的價格。

5. 目前藝術家的收入，只限於第一次出售與畫廊分成。後來不管再幾次轉手，都與藝術家無關。而且作品售出，著作權也隨之轉移。總之就是對創作者沒有保障。

6. 另外因為拍賣受制於春秋兩季，畫廊出售也多限於展覽之時，交易時空多所限制。

7. 藝術產業門檻高，圈外人難以觀其堂奧，水深不可測，貿然進來容易輕者受傷，重者粉身碎骨。

NFT的特質能有效解決目前藝術產業幾個痛點：

藝術產業原本多為實體交易，但隨著運算程式等技術日新月異，數位藝術的面貌也包羅萬象。這些在虛擬世界存在的如音樂、影像、錄像等數位型態的藝術，在Web2.0的世界，因為可以自由複製，原始檔案與複製品沒有差別，對創作者完全沒有保障。

但Web3.0的技術特性，能大大支持數位藝術創作。NFT技術因為能對數位資產

進行記錄與認證，也就成為各類數位與生成藝術的新機遇。數位藝術相對於實體藝術的優點就是保存容易，不用擔心破損、發霉或者無處收藏、占據過多空間等問題。藏品也不需移動，需要去面對運輸與報關等很複雜的流程。而且鏈上的交易可以是一年三百六十五天二十四小時全年無休，也沒有地區時差的限制，全球同時能看到。遠比現有線下的交易時間與空間都更靈活。

智能合約解決了文創產業最痛點，也就是侵權。因為技術上能認證保真，再加上交易透明，所以藏品便於追蹤，能真正流傳。能清晰算出市場流通的情況與數量，就便於估價。也就能解決文創藝術產業長期受盜版氾濫與平台壟斷兩大問題的困擾。

再加上因為NFT的智能合約能約定每一次轉手創作者皆有一個比例的收益，而且NFT區分了所有權與著作權。售出的只是所有權而非著作權，著作權仍屬於作者，作者因此有權繼續修改作品。

再加上因為NFT的作品型態，讓過往靠藝術媒體與線下藝術博覽會等的藝術營銷方式失靈。NFT的營銷方式得靠社群經濟加上社交媒體來推廣，藝術家完全可以繞過代理環節，自己編輯圖文視頻在社交媒體宣傳IP圈粉做社群。如此相較於傳統，在NFT的世界裡，創作者更能取回主控權，轉向創作者經濟時代。但也因社交媒體圈的是網上活躍的粉絲，吸引的是全新的買家，開拓的是有別於傳統的新市場，得邀大眾狂

歡。

其實在鏈上鑄造（mint）一個NFT很容易，關鍵是得有效推廣才能有人看見。需求是稀有性成立的要素，所以不是一個數位檔案鑄造成NFT就有效益，關鍵是得很多人知道並且渴望得到，才能產生影響。但這也意味著在NFT世界裡藝術中介推廣的生態不變，必須轉型。藝術經紀人必須學會應用新的行銷技術與工具才能面對時代的新機遇。

一個好的NFT項目得有以下幾條特質：

1. 創作者的動機與願景。

2. 內容的創新性、獨特性、稀缺性與價值賦能。

3. 必須限量，才有價格的意義。即使市面上有發行五百、一千甚至更多的NFT，也是限量。

4. 營銷運作的創意指數。

5. 集結社群的能量。

常被問的問題是：有沒有NFT藝術？顯然是沒有。因為NFT是一種技術。當然，不是頭像就叫NFT藝術，也不是生成藝術就可以叫NFT藝術。因為，藝術貴在原創，貴在那個「第一」。但第一個用NFT技術做出迷因貓

Crypto Cat與無聊猿的團隊，絕對是藝術家。所以之後再跟著做頭像的，只是跟隨模仿，不能說是藝術。

怎樣的擁有才是擁有

世上沒有十全十美的事，NFT也是。雖然NFT的橫空出世能解決上述藝術產業結構上的問題，但自身仍有些不可忽視的問題。

目前最主要的問題是，NFT賴以存在的虛擬貨幣，漲跌幅極大。一下狂飆，一下暴跌，一下爆倉。NFT平台除了要面臨藝術市場本身的漲跌因素外，幣值本身的波動，交易的風險也是需要考慮的問題。對於虛擬貨幣的疑慮觀望，NFT項目在二〇二二年秋天迅速冷卻甚至到冰點。

又因為數位作品始終在線上，不存在實體空間，就會有如何存放與可能被偷的疑慮。有人質疑，NFT真的是被永久保存在區塊鏈上嗎？有研究指出，實際上這些圖片有些並不是真的存在區塊鏈上。現在絕大多數的情況，區塊鏈上只存「網址」，且目前並沒有任何標準來保證這些圖片不會被篡改或刪除。也就是說，你買的NFT多年後，可能會變成「404找不到圖片」。因此，如果NFT交易有可能是「所見不代表所

得」，那就會讓人觀望不前。

另外，某明星名人虛擬錢包裡的如無聊猿等NFT被偷了之類的新聞似乎層出不窮，駭客橫行，數位資產可能無所遁形，也是造成人們觀望的原因。

前頭提到，雖然網購與網路生活的普及，人們慢慢能接受數位資產。關鍵問題還是，人們對看不見摸不著又的確存在的虛擬世界還是缺乏信任。在web2.0的時代。我們會在網上訂貨，產品寄到家裡；在web3.0的時代，我們是在鏈上訂貨，但我們只能在網上看到我們購藏的東西。很多人感覺這樣看不到產品，感覺買的彷彿不是東西，根本不存在。你難道沒懷疑過：「他們真的存在嗎？」

雖然實體博物館保存的藝術品非常脆弱，有人也在問數位藝術在五百年後會存在嗎？可能會發生：影像品質惡化、檔案格式無法再開啟、網站停機、忘記錢包密碼等麻煩而檔案灰飛煙滅。

也有人說，NFT假的也很多。稍一不察就會買到騙子掛上去的假鏈接，這也是真偽難辨。我自己就曾因沒看清楚，買到假NFT。但其實如果仔細看，會引起騙子做偽鏈接的肯定是頭部項目，那類號都會有認證或有大量粉絲關注，很容易辨識。其實，虛擬世界也是這個世界的人創造的，當然也有騙子。

另外，區塊鏈技術是否真能「去中心」的問題也遭受質疑。目前可以看到NFT的

銷售平台如OpenSea等依然有左右市場的操控力與影響力。藝術家是否在區塊鏈世界裡公平地受到關注，也還是未定之天。

雖然NFT與傳遞都需要礦工費，提供運作的程序員酬勞，但因為這筆費用如果跟在傳統藝術市場推廣的投入費相較，不算大錢。但區塊鏈每一筆運算都得消耗極多的電力，這種耗能的隱憂，也是鏈圈開發亟待解決的問題。

未來已來

達米恩赫斯特（Damien Hirst）在二○二一年啟動的《The Currency》創作計畫，是考察NFT未來的參考指標。他以二千美金的初始價格，公開出售一萬張彩色的點狀油畫與NFT。赫斯特要求一萬名買家們必須選擇：保留NFT或者實體畫作？必須兩者擇一。若選擇NFT，手上的原作會被公開燒毀。二○二二年七月，他公布了結果：四千八百五十一位要保留NFT，五千一百四十九位希望留下實體畫作。這個結果還是令人吃驚，因為赫斯特號稱當今身價最高的藝術家，竟然有將一半的人選擇放棄未來肯定高價的實體畫作而選擇NFT，表示有一半的人看好或者期待NFT的未來，而願意參與這場如同賭局的創作項目。

根據Coin Gecko NFT Survey 2022調查，受訪者認為持有NFT的主要動力是「當前或未來性」占50.9%，有23%認同「強大的社群」和21.8%選擇「藝術價值」。看來未來性是目前NFT最大的吸引力。

我認為NFT的技術開發，如果真能解決虛擬世界的信任問題、存放問題、耗能問題，完善認證系統，NFT絕對是讓文化創意產業放大騰飛的利器。或者讓虛實結合會是個好主意。也就是以NFT的認證與實體作品結合出售，以鏈上搭配實物，NFT等同一張不可更改的收藏證明，也是一種出路。

遊戲的自由人

這一刻，人類正面臨著文明發展再一次的變革與轉折。變革出自於對自由的渴望。

NFT這個技術的誕生，完全是因為玩。除了發幣之外，二○一七年工程師們嘗試設計一款與養貓配種有關的遊戲，變革也誕生於遊戲。如今「遊戲力」成為顯學，NFT許多項目也學會「遊戲化」，發行「盲盒」。這種激發期待和好奇的特性，非得

區塊鏈裡的子民信仰自由，而且是一種超越體制禁錮的自由。真的就如藍蓮花那首歌的歌詞：「什麼都不能阻擋，我對自由的嚮往。」

等設定的時間到解盲，購買者才知「葫蘆裡賣什麼藥」。

其實在元宇宙或者遊戲世界裡，NFT是私有資產與經濟活動的證明。NFT因此讓虛擬成為實境，所有在虛擬世界看到的物品，都成為能變現能交換的實物。

藝術體驗的過程如同遊戲，遊戲也可以是種藝術體驗。遊戲世界的建構也可以歸入藝術創生項目，那NFT未來在元宇宙的虛擬世界的應用，更是前途無可限量。我們甚至可以NFT代表的那個身分、那件物品、那件作品，成為元宇宙中的分身與資產。買虛擬土地、蓋美術館、豪宅、音樂廳、電影院、辦派對與展覽……就怕你腦洞不夠大。

席勒（Friedrich Schiller）《美育書簡》中說：「只有當人完全成為人的時候，他才遊戲；只有當人遊戲的時候，他才完全是人。」

深究NFT後，發現區塊鏈自有其文化與價值，細看真的很迷人。現在雖然還有很多很多待解決的問題，整個幣圈與鏈圈也進入冰河期。但我認為，隨著技術開發越來越完善，AI技術、區塊鏈、元宇宙與NFT等，未來對藝術產業會產生持續的影響與驚人的變革。

第十五章 美力覺醒：藝術帶來什麼？

梵谷對他弟弟說過：「沒有什麼是不朽的，包括藝術本身。唯一不朽的，是藝術所傳遞出來的對人和世界的理解。」想知道藝術家怎麼看待我們身處的世界，或許正是我喜歡接觸藝術的原因。

接觸藝術，給我們帶來什麼？

生活品味／品味生活

藝術能提高生活的品味，也讓我們能品味生活。

我們每天都會遇到穿搭材質、顏色、版型需要搭配的問題。穿衣穿鞋要搭配，屋裡

牆面、家具、餐具、杯具等都會遇到搭配。如果去研究畫裡的線條結構與配色方式，歸納藝術家的用色方法，怎麼用對比色、怎麼用相近色，怎麼掌握尺度與比例，肯定能得到美感的啟發。

豐子愷曾經寫過一段畫家眼中與畫裡的色彩：

假如一個少女撐著一頂綠綢陽傘，站在太陽光底下，她的桃花色的雙頰上，就會帶著綠色或藍色。西洋的印象派繪畫，正是用直線的眼光觀察色彩而描寫的。所以印象派作品中的少女的面龐上，各種色彩都有。不但少女的面龐如此，其他一切物體，都沒有單純的固定的色彩，都是赤橙黃綠青藍紫各色湊合而成的。不過其中某一種色彩占著強勢，這物象就以這種色彩為主調。且這主調又完全不固定，跟了環境的影響而時時變化。雪白的粉牆，在強烈的日光的陰影內，顯出翠藍色。嫩綠的楊柳，在春日的朝陽中，顯出金黃色。用藝術的眼光看來，世間萬物竟沒有固定的色彩。故印象派畫家說：「世人皆知花紅葉綠，其實花有時而綠，葉有時而紅。」

如果能用最這樣精妙的「有色眼鏡」去觀察生活中隨時得選擇的色彩，品味一定會

大大提高。

藝術也引導我們去欣賞普通平凡日常的事物，藝術家卻能看到。畫作讓我們知道天空的色彩是變幻好看的，蘋果橙子是可以專心凝視的。

例如維梅爾（Johannes Vermeer）的《倒牛奶的女僕》（圖39），如果以世俗眼光看，這是個再平凡不過的場景。在傾洩而入的光線下，牛奶麵包很誘人，有個專注在倒牛奶的女子。維梅爾通過極其日常的場景，推崇生活的美；告訴我們，人生的真實需要，就這麼簡單。維梅爾《小街》這幅畫（圖40）刻畫他住的小鎮上的小街上的小樓那平凡的一天。人生用不著不凡，平凡就是非凡。

人們為什麼喜歡漂亮的藝術品？看過一個調查，全人類都喜歡的藝術流派是印象派。畫裡有美麗優雅的女子、草地上奔跑的孩子，春天的花朵，蔚藍的天空。日常生活平淡瑣碎，人們容易忘了生活該是怎樣的。但美好的事物象徵希望與成就，人們需要接近賞心悅目的圖像，得到愉悅與幸福。

生命情感／感性生命

有位藏家說：我不能說我把自己的生命獻給了藝術，我更願意說藝術給了我生命。

你曾面對藝術而感動流淚嗎？

藝術，是對生命歷程的「經驗」與「體驗」。

藝術家感受力敏銳、情感深刻。對他們來說，創作來自內心不得不言說的需要，得藉藝術媒介表達情緒、精神、情感等。我們接觸了他們的作品，也就深度接近了他們的心靈。

藝術如果沒有精神心靈的表述，石雕，只是石頭刻了人形；繪畫也只是紙上塗些顏色；音樂也只是音符的高低快慢而已。因為就是心靈表述，藝術的表達暴露了藝術家裡裡外外的一切。作品說不了謊，氣質、心性、品格，無一不在其中。

倪瓚的畫，幾株疏樹，一痕遠山，幾片瘦石，幾枝疏竹，疏朗之至。這樣的蕭疏小景，映照出心底的孤絕寂寞（圖41）。畫出色域繪畫的羅斯科（Marks Rothko）（圖42）說：「我之所以畫畫，是希望賦予繪畫以音樂和詩歌般的痛感。」他們透過作品向世界訴說，訴說生命的感性體驗，述說那無法言說的一切。

當我們注視大衛雕像（圖43），真的能體會出米開朗基羅說：「有個生命存在石頭裡，我只是讓石頭裡的生命顯露出來。」藝術的核心不是技術，在於能顯示生命共通的情感。好的花鳥畫，鳥的動態形神、花的姿態一定要有感情，才能使人有美的享受。所謂：「好鳥枝頭亦朋友，落花水面皆文章」。

托爾斯泰（Leo Tolstoy）認為，藝術能藉著如文字、線條、色彩、聲音、身體動作等等表達人類共有的情感，有近乎宗教的神聖功用。藝術之所以可能，是因為人與人有共通的情感，透過作品，人人都能體驗同樣的情緒。

所有的一切都在圖像裡顯現，看不夠的是生命裡的掙扎、焦慮、淡定、平和……也許僅僅就是情感，足以反映我們是誰，喚起我們的共情能力。這或者也是畢卡索的《格爾尼卡》（圖44）等這些飽含顛沛苦難的作品能打動我們的原因。

在這世上，有人壓抑內心的悲傷和遺憾，戴上面具。但藝術讓人們確信苦痛是常態，得以釋懷。文學和藝術，都是處理人性裡最糾結的幽暗面。人的失落、人的渺小、人的孤單、人的無望，還有滄桑、壓抑、貧弱等不堪的遭遇。

隨著作品展示的情境，經歷不同的人生困境，感受人性的矛盾，生命的糾葛，知道世界不是那麼簡單平面的。接觸藝術，讓我們對生命的幽微、人性的困境，能有更多的寬容與諒解。如雷諾瓦說：「痛苦會過去，而美會留下。」

那些讓我停下腳步的，是能產生深刻共振的作品。美術館內，許多人駐足於一幅名畫前，凝神欣賞；音樂廳內，觀眾為一首樂曲微笑動心。這些在美術館裡的專注，生發於個人的感悟，它不用去影響世界，只用於安頓自己。

擁有藝術品，不是只擁有那張畫布，或那張紙，而是作品所傳遞的精神價值。值得

收藏的是藝術的創造與美感，而不只是那件「東西」。

有些圖像的震撼，觸及心靈的反思；有些深入的情感表達，觸碰到人同此心的感動；有些或怪異、或挑釁的呈現，隱藏著抗議與抗爭的企圖。

二〇二三年在東京都寫真美術館看到了深瀨昌久的個展，在展廳來回觀看走動思考兩個多小時。在走出來的那刻，忽然有種感動。感覺我彷彿一同經歷了這個攝影家生命的整個歷程：愛情的癡迷癲狂、親情的失去失落，靈魂的茫然無望，追憶的苦痛感傷，到最後透過扭曲的水面審視老去的自我……當我再看到他的名作烏鴉時，忽然覺得自己懂得了那種深沉的悲哀，產生了深度的情感共鳴。

藝術是一種內在力量，是精神心靈的升華過程，我總覺得藝術欣賞的過程，就是在尋找某些困在軀殼裡的靈魂，讓靈魂受到感動，情感得以撫慰，豐富了精神生活，給予我們生命的高峰體驗。

只要我們哪天能因某個影像、某段聲音、某一首詩而內心感動兩秒鐘，那天就沒白活了。

蘇珊・桑塔格（Susan Sontag）說：「攝影家被認為，不只是如世界本來的樣貌去顯示這個世界，應該透過新的視覺判斷，創造出激起興趣的力量。」抽象藝術幫我們回歸檢視基本的美學元素：線條、形狀、顏色、紋理、構圖等。感謝藝術家們透過抽象之

眼，帶我去看到不一樣的世界，去感知不存在的世界。其實，完形心理學認為人類對圖像的認知，是經過知覺組織後的浮現。感知一朵玫瑰花的形狀與顏色，其實是加進了我們過往對玫瑰花的經驗感知。

所以，不管看到什麼，最終看到的都還是我們自己。

自由精神／靈性自由

「我們的身體被束縛於現實，匍匐在地上。然而我們在藝術的生活中，可以暫時放下我們的一切壓迫與負擔，解除我們平日處世的苦心，而做真的自己的生活，認識自己的奔放的生命。」──豐子愷

藝術創造違逆日常邏輯、挑戰審美成規，這種反叛，就是個體的精神自由。藝術創作能獲得想像和表達的自由；藝術欣賞能獲得觀看與感受的自由。跟著想像的翅膀，不論創作或鑑賞，可以得到自由的樂趣。藝術的世界沒有絕對，所以藝術能是自由的。透過藝術，我們不但重新認知世界，也帶來更多自由的靈感。平日生活受環境現實所限，心不得自由舒展。惟有沉浸於藝術的時候，心可以是自由的。

木心坐牢期間，他將寫檢查的紙偷偷留下來，寫滿了小說散文。再將手稿縫進棉褲，托朋友偷偷帶出監獄。在獄中，木心還作曲。他用紙畫了鋼琴的琴鍵，在暗夜裡無聲彈奏莫扎特和蕭邦。他說：「白天我是一個奴隸，晚上我是一個王子。」

在這個世界，有些地方，是石頭圍不住的。有些內心的東西，是關不起來的，只屬於自己的，那就是藝術。

記得電影《刺激1995》的一個片段。安迪從典獄長辦公室裡找到一張莫扎特《費加羅婚禮》唱片，他放進唱片機，打開擴音喇叭，鎖上房門，雙腳搭在辦公桌上，雙手背在腦後，閉上了眼睛。天籟般的歌聲直入雲霄，他露出了入獄後難有的微笑。所有囚犯遙望天際屏息凝聽的那一霎那，真是讓人難忘。

安迪說：「在黑暗中，莫扎特先生陪伴我，他在我的腦子裡，他在我的心裡。這就是音樂的魅力。沒有人可以奪走它。」聲音與音樂的穿透，對人心的撫慰，是穿透一切的，是任何高牆無法阻擋的。擁有了聆聽與感受的能力，心無時無刻是自由的。與藝術共處的那一刻，每個人都自由了！

在文學藝術的審美體驗的瞬間，人的心靈暫時告別現實，感知、回憶、聯想、想像、情感、理智等一切功能都處於最自由的狀態。藝術欣賞的自由狀態，跳脫侷限與框架，在感知激盪的過程中，激發出創造力與想像力。

藝術如同在深邃的夜空，指路的星星閃著光，指引人們的靈魂，給人們心靈的感動和自由。藝術之所以被需要，是因為我們心中湧動著追求精神自由的血液，而藝術，就是一個實現自由的入口，以美呼喚自由。

打破慣性／激發創造

日復一日，隨著時間的推移，我們對外物的感知鈍化，對萬物習以為常，形成了僵化慣性的思維。思想被禁錮在自我構建的意義之網中。

但藝術迫使觀者用不同的角度思考，帶來獨特的審美感受。封塔納（Fontana）最為人知的是「割破一刀」的畫布（圖45）。他說：「我在畫布中留下這許多空洞，是為了把舊的繪畫形式、傳統的藝術觀念拋向腦後。我似乎象徵性的逃離了畫布，但實際上，我永遠擺脫了畫面的枷鎖。藝術變成一種無形、無限、甚至只是一種哲學思想……」他認為，藝術應當跨越繪畫、雕塑等材料的隔閡，與詩歌、建築、音樂結合，追求藝術中的新精神。

藝術家突破固有思考，解脫思維束縛，挑戰人們對藝術的期待，提出陌生新鮮的視覺衝擊。由此延伸出的碰撞與思考，才是藝術的可貴之處。

藝術教我們擺脫思維定式，不要用常規眼光看事物。藝術教我們是與非不是對立的，醜與美是相通的。讓我們體驗了靜和動、是與非、黑與白、彼與此之間存在的狀態。藝術促進思考，無論它是否存在，也無論它是否正確。況且很多事情本來就很難分清楚對與錯。有時候一件事本來就是什麼樣子，沒那麼重要，重要的是帶來了什麼啟發。我特別喜歡接觸這些充滿挑釁與挑戰的圖像。想人所想，跟著藝術家去思考，就能活躍思維感知，獲得自由的表達狀態。長期接觸藝術，思維為之撼動，視野得以開闊

通過體會藝術家非凡的心靈，撼動我們認識世界與自我的方式。

如果企業辦公室只有冰冷的白色牆面、刺眼的日光燈管，這樣的空間，很難激發出工作熱情。除了舒適的沙發、咖啡機、綠色植物等，添加充滿生命力的藝術品，能營造出更有活力創意的工作氛圍。

企業最需要的是激情、創造力和歸屬感。藝術的美提醒我們：萬事皆有可能。我們習慣泡在量化與標準的世界，藝術品特殊的質感與呈現就是要挑戰我們的認知，讓人覺得不適應。但如果能去接納這些不同的觀點，也意味著自我認知界線的擴大。如果公司常需要創意思考或是頭腦風暴，辦公室多布置一些藝術品，可以激發團隊成員間的討論動力與創造力。在環境心理學雜誌的研究發現，辦公室如有藝術品，參與者的創造性思維能提高15％，也提高了生產力。

在ＡＩ與ChatGPT出現的今天，創造力與美感力已然成為人類唯一專屬的能力。藝術的態度及視野，就是讓我們不再受限於慣性思考，能夠延伸想像空間，開展創意想法，養成對事物深刻的反省與觀察習慣。開始用審美的目光重新看待生活，偶遇林布蘭的光影、馬蒂斯的色彩、王羲之的線條，我們的生活將充滿筆觸與肌理感。從此每個日常，不再平常。

美力覺醒，一起成為與眾不同的藝術人。

文學叢書　726

美力覺醒
在生活日常中培養眼力，一窺藝術世界的堂奧

作　　　者	趙孝萱
圖片提供	趙孝萱
總　編　輯	初安民
責任編輯	林家鵬
美術編輯	黃昶憲　薛美惠
校　　　對	孫嘉琦　趙孝萱　林家鵬

發　行　人	張書銘
出　　　版	INK 印刻文學生活雜誌出版股份有限公司
	新北市中和區建一路 249 號 8 樓
	電話：02-22281626
	傳真：02-22281598
	e-mail：ink.book@msa.hinet.net
網　　　址	舒讀網 http：//www.inksudu.com.tw

法律顧問	巨鼎博達法律事務所
	施竣中律師
總　代　理	成陽出版股份有限公司
	電話：03-3589000（代表號）
	傳真：03-3556521
郵政劃撥	19785090 印刻文學生活雜誌出版股份有限公司
印　　　刷	海王印刷事業股份有限公司

港澳總經銷	泛華發行代理有限公司
地　　　址	香港新界將軍澳工業邨駿昌街 7 號 2 樓
電　　　話	(852) 2798 2220
傳　　　真	(852) 2796 5471
網　　　址	www.gccd.com.hk

出版日期	2024 年 1 月　初版
ISBN	978-986-387-693-9

定　價　450 元

Copyright © 2024 by Rita Chao
Published by INK Literary Monthly Publishing Co., Ltd.
All Rights Reserved

國家圖書館出版品預行編目資料

美力覺醒：在生活日常中培養眼力，
一窺藝術世界的堂奧／趙孝萱 著.－－初版.
－新北市中和區：INK印刻文學，2024. 1
面；14.8 × 21公分.--（文學叢書；726）
ISBN 978-986-387-693-9 (平裝)

1.CST: 藝術欣賞 2.CST: 生活美學 3.CST: 蒐藏
900　　　　　　　　　112018688

舒讀網